Frida Kahlo, Diego Rivera, and Twentieth-Century Mexican Art: The Jacques and Natasha Gelman Collection

Frida Kahlo, Diego Rivera y arte mexicano del siglo veinte: La colección de Jacques y Natasha Gelman

Introduction by	Preface by	Essays by	Artist entries by
HUGH M. DAVIES JOHN R. LANE JAMES BALLINGER	ROBERT R. LITTMAN	PIERRE SCHNEIDER SYLVIA NAVARRETE	OLIVIER DEBROISE ET AL.

MUSEUM OF CONTEMPORARY ART, SAN DIEGO • DALLAS MUSEUM OF ART • PHOENIX ART MUSEUM

Frida Kahlo, Diego Rivera, and Twentieth-Century Mexican Art: The Jacques and Natasha Gelman Collection

Frida Kahlo, Diego Rivera y arte mexicano del siglo veinte: La colección de Jacques y Natasha Gelman

CATALOGUE AND EXHIBITION COORDINATED BY Toby Kamps

TRANSLATED BY Molly Stevens, Gwen Gómez,
and John Farrell

COPYEDITED BY Gwen Gómez, John Farrell, and
Linda Caballero-Merritt

DESIGNED BY Burritt Design, San Diego

PRINTED AND BOUND BY Precision Litho, San Diego

ISBN 0-934418-55-1

Library of Congress Catalogue Card Number: 00-101286

Available through D.A.P./Distributed Art Publishers
155 Avenue of the Americas
New York, NY 10013
Tel: (212) 627-1999 Fax: (212) 627-9484

This exhibition is conceived by The Vergel Foundation,
New York.

Images reproduced courtesy of The Vergel Foundation,
New York; Consejo Nacional para la Cultura y las Artes
(Conaculta); ©2000 Banco de México, Fideicomiso
Museos Diego Rivera y Frida Kahlo, Av. Cinco de Mayo
No.2, Col. Centro, Del. Cuauhtémoc 06059, México,
D.F.; Instituto Nacional de Bellas Artes (INBA) [Frida
Kahlo, José Clemente Orozco, Diego Rivera, and David
Alfaro Siquieros]; CENIDIAP; ©Estate of David Alfaro
Siquieros/SOMAAP, Mexico/Licensed by VAGA, New
York, NY; ©Clemente Orozco Valladares [José Clemente
Orozco]; ©Miguel Covarrubias Foundation; ©Estate of
Maria Izquierdo. © 2000 Inheritors Olga and Rufino
Tamayo.

EXHIBITION TOUR:

Museum of Contemporary Art, San Diego
May 14 – September 4, 2000

Dallas Museum of Art
October 8, 2000 – January 28, 2001

Phoenix Art Museum
April 7 – July 1, 2001

The exhibition is sponsored by Aetna. The San Diego
presentation was made possible by major contributions
from Ron and Mary Taylor and Mary and James Berglund.
Related educational and interpretive programs are
funded, in part, by grants from the Wallace-Reader's
Digest Funds, The A & B Bloom Foundation, The James
Irvine Foundation, the City of San Diego Commission for
Arts and Culture, the California Arts Council, and the
County of San Diego.

La exhibición es patrocinada por Aetna. La presentación
en San Diego fue hecha posible por medio de
contribuciones de Ron y Mary Taylor, y Mary y James
Berglund. Los programas interpretativos y educacionales,
en parte, son fundados por fideicomisos de la Wallace-
Reader's Digest Funds, The A & B Bloom Foundation, The
James Irvine Foundation, la Comisión de Arte y Cultura
de la ciudad de San Diego, el Consejo de las Artes de
California, y el condado de San Diego. La presentación en
Dallas fue hecha posible por el Chairman's Circle, del
Dallas Museum of Art.

The exhibition is
sponsored by Aetna.

Ætna
for the Arts

Contents / Contenido

Aetna is proud to sponsor this important exhibition of masterpieces of twentieth-century Mexican art from the renowned Jacques and Natasha Gelman Collection.

This exhibition, organized by the Museum of Contemporary Art, San Diego, the Dallas Museum of Art, and Phoenix Art Museum features works by many of the most important Mexican artists of the twentieth century, including Diego Rivera, Frida Kahlo, María Izquierdo, José Clemente Orozco, Carlos Mérida, and Rufino Tamayo. The Gelman Collection, widely regarded as the world's most significant private holding of twentieth-century Mexican art, offers the public a unique glimpse into the personal world of two passionate collectors who befriended four generations of artists.

Dating from the 1910s through the 1990s, the paintings, sculptures and photographs in the collection represent the broad range of artistic developments in Mexico during the last century. The Gelmans chose works representing early experiments with European Cubism and Surrealism, to post-revolutionary efforts that developed an indigenous Mexican aesthetic, to the diverse styles and techniques of post-World War II abstraction and realism. The wide range of works illustrate the artistic and cultural events that have influenced modern and contemporary Mexican art, offering visitors the opportunity to view the collection as an integrated whole reflecting the achievements of both the individual artists and the collectors who assembled this extraordinary body of work.

Throughout its 147-year history, Aetna has been among

Aetna se enorgullece en patrocinar esta importante exposición de obras maestras del arte mexicano del siglo veinte de la reconocida Colección de Jacques y Natasha Gelman.

Esta exposición, organizada por el Museum of Contemporary Art, San Diego, el Dallas Museum of Art y el Phoenix Art Museum, presenta obras por muchos de los artistas mexicanos más importantes del siglo veinte, incluyendo a Diego Rivera, Frida Kahlo, María Izquierdo, José Clemente Orozco, Carlos Mérida y Rufino Tamayo. La Colección Gelman, considerada la recopilación privada más importante de arte mexicano del siglo veinte, le ofrece al público una visión singular de la vida personal de dos coleccionistas apasionados quienes hicieron amistad con cuatro generaciones de artistas.

Las pinturas, esculturas y fotografías en la colección, que datan de los 1910 hasta los 1990, representan la extensa gama de sucesos artísticos en México del siglo pasado. Los Gelman seleccionaron obras que muestran los experimentos tempranos con el cubismo y el surrealismo de Europa, el movimiento posrevolucionario que desarrolló una estética mexicana propia, y los diversos estilos y técnicas de la abstracción y el realismo posteriores a la segunda guerra mundial. La gran variedad de obras ilustra los eventos artísticos y culturales que influyeron en el arte moderno y contemporáneo de México, brindándole a los visitantes la oportunidad de ver la colección como una unidad que refleja los logros tanto de los artistas individuales como de los coleccionistas que compilaron este

the group of American companies committed to celebrating and nurturing cultural diversity. Since 1853, we have made this commitment an integral part of the way we operate our businesses. Today, we continue that tradition through our subsidiaries, Aetna U.S. Healthcare and Aetna Financial Services. Strengthened by the diversity of Aetna's workforce, the mission of each business is to listen and respond to the many different needs of groups and individuals from varying backgrounds. Aetna U.S. Healthcare, as the nation's leading provider of health benefits, is committed to improving health care quality, access, and choice for all citizens. Aetna Financial Services is committed to helping people make informed decisions about their financial future through information, innovative products, and personal support.

In support of these missions, Aetna recognizes that community programs provide an excellent opportunity to integrate corporate philanthropic values with the interests of our employees and our businesses and the needs of our communities. Aetna supports programs that vary from health research, to education, to the arts, and that reach from our corporate headquarters in Hartford, Connecticut, to cities throughout the U.S. and beyond. Through these programs, Aetna helps communities celebrate their culture, history, and diversity, while enhancing community access to the arts. We are proud to be a part of this extraordinary exhibition.

William H. Donaldson
Chairman
Aetna

extraordinario grupo de obras.

A lo largo de sus 147 años de historia, Aetna ha sido parte de un grupo de compañías estadounidenses comprometidas a enaltecer y fomentar la diversidad cultural. A partir de 1853, este cometido ha sido parte integral de la manera en que operamos nuestro negocio. Actualmente, continuamos esta tradición a través de nuestros subsidiarios, Aetna U.S. Healthcare y Aetna Financial Services. Fortalecido por la diversidad de los trabajadores de Aetna, el cometido de cada negocio es escuchar y responder a las diferentes necesidades de grupos e individuos de antecedentes diversos. Aetna U.S. Healthcare, como líder nacional en el suministro de beneficios de salud, está comprometido al mejoramiento de la calidad, acceso y opciones en el cuidado de la salud para todos los ciudadanos. Aetna Financial Services se compromete a ayudar al público a tomar decisiones informadas acerca de su futuro económico a través de información, productos innovadores y apoyo personal.

Con base a estos compromisos, Aetna reconoce que los programas para la comunidad proporcionan una excelente oportunidad para integrar los valores filantrópicos corporativos con los intereses de nuestros empleados y nuestros negocios, y las necesidades de nuestras comunidades. Aetna apoya programas que varían desde la investigación médica, a la educación y las artes, y que tienen un alcance desde nuestras oficinas corporativas en Hartford, Connecticut, a ciudades a través de Estados Unidos y más allá. Por medio de estos programas, Aetna colabora con las comunidades enalteciendo su cultura, historia y diversidad, mientras acrecienta el acceso a las artes. Estamos orgullosos de ser parte de esta extraordinaria exposición.

William H. Donaldson
Chairman
Aetna

INTRODUCTION

HUGH M. DAVIES

JOHN R. LANE

JAMES BALLINGER

The Museum of Contemporary Art, San Diego, the Dallas Museum of Art, and Phoenix Art Museum are privileged to present to audiences in our respective communities works from the Jacques and Natasha Gelman Collection—without question one of the finest collections of modern Mexican paintings in private hands. It is a richly personal collection, since the Gelmans had such long-standing friendships with the artists they collected and supported, and one of its great strengths is the extensive series of portraits—a marvelous theme for comparing the technical styles and conceptualizations of these artists.

The co-organizers are located in three of the major Southwestern cities of the United States, each of which is influenced greatly by shared histories with Mexico and by large and dynamic populations of Mexican heritage. For these viewers and for all our viewers, this exhibition provides a unique and focused glimpse into the art of Mexico at mid-century, the time of the flowering of the work of internationally acknowledged masters like Diego Rivera, José Clemente Orozco, David Alfaro Siqueiros, Frida Kahlo, and Francisco Toledo. But it also includes an intriguing overview of recent developments in contemporary art, which attest to the ongoing vitality and inventiveness of a new generation of artists living and working in Mexico.

Assembling this exhibition of the Gelman Collection could never have been undertaken without the assistance of many individuals and organizations. Foremost, we are indebted to Jacques and Natasha Gelman themselves, for

INTRODUCCIÓN

HUGH M. DAVIES

JOHN R. LANE

JAMES BALLINGER

El Museum of Contemporary Art, San Diego, el Dallas Museum of Art, y el Phoenix Art Museum tienen el privilegio de presentar al público de nuestras respectivas comunidades, las obras de la colección de Jacques y Natasha Gelman—sin lugar a dudas, una de las mejores colecciones privadas de pinturas mexicanas. Es una colección intensamente personal, y ya que los Gelman tuvieron prolongadas amistades con los artistas que patrocinaron y coleccionaron, una de sus cualidades es su extensa serie de retratos—un tema maravilloso que nos sirve para comparar los estilos técnicos y las conceptualizaciones de estos artistas.

Los coorganizadores se localizan en tres de las principales ciudades del sudoeste de Estados Unidos, cada una influida por las historias compartidas con México y por grandes y dinámicas poblaciones de linaje mexicano. Para estos espectadores y para todo nuestro público, esta exposición proporciona una mirada singular y enfocada al arte de México de mediados del siglo, la época del florecimiento de la obra de maestros internacionalmente reconocidos como Diego Rivera, José Clemente Orozco, David Alfaro Siqueiros, Frida Kahlo y Francisco Toledo. Pero también incluye una intrigante exploración de los sucesos recientes en el arte contemporáneo, los cuales dan testimonio a la vitalidad e inventiva de una nueva generación de artistas que viven y trabajan en México.

La coordinación de esta exposición de la Colección Gelman no podría haberse realizado sin la asistencia de muchos individuos y organizaciones. Primeramente,

gathering together such an extraordinarily rich and personal group of works. Only collectors with great eyes, unremitting passions, and sustained and devoted friendships with artists could have assembled a collection of this breadth and strength. Theirs is a feat that can never again be duplicated, as the celebrated works by these Mexican artists now reside predominantly in public collections.

We must extend our warmest thanks to friend and colleague Robert Littman, President of the Vergel Foundation and former director of the Centro Cultural/Arte Contemporaneo, A.C. We are grateful for his generosity in making these works available to U.S. audiences and institutions, his unique perspective in interpreting these treasures of Mexican art, and his unerring eye in assembling the contemporary works which form such a critical coda to the core exhibition. Berta Cea of the United States Embassy in Mexico City was extremely helpful to us as the exhibition came together. We must also thank Consul General Gabriela Torres Ramírez and Beatriz Margain of the Mexican Consulate General in San Diego for their assistance, and Magda Akle, Curator of the Gelman Collection and Director of Pro-Arte, S.A., who so ably coordinated the logistics of shipping and exhibition production from Mexico. We are also grateful to our friends, Dr. Gerardo Estrada, Director of the Instituto Nacional de Bellas Artes; Walther Boelsterly of the Centro Nacional de Conservacion y Registro del Patrimonio Artistico; and the Consejo Nacional para la Cultura y las Artes, Mexico City.

Transporting these masterpieces to the United States and presenting them to a large and diverse audience is a costly undertaking, and would not have been possible without the major Presenting Sponsorship of Aetna, a company with a long tradition of supporting important art exhibitions in this country. We are especially grateful to Mr. William H. Donaldson, Chairman of Aetna; Marilda Gandara Alfonso, President of the Aetna Foundation; and April Riddle, the company's Director of Cultural Marketing, for their enthusiasm for this project. Additionally, in San Diego, the Museum of Contemporary Art received very generous contributions from Ron and Mary Taylor, and Mary and James Berglund, who

estamos endeudados a Jacques y Natasha Gelman, por haber recolectado este extraordinario y personal conjunto de obras. Únicamente coleccionistas con buen ojo, pasión incansable, y un largo compromiso con los artistas, pudieron haber reunido una colección de esta vastedad y fuerza. Su proeza no podrá duplicarse jamás, ya que las célebres obras de estos artistas mexicanos existen primordialmente en colecciones públicas.

Extendemos nuestro más sincero agradecimiento a nuestro amigo y colega Robert Littman, Presidente de la Fundación Vergel y previo director del Centro Cultural/Arte Contemporáneo, A.C. Le agradecemos su generosidad al permitirnos compartir estas obras con las instituciones y el público estadounidense; su singular perspectiva en la interpretación de estos tesoros del arte mexicano y su visión acertada al reunir las obras contemporáneas, forman una porción esencial en el núcleo de la exposición. Agradecemos la gran ayuda que nos brindó Berta Cea de la Embajada de los Estados Unidos en la ciudad de México a lo largo del proceso de organización. Agradecemos también la ayuda de Gabriela Torres, Cónsul General de México en San Diego y a Beatriz Margain, Agregada Cultural del Consulado General de México, al igual que a Magda Akle, y curadora de la collección Gelman y Directora de Pro-Arte, S.A. quien tan hábilmente coordinó desde México la logística del envío y la producción de la exposición. También les damos las gracias a nuestros amigos, Dr. Gerardo Estrada Rodríguez, Director del Instituto Nacional de Bellas Artes; a Walter Boelsterly del Centro Nacional de Conservación y Registro de Patrimonio Artístico; y el Consejo Nacional para la Cultura y las Artes en la Ciudad de México.

El transportar estas obras maestras a Estados Unidos y presentarlas a un público numeroso y diverso, es una labor costosa y no hubiera sido posible sin el excepcional patrocinio de Aetna, una compañía con una larga tradición de apoyo a importantes exposiciones de arte en este país. Agradecemos especialmente al Sr. Richard Huber, Presidente de Aetna, y al Sr. William H. Donaldson; Marilda Gandara Alfonso, Presidenta de la Fundación Aetna; a April Riddle, Directora de Mercadotecnia Cultural de la compañía, por su entusiasmo por el proyecto. Además, en San Diego, el Museum of Contemporary Art, recibió una donación muy generosa de Ron y Mary Taylor, y Mary y James Bergland, quienes

immediately saw the importance of this exhibition to the binational San Diego/Tijuana community and who wanted to help bring it here. In addition, MCA thanks the A & B Bloom Foundation, The James Irvine Foundation, the City of San Diego Commission for Arts and Culture, the California Arts Council, and the County of San Diego.

In Dallas, special thanks go to the Chairman's Circle for their generous exhibition support. These donors include: Linda and Bob Chilton, Dallas Museum of Art League, Adelyn and Edmund Hoffman, Barbara Thomas Lemmon, Joan and Irvin Levy, The Edward and Betty Marcus Foundation, Howard E. Rachofsky, Deedie and Rusty Rose, and Mrs. and Mrs. Charles E. Seay.

The co-organizers offer special thanks to Sylvia Navarrete, Pierre Schneider, and Olivier Debroise for their outstanding catalogue essays and to John Farrell for his insightful editing of the English manuscript. We are also very grateful to Molly Stevens, John Farrell, and Gwen Gómez for their careful translation of the catalogue text, and to Linda Caballero-Merritt for the final bilingual copy editing.

It is with great pride and pleasure that we three directors—three friends in the Association of Art Museum Directors for more than fifteen years—have been able to collaborate on an exhibition for the first time. It has been gratifying to combine the considerable talents and efforts of our respective staffs and institutional resources and thus bring our audiences together through this collaborative venture.

In San Diego, we would especially like to thank Associate Curator Toby Kamps, who had the ultimate responsibility for coordinating the exhibition in this venue and who oversaw the production of this handsome catalogue. He was ably assisted by curatorial staff members including Senior Curator Elizabeth Armstrong, Registrar Mary Johnson, Education Curator Kelly McKinley, and Miki Garcia, Gwen Gómez, Allison Berkeley, Gabrielle Wyrich, Tamara Bloomberg, Andrea Hales, Virginia Abblitt, Jon Weatherman, Jennifer Morrissey, Ame Parsley, Max Bensauski, and the installation crew. An exhibition of this scale always calls upon the talents of staff members in every department, and we are grateful to each one, including

inmediatamente percibieron la importancia de esta exposición en la comunidad binacional de Tijuana/San Diego y quisieron asistir en traerla. El Museum of Contemporary Art extiénde su agradecimiento a The A & B Bloom Foundation, The James Irvine Foundation, La Comisión de Arte y Cultura de la Cuidad de San Diego, El Consejo de la Artes de California, y al Condado de San Diego.

En Dallas, agradecemos especialmente al Chairman's Circle por su generoso apoyo a la exposición. Estos donadores incluyen a: Linda y Bob Chilton, Dallas Museum of Art League, Adelyn y Edmund Hoffman, Barbara Thomas Lemmon, Irving y Joan Levy, The Edward and Betty Marcus Foundation, Howard E. Rachofsky, Deedie y Rusty Rose y el Señor y Señora Seay.

Los co-organizadores agradecen especialmente a Sylvia Navarrete, Pierre Schneider y Olivier Debroise por sus magníficos ensayos en el catálogo, y a John Farrell por su sagaz edición del manuscrito. También agradecemos a Molly Stevens, John Farrell y Gwen Gómez por su cuidadosa traducción del texto del catálogo, y a Linda Caballero-Merritt por su meticulosa edición del texto bilingüe.

Es con gran orgullo y placer que nosotros tres directores—tres amigos en la Association of Art Museum Directors por más de quince años— tuvimos la oportunidad de colaborar en una exposición por vez primera. Fue un placer combinar los numerosos talentos y esfuerzos de nuestros equipos respectivos y de nuestros recursos institucionales para, de esta manera, reunir a nuestros públicos a través de esta labor cooperativa.

En San Diego, quisiéramos agradecer especialmente al Curador Adjunto Toby Kamps, quien tuvo la responsabilidad de coordinar la exposición en esta sede y quien supervisó la producción de este elegante catálogo. Gozó de la hábil ayuda de los miembros de la curaduría incluyendo a Elizabeth Armstrong, Curadora Principal; Mary Johnson, Encargada de Registros; Andrea Hales, Administradora de Curaduría; Kelly McKinley, Curadora de Educación; y Miki García, Gwen Gómez, Allison Berkeley, Gabrielle Wyrick, Tamara Bloomberg, Andrea Hales, Ame Parsley, Virginia Abblitt, Jon Weatherman, Jennifer Morrissey, Max Bensauski y el equipo de instalación. Una exposición como esta siempre necesita los talentos de miembros de cada departamento y

Development Director Anne Farrell, Anita Dawson, Jane Rice, and the entire development staff, who helped find the resources to fund the exhibition, and Associate Director Charles Castle and the administrative, security, and building staff who carefully managed these treasures while on view. This exhibition's presentation in San Diego is inspired by a larger initiative that has been underway at MCA since 1997–*Ojos Diversos*/With Different Eyes–funded by a major grant from the Wallace-Reader's Digest Funds. We would like to offer our sincerest thanks, of course, to this generous foundation for its vision and commitment to making the arts available to all Americans. But we would also like to thank MCA's Latino Cultural Advisory Council, twenty-five members of the binational community in San Diego and Tijuana, who have been invaluable sources of ideas and encouragement as we have moved ahead with our Latino audience development programs.

The Dallas Museum of Art is indebted to Cheryl Hartup, McDermott Curatorial Assistant, and Eleanor Jones Harvey, Curator of American Art, for their curatorial oversight of the exhibition during its Dallas venue. Similarly, the engagement of the Gelman Collection exhibition with its Texas audiences is in large part due to the efforts of Gail Davitt, Head of School Programs and Gallery Interpretation, and Carolyn Bess, Head of Academic and Public Programs. Numerous other individuals in the Museum's exhibitions, collections, communications, and development departments also deserve thanks for their hard work. These include: Kathy Walsh-Piper, Charles L. Venable, Debra Wittrup, Catherine Proctor, Gabriela Truly, Angie Leonard, Bob Guill, Ellen Key, and Randy Daugherty. We express special appreciation to Maricela Vargas, Trustee of the Dallas Museum of Art and Associate Director, International Affairs, Art Institute of Dallas, Margie Reese and Yolanda R. Alameda of the City of Dallas Office of Cultural Affairs, Clara Hinojosa of the Mexican Cultural Center, and John Watts Nieto of the Latino Cultural Center for their good council and encouragement of the Museum's involvement with Dallas's Hispanic and Latino communities.

The presentation of the Gelman Collection at Phoenix Art Museum extends a forty-year tradition of exhibiting

agradecemos a todos, incluyendo a Anne Farrell, Anita Dawson, Jane Rice y a todo el departamento de desarrollo, quienes nos ayudaron a encontrar los recursos para la presentación de la exposición en San Diego; a Charles Castle, Director Adjunto, y al personal administrativo, de seguridad y del edificio quienes cuidadosamente tomaron custodia de estos tesoros durante su exhibición. La presentación de esta exposición en San Diego fue inspirada por una iniciativa que ha estado en marcha en el MCA a partir de 1997, "Ojos Diversos/With Different Eyes" financiada por una beca del *Wallace-Reader's Digest Funds*. Quisiéramos brindar nuestras más sinceras gracias, por supuesto, a esta generosa fundación por su visión y compromiso a la accesibilidad de las artes para todos los estadounidenses. Pero también quisiéramos agradecer al Consejo Latino de Asesoría Cultural, un grupo formado por veinticinco miembros de la comunidad binacional en San Diego y Tijuana, quienes han sido inestimables fuentes de ideas y estímulo en nuestro afán por desarrollar programas para el fomento de audiencias de habla hispana.

El Dallas Museum of Art agradece a Cheryl Hartup, Asistente de Curaduría McDermott y a Eleanor Jones Harvey, Curadora de Arte Americano, por su supervisión durante su estadía en Dallas. De manera similar, el enlace de la Colección Gelman con el público de Tejas, se debe en gran parte al esfuerzo de Gail Davitt, Jefa de Programas Escolares y de Interpretación en las Galerías, y Carolyn Bess, Jefa de Programas Académicos y Programas Públicos. Muchas personas merecen nuestro agradecimiento por su labor en los diversos departamentos de exhibiciones, colecciones, comunicaciones y desarrollo del museo. Estas personas son: Kathy Walsh-Piper, Charles L. Venable, Debra Wittrup, Catherine Proctor, Gabriela Truly, Angie Leonard, Bob Guill, Ellen Key y Randy Daugherty. Agradecemos especialmente a las siguientes personas por su valioso asesoramiento y apoyo al Museo en su compromiso con las comunidades hispanas de Dallas: Maricela Vargas, Fideicomisaria del Dallas Museum of Art; Margie Reese, Directora Adjunta, Asuntos Internacionales del Art Institute of Dallas; Yolanda R. Alameda de la Oficina de Asuntos Culturales de la Ciudad de Dallas; Clara Hinojosa del Centro Cultural Mexicano y a John Watts Nieto del Centro Cultural Latino.

Mexican art and marks the launch of a new support organization, the Latin American Art Alliance. The realization of a project of this scope requires the cooperation of many individuals. We wish to thank Phoenix Art Museum's Curatorial Division for coordinating and installing the exhibition, especially Beverly Adams, Curator of Latin American Art; Karen C. Hodges, Exhibition Coordinator; Mary Statzer, Curatorial Assistant; Heather Northway, Registrar; Gene Koeneman, Chief Preparator; and David Restad, Exhibition Designer. Also contributing to the success of this exhibition are Jan Krulick-Belin, Education Director, and Robert Chamberlain, Deputy Director of External Affairs, and their staffs in education, development, marketing, and public relations. With this exhibition and our continued commitment to the art of Mexico and Latin America, Phoenix Art Museum looks forward to forging partnerships with area educational institutions and the community.

The Southwest region is the fastest growing in the United States, and all three museums are proud of the cultural diversity found in our communities. The average Latino population in San Diego, Dallas, and Phoenix is well over 20% of the combined 10 million metropolitan area population of these three large "Sun Belt" cities. Our commitment to showing the Gelman Collection is a reflection of our communities' interest in Latin American art, and underscores our belief in the importance of the Latino population to the future of our regions. But we are equally proud to have a chance to share the magnificence of twentieth-century Mexican art with all our visitors through this stellar collection so lovingly assembled by Jacques and Natasha Gelman.

Hugh M. Davies
The David C. Copley Director
Museum of Contemporary Art, San Diego

John R. Lane
The Eugene McDermott Director
Dallas Museum of Art

James Ballinger
The Sybil Harrington Director
Phoenix Art Museum

May 2000

Durante cuarenta años, el Phoenix Art Museum ha exhibido arte mexicano, la presentación de la Colección Gelman marca el lanzamiento de una nueva organización de apoyo, la Alianza de Arte Latinoamericano. La realización de un proyecto de esta magnitud requiere la cooperación de muchos individuos. Deseamos agradecer a la Curaduría del Phoenix Art Museum por la coordinación e instalación de la exposición, especialmente a Beverly Adams, Curadora de Arte Latinoamericano; Karen C. Hodges, Coordinadora de Exposiciones; Mary Statzer, Asistente de la Curaduría; Heather Northway, Encargada de Registros; Gene Koeneman, Jefe de Instalaciones; y David Restad, Diseñador de Exhibiciones. Las siguientes personas también contribuyeron al éxito de esta exposición: Jan Krulick-Berlin, Directora de Educación, y Robert Chamberlain, Director Suplente de Asuntos Exteriores, y sus equipos en los departamentos de educación, desarrollo, mercadotecnia y relaciones públicas. Con esta exposición y nuestro continuo compromiso al arte de México y Latinoamérica, el Phoenix Art Museum espera reforzar lazos de colaboración con la comunidad y los institutos educativos de la localidad.

La región del sudoeste es el área de mayor crecimiento en Estados Unidos, y los tres museos se enorgullecen de la diversidad cultural de nuestras comunidades. Estas tres ciudades, San Diego, Dallas y Phoenix, tienen una población metropolitana combinada de 10 millones, y más del 20 % de esta población es hispana. Nuestro cometido al presentar la Colección Gelman refleja el interés de nuestras comunidades por el arte Latinoamericano, y subraya nuestro convencimiento de que la población hispana es de vital importancia en el futuro de nuestras regiones. Pero de igual manera, nos enorgullece la oportunidad de compartir el esplendor del arte mexicano del siglo veinte con todos nuestros visitantes a través de esta estelar colección reunida con tanto cariño por Jacques y Natasha Gelman.

Hugh M. Davies
The David C. Copley Director
Museum of Contemporary Art, San Diego

John R. Lane
The Eugene McDermott Director
Dallas Museum of Art

James Ballinger
The Sybil Harrington Director
Phoenix Art Museum

Mayo 2000

PREFACE

FRIDA KAHLO, DIEGO RIVERA, AND MEXICAN ART OF THE TWENTIETH CENTURY: THE JACQUES AND NATASHA GELMAN COLLECTION

BY ROBERT R. LITTMAN

PREFACIO

FRIDA KAHLO, DIEGO RIVERA, Y ARTE MEXICANO DEL SIGLO VEINTE: LA COLECCIÓN DE JACQUES Y NATASHA GELMAN

POR ROBERT R. LITTMAN

Natasha Gelman died peacefully the morning of the fourth of May, 1998, in her house in Cuernavaca where, on that very morning she, as on every morning, would have seen the peak of Popocatépetl from her bedroom window and faced on the wall in front of her a selection of self portraits by Frida Kahlo. She was eighty-six years old.

During the fifteen years of my life in Mexico, my friendship with both Natasha and her husband Jacques was a determining factor to my cultural transition. After Jacques' death in 1986, Natasha and I increasingly shared time together, as I lived only an hour away in Mexico City. During my last visit with her, the weekend before she died, we went for lunch to her favorite restaurant, a converted seventeenth-century manor house whose facade hides a tropical paradise with luscious gardens and wandering troops of white peacocks and yellow tufted herons. Natasha asked for her usual table adjacent to the entrance where she could analyze and succinctly comment on the manner and character of those clients entering and leaving. That perceptiveness and direct observation pretty much sums up the actual way the Gelmans collected:

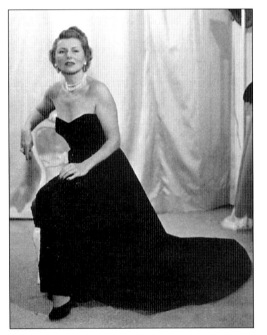

Natasha Gelman se extinguió apaciblemente el 4 de mayo de 1998 en su casa de Cuernavaca donde, incluso esa mañana, ella había podido ver la cima del Popocatépetl por su ventana y frente a ella, en la pared de su cuarto, una selección de autorretratos de Frida Kahlo. Tenía 86 años.

Durante los quince años que yo viví en México, los lazos de amistad que me ligaron a ella así como a su marido, Jacques Gelman, no habían cesado de reforzarse. Después de la muerte de él, mis encuentros con ella se hicieron más frecuentes aún. En mi última visita—yo vivo en la ciudad de México, a una hora de Cuernavaca en automóvil—fuimos a comer a su restaurante preferido, cuya austera fachada del siglo XVII esconde un paraíso tropical en el que deambulan escuadrones de pavorreales indolentes. Natasha pidió su mesa habitual, aquella desde la cual podía cómodamente analizar a los clientes que entraban y salían. Los más—o más bien menos—afortunados tenían derecho a un comentario, no siempre cariñoso, pero breve y penetrante. Esa misma mirada aguda, esas mismas observaciones directas y justas, caracterizaban el modo de actuar de los

without hesitation and without regard to the opinions of others—and always on target.

Natasha and Jacques Gelman acquired the canvases of Frida Kahlo and her husband, Diego Rivera, when there were only a handful of collectors in Mexico. And when the Gelmans became enthusiastic about an artist's work, they reinforced their convictions (as well as the artist's financial well-being) by buying in depth the work of those so favored. It just so happened these artists came to be the most famous of their generation.

Natasha's great beauty was documented by the portraits her adoring husband commissioned by these same artists. One could fill a whole gallery just with these portraits. Her last portrait, painted by the Spanish artist Rafael Cidoncha, demonstrates, a half a century later, that she had not lost any of her brilliance, charm, or vitality.

Natasha Gelman had a very clear idea and mission of what was needed to complete and strengthen the collection housed in Mexico and New York on Jacques' death. Not only did she use her connaissance to complete what works she felt were needed in the collection of School of Paris painting and sculpture which went to The Metropolitan Museum of Art on her death, but she concentrated an equal amount of energy in keeping her Mexican collection up to date. This collection was placed throughout the rooms of her house in Cuernavaca.

One can take for example, the late addition to the collection of an important oil by Francisco Toledo as well as the work of even more contemporary artists such as Adolfo Riestra, Sergio Hernández, Elena Climent, and Paula Santiago.

This collection is still a work in progress, as it was for Natasha and Jacques Gelman during their lifetimes. In the year since her death, ten new works have been added both by contemporary and modern Mexican painters, and the collection will continue to grow as both Jacques and Natasha would have wished, encouraging and supporting Mexican artists of succeeding generations.

coleccionistas Gelman. Sin vacilaciones, ni preocupaciones por la opinión ajena.

Natasha y Jacques Gelman le compraron telas a Frida Kahlo y a su marido, Diego Rivera, cuando casi no había coleccionistas en México y sus obras apenas se vendían. Y, cuando los Gelman se entusiasmaban por un artista, se esforzaban por apuntalar su convicción (y el bienestar económico del artista) comprándole numerosas obras de calidad para hacer estallar la fuerza de su talento. Resultó que estos artistas llegaron a ser los más famosos de su generación.

De una gran belleza, Natasha Gelman—envalentonada por su marido que la adoraba—comisionaba retratos por los artistas. Se podría completar una sala entera de retratos de ella ejecutados por todos los grandes maestros mexicanos de su generación, Rivera, Kahlo, Siqueiros, Tamayo. El último de sus retratos pintado por el joven artista español Rafael Cidoncha, demuestra que medio siglo más tarde, ella no había perdido nada de su brillo, encanto ó vitalidad.

Natasha Gelman tenía una idea muy precisa de las lagunas de su colección y de las obras necesarias para completarla. Se empeñó tanto en la parte "escuela de París" de la colección, hasta hace poco colgada en su departamento newyorkino y actualmente legada al Metropolitan Museum of Art, como en la parte mexicana de este excepcional conjunto, que la rodearía en su residencia de Cuernavaca hasta su muerte. Así, por ejemplo, ella enriqueció la colección con una importante tela de Francisco Toledo y adquirió obras de artistas más jóvenes como Adolfo Riestra, Sergio Hernández, Elena Climent y Paula Santiago.

Esta colección continúa siendo una obra en proceso, como lo fue para Natasha y Jacques Gelman durante sus vidas. En el año a partir de su muerte, se han añadido diez nuevas obras de pintores mexicanos tanto contemporáneos como modernos, y la colección continuara creciendo como lo hubieran deseado Jacques y Natasha, impulsando y apoyando a los artistas mexicanos de generaciones futuras.

THE ART OF COLLECTING

BY PIERRE SCHNEIDER

There are two kinds of collectors: those who own a collection and those who are owned by it. Jacques and Natasha Gelman were the latter.

To speak of them in the plural is misleading. They were two individuals, but functioned as one. The Gelman Collection began with their marriage, in 1941. Jacques died in 1986, but the collection continued to grow, as if Natasha took to heart Picasso's comment upon the death of Matisse: "Now, I will have to work for the two of us." She herself passed away on May 4, 1998.

The Gelman Collection is the fruit of an intimate collaboration spanning more than forty years. That intimacy, in one sense, sheds light on their collaboration and perhaps explains it: Jacques and Natasha conceived their collection like the child they were denied. It was their predominant passion.

Fascinated by the cinema ever since his youth in Russia, Jacques owed his fortune to his 1941 alliance with Mexican comic actor Mario Moreno, "Cantinflas," considered the Charlie Chaplin of Latin America. Yet I never once heard him speak about his frenetic, undoubtedly engaging professional life shuttling between Mexico City, Acapulco, and Hollywood.

By contrast, he seldom if ever

EL ARTE DE COLECCIONAR

POR PIERRE SCHNEIDER

Existen dos categorías de coleccionistas de pintura: aquellos que la poseen y aquellos que son poseídos por ella. Jacques y Natasha Gelman pertenecen a la segunda. El plural es, en lo que se refiere a ellos, engañoso: eran dos, pero funcionaban como uno. La colección Gelman comienza con su matrimonio, en 1941. Jacques muere en 1986, pero la colección continua desarrollándose, como si Natasha se hubiera hecho cargo de la afirmación de Picasso a la muerte de Matisse: "Ahora deberé trabajar por los dos". Ella falleció, a su vez, el 4 de mayo de 1998.

La colección Gelman es el fruto de una colaboración íntima de más de cuarenta años. La intimidad, por una parte, la aclara, si no es que la explica: Jacques y Natasha conciben su colección como el hijo que les fue negado. Era su pasión predominante. Jacques Gelman, atraído por el cine desde su juventud en Rusia, debía su fortuna a su asociación, en 1941, con el actor cómico mexicano Mario Moreno *Cantinflas*, considerado como el Charlie Chaplin de América Latina. Sin embargo, no le escuché hablar jamás de su vida trepidante y, a no dudar de ello, divertida entre México, Acapulco y Hollywood.

De la colección, al contrario,

stopped talking about his and Natasha's acquisitions. The subject came up again and again in conversation, almost as if an obsession: to which museum should the couple entrust their collection? Dispersing it, selling it off compulsively, was out of the question. From the beginning, the Gelmans had decided that the entire collection would be given to a museum. Which one would be the safest, the most welcoming?

Jacques did not consider the collector to be an owner of works of art, but rather their guardian, their caretaker, a simple link in the human chain that allows paintings to survive the perilous journey from studio to museum. To painters, future glory; to collectors, the present and its concerns.

Among such preoccupations, there is one that seems to contradict Jacques' and Natasha's essential modesty: the Gelmans took care that their collection be kept intact. Not only should it remain forever in the same museum; it should also be exhibited as a unit, rather than scattered throughout different rooms; it should be freed from the whims of capricious curators. This determination had less to do with wanting to see the Gelman name above "their room" than it did with their conviction that a collection worthy to be called such is itself a work of art, and the collector, its artist.

They were not mistaken. History is the prevailing criterion involved in choosing and hanging pieces in today's museums. This has the advantage of appearing logical, coherent, irrefutable; yet it tends to substitute demonstration for exhibition, pedagogy for experience. A unitary collection constitutes the indispensable antidote to such presentation. It is not enough for the collector to know what to do and have the means to do it; the collector has to feel, seize, wager, and do it all with—the supreme

hablaba sin cesar. Un tema se repetía de manera casi obsesiva en la conversación: ¿a cuál museo la pareja confiaría esta colección? No era cuestión, en efecto, de dispersarla, de venderla compulsivamente. Desde el comienzo, los Gelman habían decidido que el conjunto sería donado a un museo. ¿Cuál sería el más seguro, el más hospitalario? Jacques Gelman pensaba que el coleccionista no era el propietario de las obras, sino su tutor, su guardián, un simple eslabón de la cadena humana que permite sobrevivir a los cuadros en la peligrosa travesía que va del taller al museo. A los pintores, la gloria futura; a los coleccionistas, el presente y sus preocupaciones.

Entre estos cuidados, hay uno que parece contradecir esta modestia: los Gelman se ocuparon de que su colección se preservara integralmente. Ella debía no solamente quedarse perpetuamente en el mismo museo, sino más aún, debía ser expuesta como un todo, en lugar de encontrarse dispersa a través de las salas, librada a los humores cambiantes de los conservadores. Esta voluntad respondía menos al deseo de ver su nombre expuesto en el frente de "su sala", que a la convicción de que una colección digna de ese nombre es, ella misma, una obra de la cual el coleccionista es el autor.

No estaban equivocados. El criterio que preside las elecciones y las dificultades de los museos de hoy en día es la historia. Esta ofrece la ventaja de parecer lógica, coherente, irrefutable. Pero tiende a substituir la demostración por la exhibición, y la pedagogía por la experiencia. En esta presentación, la colección constituye el antídoto indispensable. No es suficiente para el coleccionista saber y poder: debe sentir, agarrar, apostar, como criterio supremo, un acto de adhesión violenta que borra tanto los conocimientos como los consejos – buenos o malos – y que no sabe explicarse: los Gelman no han dado jamás las razones de sus elecciones. Las debilidades

criterion—an act of violent adhesion, a rapture that overcomes both knowledge and advice (whether good or bad), an instinct that cannot explain itself.

The Gelmans never justified their choices. Those weaknesses that one finds bothersome in museum collections, are, to the contrary, in private collections, respites, breaths of fresh air, in short, signs of life. Grandeur and error, personal bias, all but infallible intuition, and occasional waywardness—all these are evident in the collections of Jacques and Natasha Gelman, so that visitors are in no way put off.

Note that one speaks here of the Gelman *collections*. Indeed, there are several of them. Or perhaps it would be more accurate to say that there are several aspects of the singular Gelman Collection, corresponding to the two sources of their life together, a life shared between Eastern Europe, where they were born, and Mexico, which gave them refuge and adopted them. The international—especially the European—components of their collection have, as the Gelmans desired, recently become part of the holdings of The Metropolitan Museum of Art. It constitutes the most important single donation of twentieth-century works the New York museum has ever received.

For a long time, this exceptional body of work has obscured the collection's other genesis, dedicated to Mexico. Even more so than they were about Pre-Columbian art, the Gelmans were passionate about contemporary painting. The pleasure that they took in risk, their love of life, can be seen not only in the works they bought, whether by illustrious or unknown artists, but also in their commissions, portraits in particular, which allowed artists to test themselves with reference to the same splendid model that was Natasha.

Today, this collection of twentieth-century Mexican painting has, in its own turn, become celebrated. It is not surprising that, almost from the start, the Gelmans felt at

que molestan en las colecciones de los museos son, al contrario en las colecciones privadas, reposos, respiros, en definitiva, signos de vida. La grandeza y los errores, la toma de partida personal, el olfato casi infalible y sus ocasionales somnolencias, todo eso es evidente en las colecciones de Jacques y Natasha Gelman y hace que el visitante no se encuentre con dificultades de acceso.

Se habrá notado que se trata en estas palabras de *las colecciones* Gelman. En efecto, hay muchas. Sería más exacto decir que hay muchos aspectos de la colección Gelman, que corresponden a las dos vertientes de su vida, compartida entre Europa del Este donde ellos nacieron y México que los acogió y los adoptó. La parte internacional—y sobre todo europea de su colección—viene de ingresar, según la voluntad del matrimonio Gelman, en las colecciones del Metropolitan Museum of Art en Nueva York constituyendo la donación más importante de obras del siglo XX que el museo haya jamás recibido.

Este conjunto excepcional ha opacado por mucho tiempo a la otra vertiente, consagrada a México. Más aún que el arte procolombino, es la pintura contemporánea la que ha apasionado a los Gelman. Su gusto por el riesgo, su apego por la vida, se manifiestan en ella no solamente por la compra de obras de artistas ilustres o de otros aún desconocidos, sino también por pedidos, en particular de retratos, que permitieron a los artistas medirse con la espléndida modelo que era Natasha.

Hoy, este conjunto de la pintura de México del siglo XX se volvió a su vez célebre. No es sorprendente que los Gelman se hayan sentido casi de golpe a gusto en un terreno que hubiera podido parecerles extraño. Es que, exaltando temática y una paleta específicamente mexicanas, el arte mexicano vivía y vive igualmente a la hora de París y de Nueva York, y no solamente sufriendo su impacto: el surrealismo tuvo en la ciudad de México su segunda capital, y es conocida la influencia ejercida por David Alfaro Siqueiros sobre Jackson Pollock, la admiración

ease in a world that could have seemed foreign to them. The fact is that, even as it exalted a subject matter and a palette specific to Mexico, Mexican art lived then and continues to live today contemporaneously with the art of Paris and New York, not merely in response to it. Surrealism found a second home in Mexico; and it is known that David Alfaro Siqueiros influenced Jackson Pollock, that Antonin Artaud admired Maria Izquierdo, that Rufino Tamayo was welcomed into Parisian circles after the war, and so forth. From these specific links emerges the vibrant panorama created by Jacques and Natasha Gelman.

de Antonin Artaud por María Izquierdo, la acogida recibida por Rufino Tamayo en el medio parisino de posguerra…

De estas especificidades y de estos vínculos surge el vibrante panorama establecido por Jacques y Natasha Gelman.

The Gelman Collection:

Figurative Painting, Surrealism, and Abstract Art

BY SYLVIA NAVARRETE

The only son of Russian landowning wood merchants, Jacques Gelman was born on November 1, 1909, in Saint Petersburg, where he received an aristocratic education. After the Bolshevik Revolution of October 1917, at a time between the two wars, his parents sent him to Berlin with the family governess. As a hedge against possible hardships, they hid in their son's pockets some decorated eggs and other bibelots encrusted with precious stones from the studios of Fabergé, the Czar's celebrated goldsmith. Years later, Jacques Gelman would take pride in the fact that he had never sold a single one of these coveted objects, despite the ups and downs that he had faced in his early years.

Gelman stayed in Berlin three years, studied film, and secured a job at Pathé, the French film production company. He took still photos and learned the "occupational hazards" of the profession. Later, he moved to Paris, where he would live for ten years, and founded his own film distribution company. Evidently, the business achieved a

La Colección Gelman:

Figuración, Surrealismo y Abstracción

POR SYLVIA NAVARRETE

Hijo único de una familia de terratenientes madereros rusos, Jacques Gelman nace el primero de noviembre de 1909 en San Petersburgo, donde recibe una educación aristocrática. Después de la Revolución de Octubre, entre las dos guerras, sus padres lo mandan a Berlín bajo la custodia del ama de llaves de la familia. Para prevenir eventuales penurias, esconden en los bolsillos de su hijo algunos huevos decorados y otros *bibelots* incrustados de piedras preciosas, manufacturados en los talleres de Fabergé, el prestigiado orfebre del zar de Rusia. Jacques Gelman se enorgullecía, años más tarde, de no haber vendido ninguno de esos codiciados objetos, a pesar de los altibajos que había pasado en sus inicios.

Gelman permanece tres años en Berlín, emprende estudios de cine y consigue un empleo en la compañía productora francesa Pathé Films; hace fotos fijas y aprende los gajes del oficio. Luego se traslada a París, donde reside durante una década y funda su propia compañía de

JACQUES GELMAN AND MARIO MORENO "Cantinflas"

JACQUES GELMAN Y MARIO MORENO *CANTINFLAS*

certain prosperity, enough for him to begin collecting his first works of art. In the French capital, he now bought drawings by Renoir and small master works, the whereabouts of which are no longer known. ("He may have sold them," surmises Pierre Schneider, the French art critic and friend of the Gelmans. "It's also possible they fell into the hands of occupying Nazis when the war broke out.")

In 1938, Jacques traveled to Mexico City to open a branch of his distribution company, which would cover South America as well. In the garden of his hotel, a beguiling blonde reading a French newspaper dazzled him. Her captivating presence did not go unappreciated. A few days later, on Juarez Avenue, he again encountered Natalia Zahalka Krawak. She struggled to park her car; he gallantly offered assistance. "Natasha" was Czechoslovakian, traveling with her mother. In 1941, at the height of the war, the young couple married. The war prevented their return to the Old World—they were both Jewish—and led them to decide to make a life in Mexico. The following year, 1942, Jacques and Natasha became Mexican citizens.

The same year they married, Jacques Gelman planned to produce his first Mexican film. One Saturday night, he discovered his leading man at the Folies Bergères,[1] on Plaza Garibaldi. Mario Moreno, "Cantinflas," was destined for spectacular stardom in his own country but, for the moment, was no more than a popular comedian making political jokes in the afternoon performances at the burlesque house. At the end of the number, Jacques Gelman went backstage to offer him the role, intuiting the actor's potential and envisioning the prospect of snatching him out of the "marquee" to certain triumph on the big screen.

Ni sangre ni arena [Neither Blood Nor Sand], directed

distribución de películas. Puede pensarse que la empresa alcanza cierta prosperidad, ya que le permite adquirir sus primeras obras de arte. En la capital francesa, compra algunos dibujos de Renoir y otras piezas modestas de maestros cuyo paradero se desconoce actualmente. ("Quizá los haya vendido"—conjetura el crítico francés Pierre Schneider, amigo del matrimonio Gelman. "También es posible que hayan caído en manos del ocupante nazi)".

En 1938, Jacques Gelman viaja a México con el fin de abrir una sucursal de su distribuidora, que cubriera Sudamérica también. En el jardín del hotel en que estaba hospedado, lo deslumbra la presencia de una mujer rubia, atractiva y que no pasa desapercibida. Está sentada leyendo un periódico en francés. A los pocos días, vuelve a encontrarse con la joven mujer en la avenida Juárez: ella intenta con esfuerzos estacionar su automóvil, él se ofrece galantemente ayudarla. Se llama Natalia Zahalka Krawak, es checoslovaca, viaja con su madre. Se casan en 1941, en pleno conflicto bélico, circunstancia que les impide regresar al Viejo Continente—ambos son judíos—y los incita a tomar la decisión de establecerse en México. Al año siguiente, en 1942, Jacques y Natasha Gelman adoptan la nacionalidad mexicana.

Este mismo año de 1941, Jacques Gelman planea producir su primera película mexicana. Un sábado por la noche, descubre a su protagonista en el *Folies Bergères*[1] de la Plaza Garibaldi. Es Mario Moreno *Cantinflas*, destinado a una fama fulgurante en su país, pero que a la sazón no es más que un popular cómico de carpa que hacía chistes políticos en la última función vespertina de aquel teatro de burlesque. Terminado el número, Jacques Gelman entra tras bambalinas para proponerle el papel, intuyendo el potencial del actor y la perspectiva garantizada de sacarlo

by Alejandro Galindo, actually turned out a hit. Jacques Gelman joined with Cantinflas and Santiago Reachi to form the company POSA Films (Publicidad Organizada, S.A.), Cantinflas rocketed to stardom. At the rate of one or two hit movies per year, the enterprise rapidly prospered. Gelman's vocation as a collector could now be fulfilled, with access to financial resources sufficient to address the art of two continents, Europe and America, as well as two schools of modern art, both the Parisian and Mexican genres of painting.

In 1943, when Jacques Gelman commissioned Diego Rivera to paint a full-length portrait of his wife Natasha, he chose the most celebrated and powerful painter on the national cultural scene. Rivera painted his model from the front, languidly reclining on a blue sofa; in the background, he placed two exuberant arrangements of white calla lilies.

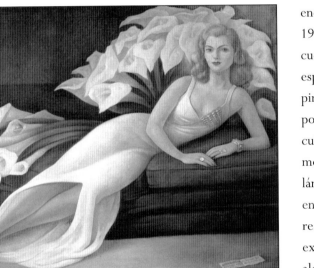

The long dress, equally white, the folds of the revealing bodice that echoes the shape of the petals, the pervasive sensuality emanating from the encroachment of the flowers, lend the painting an atmosphere of the spectacular. Nonetheless, by combining an archetypal element of the Mexican aesthetic—the calla lilies emblematic of the Rivera iconography, as well as certain Hollywood glamour so fashionable in the Forties—the artist fell into a cliché bordering on kitsch.

Of the various portraits of her commissioned from Frida Kahlo, David Alfaro Siqueiros, Rufino Tamayo, Ángel Zárraga, and Diego Rivera, it was Rivera's that Natasha preferred. "It took Diego a year to hand it over," she explained. "At that time, there was a lot of theater in Mexico City. Louis Jouvet's company had arrived from a South American tour, and the Palace of Fine Arts was presenting an event every night. It was a very entertaining

de la carpa para hacerlo triunfar en la pantalla grande.

Ni sangre ni arena, dirigida por Alejandro Galindo, resulta efectivamente un éxito. Jacques Gelman se asocia con *Cantinflas* y Santiago Reachi en la compañía Posa Films (Publicidad Organizada, S. A.). *Cantinflas* es propulsado a la fama. Al ritmo de una o dos producciones taquilleras al año, la empresa prospera rápidamente. La vocación de coleccionista de Gelman puede ahora cumplirse: contará con los recursos financieros suficientes para orientarse hacia el arte de dos continentes, Europa y América, y dos escuelas modernas, la escuela de París y la mexicana de pintura.

Cuando Jacques Gelman encarga a Diego Rivera, en 1943, un retrato de cuerpo completo de su esposa Natasha, escoge al pintor más celebrado y poderoso de la escena cultural del país. Pinta a su modelo de frente, lánguidamente recostada en un sofá azul y a guisa de respaldo le coloca dos exuberantes arreglos de alcatraces blancos.

El largo vestido igualmente blanco, su escote doble que repite la forma de los pétalos, la sensualidad difusa que emana de la invasión de las flores, confieren al cuadro una atmósfera espectacular. Sin embargo, al combinar un elemento arquetípico de la estética mexicanista: los alcatraces emblemáticos de la iconografía riveriana, y cierto *glamour hollywoodense* tan en boga en los años cuarenta, el autor cae en un cliché rayando en el *kitsch*.

De los retratos que se les encargaron a Frida Kahlo, David Alfaro Siqueiros, Rufino Tamayo, Ángel Zárraga y Diego Rivera, el que firmó este último es el que más agradaba a Natasha Gelman. "Diego se tardó un año en entregármelo—señalaba—en ese momento había mucho teatro en México. La *troupe* de Louis Jouvet había llegado de una gira por Sudamérica y en el Palacio de Bellas Artes

DIEGO RIVERA, *PORTRAIT OF MRS. NATASHA GELMAN*, 1943

DIEGO RIVERA, *RETRATO DE LA SEÑORA NATASHA GELMAN*, 1943

time. Obviously, Diego didn't have a lot of time to work on my portrait."

To this portrait by Rivera, which began the Gelmans' Mexican collection, they added another six oil paintings, a gouache, a watercolor, and a drawing, all from between 1915 and 1943. *Modesta*, *Vendedora de alcatraces* [Calla Lily Vendor], *Girasoles* [Sunflowers], and *El curandero* [The Healer] demonstrate the simplicity and ingenuousness of a certain style characteristic of the artist, as well as his abundantly festive palette. By contrast, *Paisaje con cactus* [Landscape with Cactus] (1931), surprises for a surrealism "ahead of its time," one that did not always flatter the artist, with his anthropomorphic cacti verging on braggadocio, but that Natasha Gelman liked very much because "they remind me of the landscape along the road to our house in Acapulco."

As counterpoint to the droll note of *Paisaje con cactus*, there is *Última hora* [The Last Hour] (1915), the only cubist painting of the Gelmans' Mexican collection. The acquisition of this early piece, which dates from the painter's apprenticeship in Paris—when, with chameleonlike facility, Rivera threw himself headlong into the currents of the contemporary vanguard—responding in a certain way to the works of Pablo Picasso, Fernand Léger, Juan Gris, and Georges Braque that the Gelmans donated to The Metropolitan Museum of Art, which now has one of the most complete collections in the world dedicated to the School of Paris.

Although the Diego Rivera piece fulfilled its decorative function in the Gelmans' living room, in no way does it constitute the most influential work in the collection they gathered over a span of decades.

Composed of more than eighty masterpieces—

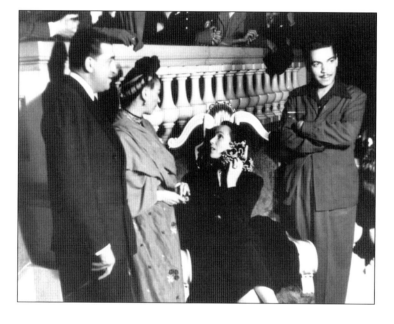

había un evento cada noche. Era muy divertida esa época. Por supuesto, Diego no tenía tiempo para trabajar en mi retrato."

A este cuadro de Rivera, que inaugura la colección mexicana del matrimonio Gelman, se suman otros seis óleos, un *gouache*, una acuarela y un dibujo, escalonados entre 1915 y 1943. *Modesta*, *Vendedora de alcatraces, Girasoles, y El curandero* poseen la sencillez y la ingenuidad de cierto costumbrismo propio del autor, así como su paleta bastante festiva. *Paisaje con cactus* (1931), en cambio, sorprende por un surrealismo *avant la lettre* que no siempre favoreció al autor, con sus cactus antropomórficos al límite de la fanfarronada, pero que gustaban mucho a Natasha Gelman porque le "recordaban el paisaje de la ruta a su casa de Acapulco".

A la nota chusca de *Paisaje con cactus* se contrapone *Ultima hora* (1915), el único cuadro cubista de la colección mexicana; la adquisición de esta pieza temprana que data del aprendizaje del pintor en París (cuando, con facilidad camaleónica, se ejercitaba Diego en las corrientes de vanguardia del momento), responde de cierta manera a las obras de Pablo Picasso, de Fernand Léger, de Juan Gris, de Georges Braque de la colección Gelman donada al Metropolitan Museum of Art de Nueva York, hoy uno de los más sólidos acervos en el mundo, dedicado a la escuela de París.

Aunque la pieza de Diego Rivera cumplía su cometido decorativo en la sala de los Gelman, de ninguna manera constituye la obra de mayor peso en el acervo que reunieron a lo largo de varias décadas.

Conformado por más de ochenta obras maestras, pinturas, dibujos y esculturas, barca los principales movimientos de las vanguardias históricas del siglo: el

JACQUES GELMAN, FRIDA KAHLO, DOLORES DEL RÍO AND CANTINFLAS ON A MOVIE SET.

JACQUES GELMAN, FRIDA KAHLO, DOLORES DEL RÍO Y *CANTINFLAS* EN UN FORO DE FILMACIÓN.

paintings, drawings, and sculptures—the European collection comprises works from the principal movements in the historical vanguards of the century: Impressionism (Bonnard), Post-Impressionism (Cézanne, Derain, Matisse, Picasso, Vlaminck, Vuillard), Surrealism (Dalí, de Chirico, Miró), as well as diverse tendencies from the decade of the Sixties (Bacon, Dubuffet, Giacometti, among others).

Jacques Gelman's enthusiasms for Mexican and European art manifested themselves simultaneously and benefited from favorable conditions. "The Picassos, the Braques, the Bonnards," comments painter Gunther Gerzso, a close friend of the Gelmans, "Jacques bought them at a relatively low price. Don't forget that, after the war, a Picasso or a Monet cost no more than $3,000; the same went for Latin American art. Jacques told me that one day, walking along Fifty-seventh Street in New York, he saw a Frida Kahlo in the window of a gallery. They sold it to him for $300." [2]

Married to Diego Rivera, Frida Kahlo enjoyed certain eminence in Mexico, both as a painter and a personality on the cultural scene. By 1938, she had already shown in New York, at the Julian Levy Gallery, and the following year at the Galerie Pierre Colle, in Paris, where her reputation as a Surrealist was forged. In 1940, she had appeared on the cover of American *Vogue*.

It was through Diego Rivera that the Gelmans met Frida, once divorced from Diego, yet by then remarried to him. Frida was destined to play a leading role in the Gelman collection. The first of her paintings that they hung in their house, in 1943, was a portrait of Natasha that she herself commissioned.

"One night, a short time later," recalled Natasha,

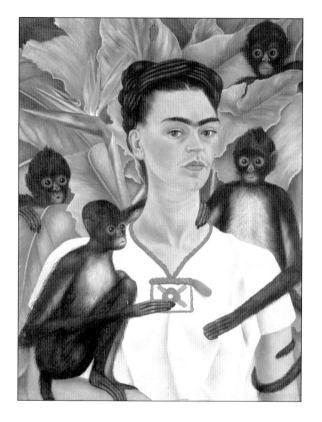

impresionismo (Bonnard), el postimpresionismo (Cézanne, Derain, Matisse, Picasso, Vlaminck, Vuillard), el surrealismo (Dalí, de Chirico, Miró), así como diversas tendencias de la década de los sesenta (Bacon, Dubuffet, Giacometti, entre otros).

El entusiasmo que Jacques Gelman cultivó por el arte mexicano y el europeo se manifestó de manera simultánea y se vio beneficiado por condiciones favorables. "Los Picasso, los Braque, los Bonnard",comenta el pintor Gunther Gerzso, amigo íntimo de los Gelman, "Jacques los compró en un precio relativamente bajo. No hay que olvidar que un Picasso o un Monet, después de la guerra, no costaban más de 3000 dólares. Lo mismo para el arte latinoamericano: Jacques me contó que un día, caminando por la calle 57 de Nueva York, vio en el aparador de una galería un Frida Kahlo. Se lo dieron en 300 dólares." [2]

Casada con Diego Rivera, Frida Kahlo gozaba en México de cierto renombre como pintora y como personaje del medio cultural. Desde 1938 ya había expuesto en Nueva York, en la Julien Lévy Gallery, y al año siguiente en la Galerie Pierre Colle, en París, donde se fomentó su reputación de pintora surrealista. En 1940, la revista estadounidense *Vogue* le había dedicado una portada.

Fue por medio de Diego Rivera que los Gelman conocieron a Frida, quien, divorciada de Diego, por esas fechas se volvía a casar con él. Frida estaba destinada a ocupar un papel protagónico en la colección Gelman. El primer cuadro de Frida que se colgó en casa de ellos en 1943, fue un retrato de Natasha que ésta le encargó.

"Una noche, poco tiempo después," recordaba Natasha, Frida nos invitó a un cocktail en casa del modisto Henri de

FRIDA KAHLO, [SELF PORTRAIT WITH MONKEYS], 1943

FRIDA KAHLO, *AUTORRETRATO CON MONOS*, 1943

"Frida invited us for drinks at the house of Henri de Châtillon, the fashion designer, where she was going to have a little show. We walked in, and I saw *Diego en mi pensamiento* [Diego On My Mind]. I liked it so much that I begged Jacques to buy it for me."

"He was stupified: 'But Natasha, how can you buy a Frida Kahlo? Three months ago, in Paris, you were crazy about a Braque!'"

"I answered that the one did not exclude the other, and I bought the painting for 12,500 pesos [about $1,000]. To this day, I adore that painting and the other Fridas, as much as the first day I saw them."

Later on, the couple acquired *Autorretrato con monos* [Self-portrait with Monkeys]; *La novia que se espanta de ver la vida abierta* [The Bride that Becomes Frightened to See Life Opened], both 1943; and *El abrazo de amor del universo, la tierra (México), yo, Diego y el señor Xolotl* [The Love Embrace of the Universe, the Earth (Mexico), Diego, I, and Señor Xolotl], (1949), the last Kahlo painting to join the collection. There would be eleven in all: added from earlier works were the sober *Autorretrato con collar* [Self-portrait with Necklace] (1933), *Retrato de Diego Rivera* [Portrait of Diego Rivera] (1937), realized with the same simplicity of composition, and *Autorretrato con cama* [Self-Portrait with Bed] (1937), whose most elaborate symbolic resources—the rudimentary bed of wood and wicker, and the plaster doll—indicate the fetishism and pathos shaping that fascinating, intimate chronicle that is the work of Frida Kahlo.

In this sense, *Autorretrato con trenza* [Self-Portrait with Braid], *Autorretrato con vestido rojo y dorado* [Self-Portrait with Red and Gold Dress] (both 1941), and *La novia que se*

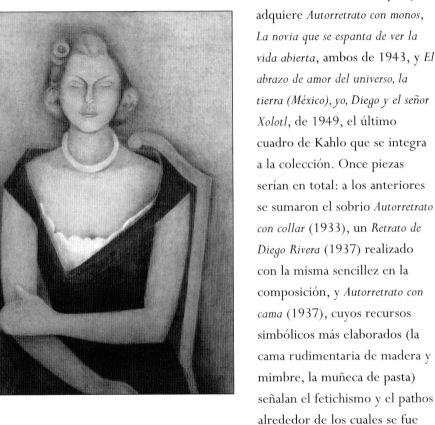

Châtillon, donde ella iba a presentar una pequeña exposición. Entramos y vi *Diego en mi pensamiento*. Me gustó tanto que le supliqué a Jacques que me lo comprara".
"Él se quedó estupefacto: 'Pero Natasha, ¿cómo vas a comprar un Frida Kahlo? ¡Si hace tres meses, en París, estabas enloquecida con un cuadro de Braque!'"

"Le contesté que una cosa no excluía la otra y compré el cuadro en 12,500 pesos. Hasta la fecha adoro este cuadro y los demás Fridas, como el primer día en que los vi."

Más adelante, la pareja adquiere *Autorretrato con monos*, *La novia que se espanta de ver la vida abierta*, ambos de 1943, y *El abrazo de amor del universo, la tierra (México), yo, Diego y el señor Xolotl*, de 1949, el último cuadro de Kahlo que se integra a la colección. Once piezas serían en total: a los anteriores se sumaron el sobrio *Autorretrato con collar* (1933), un *Retrato de Diego Rivera* (1937) realizado con la misma sencillez en la composición, y *Autorretrato con cama* (1937), cuyos recursos simbólicos más elaborados (la cama rudimentaria de madera y mimbre, la muñeca de pasta) señalan el fetichismo y el pathos alrededor de los cuales se fue concretando esa fascinante crónica íntima que es la obra de Frida Kahlo.

A este respecto, *Autorretrato con trenza*, *Autorretrato con vestido rojo y dorado* (ambos de 1941) y *La novia que se espanta de ver la vida abierta* (1943) acusan una factura más minuciosa y una composición bastante rebuscada en cuanto a organización del espacio y de las figuras, que tienden a entretejer una compleja trama simbólica de obvias referencias autobiográficas.

Resulta significativo el hecho de que los Gelman no hayan adquirido ningún cuadro de Frida en que queda representado, con cierto exhibicionismo truculento, el

Rufino Tamayo, [Portrait of Mrs. Natasha Gelman], 1948

Rufino Tamayo, *Retrato de la Señora Natasha Gelman*, 1948

espanta de ver la vida abierta (1943) reveal a more meticulous technique and a highly elaborated composition regarding the organization of space and figures, which serve to interweave a complex, symbolic plot with obvious autobiographical references.

It should be noted that the Gelmans never bought a Frida Kahlo painting that indicated, with a certain fiercely defiant exhibitionism, the agony of her illness, her surgeries, and her miscarriages. Nevertheless, this deliberate omission does not diminish the weight of the inclusive entirety. To the contrary, the considerable body of Kahlo's works collected by Jacques and Natasha Gelman constitutes, in itself, a collection within the collection, comparable in Mexico only to the collection of Dolores Olmedo.

In the case of Rufino Tamayo, friendship also intervened in the dealings between artist and collector, a friendship that began the same year in which the *Palacio de Bellas Artes* [Palace of Fine Arts] gave Tamayo his first retrospective exhibition, a sort of consecration of the artist who was returning to his country after a long, self-imposed exile in New York.

"When Rufino arrived from New York in 1948," recalled Natasha Gelman, "he set up shop in a studio on Avenida Insurgentes. Jacques asked him to do a portrait of me. He accepted, and we set to work."

Retrato de la Señora Natasha Gelman [Portrait of Mrs. Natasha Gelman] is hardly paradigmatic of the values that Tamayo had advocated for the visual arts ever since the Forties; nonetheless, its geometric organization, its unfinished appearance—the lightly outlined shape of the model, endorsed by her blind gaze—give the painting an indisputable attraction. On the other hand, the resolute palette, with its muffled chords of varying values of gray illuminated by pinks and whites, reminds us that, for Tamayo, color was one way to reunite with the vernacular expressions of his culture:

"Our people, which is of Indian and mixed blood, is not a festive people; instead, it is profoundly tragic, and its preference is for sober colors, balanced, as is always the case with those on whom sorrow weighs heavy. White, black, blue, soft earth tones are the colors that ought to

calvario de la enfermedad, las operaciones quirúrgicas, los abortos. Sin embargo, esta omisión voluntaria no aminora el peso del conjunto abarcado; por el contrario, el considerable acervo de obras de Kahlo reunido por Jacques y Natasha Gelman constituye, en sí, una colección dentro de la colección, con el cual sólo compite en México la colección de Dolores Olmedo.

En el caso de Rufino Tamayo, la amistad también intervino en el trato artista-coleccionista, que se inició el mismo año en que el Palacio de Bellas Artes le dedicó su primera exposición retrospectiva, especie de consagración del artista que regresaba a su país tras un largo auto exilio en Nueva York.

"Cuando Rufino llegó de Nueva York, en 1948," señalaba Natasha Gelman, "se instaló en un estudio en la avenida Insurgentes. Jacques le pidió que me hiciera un retrato. Él aceptó y empezamos a trabajar."

El Retrato de la señora Natasha Gelman no llega a ser paradigmático de los valores plásticos preconizados por Tamayo desde los años cuarenta, sin embargo su organización geométrica, su apariencia inconclusa (configuración abocetada del modelo refrendada por su mirada ciega), confieren al cuadro un indiscutible atractivo. Por otra parte, la paleta resuelta en acordes sordos de grises de diferentes calidades iluminados por rosas y blancos, recuerda que para Tamayo el color fue una vía de reencuentro con las expresiones vernáculas de su cultura:

"Nuestro pueblo que es indio y mestizo, no es pueblo de fiesta, sino profundamente trágico y sus preferencias en color son sobrios, equilibradas, como lo son todas las preferencias de las gentes sobre quienes pesa el dolor. Blanco, negro, azul, tierras en tonos apagados son los colores que deberían caracterizar a nuestra pintura, porque son los colores que prefieren las gentes de aquí… No serán nunca los colores enteros los que han de distinguir a nuestra pintura, sino los cálidos, sí, pero apagados, sobrios, con peso", había declarado Tamayo en 1933.[3]

El *Retrato de Cantinflas* (1948) es el segundo y último cuadro de Tamayo que ingresa en la colección Gelman. La paleta se diversifica pero el dibujo, al igual que en el retrato de Natasha, permanece sistemático y angular. La expresión jocosa del rostro del actor queda abreviada en dos o tres

characterize our painting, because these are the colors preferred by our people. . . . Never will full colors distinguish our painting. Warm tones, yes; but muted, sober, solemn," Tamayo had declared in 1933.[3]

Retrato de Cantinflas [Portrait of Cantinflas] (1948) is the second and last painting by Tamayo to enter the Gelman collection. The palette has diversified, but the drawing, as with the portrait of Natasha, remains systematic and angular. The humorous expression on the actor's face is still reduced to two or three quick lines. Despite this freedom in the sketch, few elements in the piece anticipate the evolution of forms, the beautiful chromatic harmonies, and the thematic explorations characteristic of the mature work of the artist.

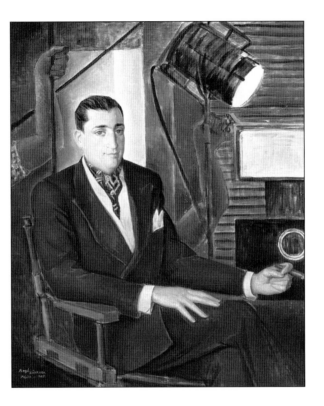

No one could ignore the fact that this painting did not please the actor: "Jacques Gelman commissioned from Maestro Tamayo a portrait of Cantinflas, to present it to the actor, union leader, and entrepreneur. When it was ready, Jacques took it to him, but he rejected it as 'horrifying.'"

"I am not . . . this!" proclaimed the temperamental actor.

"Soon, however, he came to believe that the painting was not as bad as he thought, perhaps because he learned that Tamayos were highly valued on the international market and that he was one of the greats of painting. When Jacques died, Cantinflas tried to remove the painting from the house of the cinematic mogul, claiming that Jacques had given it to him some time ago. He was compelled to renounce his objective"

Faithful to their taste for the portrait, in 1945, the Gelmans continued to solicit their painted effigies, and this time they called upon Ángel Zárraga. The fact is that it was

líneas rápidas. No obstante esta holgura en el trazo, pocos elementos en la pieza dejan prever la decantación de formas, las hermosas armonías cromáticas y los registros temáticos propios de la obra madura del autor.

Nadie ignora que este cuadro le desagradó al actor: "Jacques Gelman le encargó al maestro Tamayo un retrato de *Cantinflas* para regalárselo al actor, dirigente sindical y empresario. Cuando estuvo listo, se lo llevó al mismo. Pero éste lo rechazó por 'horripilante'.

'Yo no soy éste', dijo el temperamental actor.

Pronto cayó en cuenta de que el cuadro no era tan malo como pensaba, quizá porque se enteró de que Tamayo se cotizaba muy bien en el mercado internacional y era uno de los grandes de la pintura. Cuando Jacques murió, *Cantinflas* intentó sacarlo de la casa del empresario cinematográfico, alegando que éste se lo había regalado tiempo atrás. Tuvo que renunciar a su propósito…"

Fieles a su gusto por el retrato, en 1945 los Gelman vuelven a solicitar su efigie pintada, y esta vez se dirigen a Ángel Zárraga. Cabe subrayar el hecho de que fue con retratos de sus dueños, encargados a pintores mexicanos de renombre, que la colección Gelman empezó a formarse y siguió enriqueciéndose. ¿Por qué el retrato? Además de que reafirma el estatus social de quien lo encomienda (remanente de aquella vieja tradición aristocrática que la burguesía adaptó a su propio sentido del prestigio), este género fue para Jacques Gelman el pretexto de homenajear a su esposa, desde luego, y también fue el medio más personal de la pareja para vincularse con los artistas que les interesaban.

En 1945, Zárraga acababa de regresar a México, tras

ÁNGEL ZÁRRAGA, [PORTRAIT OF MR. JACQUES GELMAN], 1945

ÁNGEL ZÁRRAGA, *RETRATO DEL SEÑOR JACQUES GELMAN*, 1945

with portraits of its owners, commissioned from Mexican painters of renown, that the Gelman collection began to take shape and continued to prosper. Why the portrait? Apart from the fact that it reaffirms the social status of the commissioning party (a remnant of that old artistocratic tradition, adopted by the bourgeoisie when they in turn came to feel prestigious), this genre was, for Jacques Gelman, the pretext for paying homage to his long-time wife. It was also the couple's most personal method to forge relationships with artists who interested them.

In 1945, Zárraga had just returned to Mexico, after staying in Europe some four decades. Since 1911, he had lived in Paris, where he developed an angular style halfway between Art Deco and Cubism, aided in this by a technical mastery that European critics did not hesitate to acclaim (even Guillaume Apollinaire called him "The Angel of Cubism"). In Mexico, Zárraga's classic style gained favor principally among official circles (including the clergy), but not that of the artistic community, who considered him elitist and mannered.

If the Cubist influence is readily perceived in the Zárraga interior scene (1915–1917) that the Gelmans purchased later, it disappears in two portraits of the couple. Quite conventional in its realistic approach, *Retrato del Señor Jacques Gelman* [Portrait of Mr. Jacques Gelman] seems like a snapshot of the man in his professional milieu. Some secondary details—a spotlight, cables, a camera, and the truncated arms of the technicians—occupy a flattened background subsumed in the shadows of the soundstage. In the foreground, Jacques Gelman, seated in his producer's chair, looking straight ahead, with a cigar, ascot, and a handkerchief in his jacket pocket, completes a scene that does not endeavor to break the descriptive rules of the genre.

David Alfaro Siqueiros was a frequent guest at the Gelman home. "He came one afternoon for tea," recalled Natasha. "Here he met Diego, and the discussions began. At two in the morning, they were still having tea." From Siqueiros came the last portrait commissioned for the collection in a figurative style. There would be others, but these would be abstracts, such as the one by Gunther Gerzso.

una estancia de cuatro décadas en Europa. Vivía desde 1911 en París, donde había desarrollado una figuración de ángulos a medio camino entre el *art déco* y el cubismo, auxiliado en esto por una maestría técnica que la crítica europea no tardó en aclamar --el mismo Guillaume Apollinaire lo denominó "ángel del cubismo". En México el estilo clasicista de Zárraga obtuvo el favor de los círculos oficiales principalmente (incluyendo el clero). No así el de la comunidad artística que lo consideraba elitista y amanerado.

Si bien la influencia cubista se percibe en una escena de interior de 1915–1917, de Zárraga, que los Gelman adquirieron posteriormente, desaparece en los dos retratos del matrimonio. Bastante convencional en el tratamiento realista, el *Retrato del Señor Jacques Gelman* semeja una instantánea fotográfica del personaje en su lugar de trabajo. Algunos detalles secundarios (un *spot*, cables, una cámara, los brazos truncados del personal técnico) ocupan un fondo achatado y sumido en la penumbra del estudio de filmación. En el primer plano, Jacques Gelman, sentado en su silla de productor y mirando de frente, con puro, gazné y pañuelo en la bolsa del saco, completa una escena que no pretende romper las reglas descriptivas del género.

David Alfaro Siqueiros era un habitual de la casa de los Gelman. "Él vino una tarde a tomar el té," recuerda Natasha, "aquí se encontró con Diego. Y empezaron las discusiones. Nos dieron las dos de la mañana y ellos seguían con el té." De Siqueiros es el último retrato por encargo del conjunto, de estilo figurativo (también los habrá abstractos, como el de Gunther Gerzso). En 1923, Siqueiros había redactado el manifiesto del Sindicato de Obreros Técnicos, Pintores y Escultores, integrado por Diego Rivera, José Clemente Orozco, Xavier Guerrero, Fermín Revueltas, Amado de la Cueva, Jean Charlot, Roberto Montenegro, Carlos Mérida, Ramón Alva de la Canal, Fernando Leal y el propio Siqueiros, quienes un año antes habían emprendido el primer gran proyecto muralista mexicano en la Escuela Nacional Preparatoria.

Este documento proclamaba: "Repudiamos la pintura llamada de caballete y todo cenáculo ultra-intelectual por aristocrático y exaltarnos las manifestaciones del arte monumental por ser de utilidad pública." Siqueiros siempre

In 1923, Siqueiros had drafted the manifesto of the Sindicato de Obreros Técnicos, Pintores y Esculatores [Union of Technical Workers, Painters, and Sculptors], comprised of Diego Rivera, José Clemente Orozco, Xavier Guerrero, Fermín Revueltas, Amado de la Cueva, Jean Charlot, Roberto Montenegro, Carlos Mérida, Ramón Alva de la Canal, Fernando Leal, and Siqueiros himself. This was the group that, a year earlier, had undertaken the first great Mexican muralist project, at the *Escuela Nacional Preparatoria* [National Preparatory School].

The document proclaimed: "We reject as aristocratic the painting known as 'easel work,' along with the entire ultra-intellectual cadre; and we exalt expressions of monumental art for being useful to the public." Siqueiros always defended mural painting as the supreme expression of pictorial art, yet he never failed to avail himself of the opportunity to paint at the easel.

Retrato de la Señora Natasha Gelman (1950) [Portrait of Mrs. Natasha Gelman] calls upon the theoretical principles that the artist manifested throughout his career. The image is unapologetically rotund. Onto a background of vigorous brushstrokes in which red dominates, the blonde figure of Natasha Gelman imposes itself, swathed in a low-cut, gray dress.

In this painting, Siqueiros uses synthetic resins—pyroxylin—which for many years contributed to defining his daring visual language. ("A new visual language," Siqueiros affirmed, "corresponds to a new means of expression." Those experimental materials dictated new designs. In the composition, the method is synthetic: he does not distribute the forms onto different planes; but rather, the very structure of angles and lines contain the figure.

defendió la pintura mural como la expresión suprema del arte pictórico, mas nunca desaprovechó la oportunidad de pintar cuadros de caballete.

El Retrato de la señora Natasha Gelman (1950) recaba los principios teóricos que el autor concretó a lo largo de su producción. La imagen es rotunda, sin concesiones: sobre un fondo de vigorosos brochazos de dominante roja, se inserta la figura rubia de Natasha Gelman enfundada en un vestido gris escotado.

En este cuadro Siqueiros emplea resinas sintéticas —la piroxilina—que desde años atrás contribuían a definir la audacia de su lenguaje ("Un nuevo lenguaje corresponden a nuevos vehículos de expresión", afirmaba Siqueiros). Esos materiales experimentales dictan diseños nuevos. En la composición, el método es sintético: no distribuye las formas en diferentes planos, sino que la estructura misma de ángulos y líneas contiene la figura.

Según el principio de la integración, vector de toda la obra siqueiriana, la organización de las formas obedece a una mecánica de masas, volúmenes y oquedades que genera la figura a partir del movimiento. En este retrato magistral, el tema es accesorio. No da pie a un tratamiento fotográfico sino a una factura de extraordinaria riqueza pictórica en sus texturas, calidades y efectos. La energía que despide se debe a la dinámica que integra los colores y las masas en un movimiento proyectado en el espacio.

Las otras tres piezas de Siqueiros en la colección Gelman son dos óleos: *Cabeza de mujer* (1939) y el autorretrato *Siqueiros por Siqueiros* (1930), y una piroxilina titulada *Mujer con rebozo* (1949). El autorretrato proviene de la obra temprana de Siqueiros. Si bien no proyecta el

DAVID ALFARO SIQUIEROS [PORTRAIT OF NATASHA GELMAN], 1950

DAVID ALFARO SIQUIEROS *RETRATO DE LA SEÑORA NATASHA GELMAN*, 1950

According to the principle of integration—the vector of all Siqueiros' work—the organization of forms obeys a mechanism of masses, volumes, and hollows that generate the figure from motion. In this masterful portrayal, the theme of the painting is incidental. It is not a photographic approach, it exemplifies the extraordinary pictorial richness of its technique in its textures, values, and effects. The energy that emanates is due to the dynamic that integrates colors and masses in a motion projected into space.

The other three pieces by Siqueiros in the Gelman collection are two oils—*Cabeza de mujer* [Head of a Woman] (1939) and the self-portrait *Siqueiros por Siqueiros* [Siqueiros by Siqueiros] (1930)—and a pyroxylin entitled *Mujer con rebozo* [Woman with Shawl] (1949). The self-portrait derives from the early work of Siqueiros. If it fails to project the motion of later compositions, its dark, monochromatic coloring, the economy of means that lends it a monastic aspect, fill the image with an immense, restrained power.

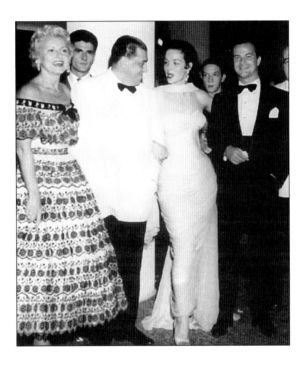

Natasha Gelman bought the self-portrait in the middle of the eighties in a no-longer-extant bookstore and gallery on New York's Lexington Avenue. This space, which had been one of the best outlets for Latin American art, was closing its doors. Curiosity compelled Mrs. Gelman to make a special appointment to see the last paintings left in the cellar. There she found the Siqueiros.

Among the work of José Clemente Orozco, five pieces caught the eye of Jacques Gelman. With the exception of *Autorretrato* [Self-Portrait] (1932), which he bought toward the end of the seventies at the Eugene V. Thaw Gallery in New York, the other four joined the collection when Orozco was still alive. "Yet we never became friends," Natasha specified. "We knew him, but we never got along."

movimiento de las composiciones más tardías, su colorido oscuro y monócromo, la economía de recursos que le otorgan un aspecto monacal, colman la imagen de una gran fuerza contenida.

Natasha Gelman adquirió este autorretrato hacia mediados de los ochenta en una librería-galería neoyorquina de Lexington Avenue, hoy desaparecida. Este espacio, que había sido uno de los mejores puntos de venta de arte latinoamericano, estaba cerrando sus puertas. La curiosidad llevó a la señora Gelman a concertar una cita especial para ver los últimos cuadros que quedaban en la bodega. Y encontró el Siqueiros.

Entre la obra de José Clemente Orozco, cinco fueron las piezas que atrajeron a Jacques Gelman. Con excepción del *Autorretrato* de 1932, que él adquirió a finales de los años setenta en la galería de Eugene V. Thaw en Nueva York, los demás ingresaron a la colección cuando Orozco vivía todavía. "Pero no hicimos amistad," precisa Natasha. "Lo conocimos pero nunca congeniamos."

En la mirada del *Autorretrato* a la acuarela y *gouache* se refleja el temperamento taciturno y arisco del autor, efecto conseguido por medio de trazos imperativos aplicados con pincel grueso que realzan los contrastes de blancos y negros.

El *gouache* que representa una escena de cabaret de mala muerte es más complejo que el anterior en su composición, y delata un humor trágico que ve en el esperpento una vía de redención. Los rostros de la concurrencia son muecas; los cuerpos esquematizados de los bailadores se menean tras una trinchera de "ficheras" sentadas en hilera y pobremente ataviadas.

"Lo que se diría antipoético, lo que repugna, lo mísero y despreciado, arde en su obra"[4], escribe Luis Cardoza y Aragón a propósito de Orozco. El pintor observa con

The painter's sullen and surly temperament is reflected in the stare of *Autorretrato* [Self-Portrait], a watercolor and gouache. The effect is achieved by means of imperious strokes applied with a thick brush to achieve the contrasts between whites and blacks.

The gouache *Sin título (Salón México)* [Untitled (Mexico City Dance Hall)], which depicts a scene in a seedy cabaret, is more complex in composition than the preceding, *Autorretrato*. With tragic humor, it views the grotesque as a means of redemption. The faces of the patrons are grimacing; the schematic bodies of the dancers undulate behind a line of slovenly prostitutes seated in a row.

"What might be called anti-poetic, what is repugnant, what is wretched and debased, is what scorches in his work,"[4] wrote Luis Cardoza y Aragón about Orozco. With a blend of repulsion and commiseration, the painter observes the have-nots. He caricatures these people with distorted and violent lines, but only so as to denounce their misery.

"One has to paint with shit," he often said. The realism he professed, in opposition to idealization, has visceral emphases. "Instead of intrepid Indians, I painted ladies and gentlemen, drunk," Orozco confesses in his autobiography. In those sordid scenes, he does not celebrate the "scum of the earth," but rather the possibility that from it might rise a liberated humanity.

Satire reaches its paroxysm in a small pen-and-ink drawing dated 1966, which depicts an obese Winged Victory, wearing the Phrygian cap of liberty, brandishing a torch and sword. The grotesque figure (an allegory often appearing in his work) is sketched by a tangle of furious strokes. Resorting to the monstrous to illustrate the excessive, makes this image a paradigm of the violence so expressive of this artist's visual language.

For decades, Orozco was considered a caricaturist, due to the early works he published in satirical newspapers such

repulsión mezclada de conmiseración a la gente de los bajos fondos. La caricaturiza con líneas deformes y violentas, pero sólo en aras de denunciar su miseria.

"Hay que pintar con mierda", solía decir Orozco. El realismo que profesa, reacio a la idealización, tiene acentos viscerales. "En vez de indios calzonudos (pinté) damas y caballeros borrachos", confiesa Orozco en su Autobiografía. En esas escenas de arrabal no celebra la escoria sino la posibilidad de que surja de ella una humanidad liberada.

La sátira alcanza su paroxismo en una pequeña tinta fechada en 1966, que representa una Victoria obesa, tocada con gorro frigio y blandiendo antorcha y espada. La figura grotesca (una alegoría frecuente en su obra) queda abocetada mediante una maraña de trazos rabiosos. El recurso a lo monstruoso para ilustrar lo excesivo, hace de esta imagen un paradigma de la violencia expresiva del lenguaje de este autor.

Durante décadas se consideró a Orozco como caricaturista a raíz de los trabajos tempranos que publicó en periódicos satíricos como *El Ahuizote*, *El Hijo del Ahuizote* y *La Vanguardia,* entre otros. Estas tres obras bastan para resumir la potencia de su pintura en general.

A esas piezas, sin duda las más audaces de la colección entera, se añaden un esbozo de busto titulado *Desnudo femenino* y un pequeño óleo en el que retrata a dos mujeres por medio de pinceladas rabiosas y con aquel expresionismo desencantado que hicieron del autor el precursor de no pocas propuestas plásticas en el ámbito de la pintura mexicana moderna y reciente.

¿Qué se perfila del conjunto de obras que acabamos de comentar, consolidado alrededor del tema del retrato? La artista más ampliamente representada es Frida Kahlo. Natasha Gelman, ¿con cierta percepción visionaria?, era una incondicional de su pintura. Entre el trabajo de los llamados "Tres Grandes", el de Diego Rivera predomina en cantidad; no obstante esta preferencia por parte de Jacques

as, among others, *El Ahuizote* [Animal that foresees grief], *El Hijo del Ahuizote* [Son of animal that foresees grief], and *La Vanguardia* [Vanguard]. These three works are sufficient to indicate the potency of his painting.

To those pieces, without doubt the most audacious of the entire collection, were added a sketch of a bust entitled *Desnudo femenino* [Female Nude] and a small oil that depicts two women by means of violent brushstrokes, with that disenchanted expressionism that made the artist precursor to more than a few propositions in the visual arts, within the sphere of Mexican painting, both modern and contemporary.

What stands out among the group of works we have just finished discussing, thematically unified as portraits? The artist most widely represented is Frida Kahlo. Natasha Gelman (with a certain visionary perception?) was devoted to Kahlo's work. Within the work of those painters referred to as the "Three Greats" [Rivera, Siqueiros, Orozco], that of Diego Rivera predominates in quantity. Despite this preference on the part of Jacques Gelman (a matter of taste, in which the celebrity of the painter from Guanajuato played a part?) the works of Siqueiros and, above all, those of Orozco retain the best surprises and do not lose their innovative natures through the passage of time. The fourth of the "Three Greats," Rufino Tamayo, with whom he had more than a few ideological and aesthetic disputes, maintains a modest if luminous presence within the collection.

Otherwise, it seems that Jacques and Natasha Gelman preferred, within the Mexican School of painting, those artists—Rivera, Orozco, Siqueiros, Tamayo, and Kahlo—who were already known in the United States for the exhibitions they had enjoyed there and the commissions

Gelman (¿cuestión de gusto en el que intervino la notoriedad del pintor guanajuatense?), son Siqueiros y sobre todo Orozco quienes reservan las mejores sorpresas y no pierden con el paso del tiempo su condición innovadora. El cuarto de los "Tres Grandes", Rufino Tamayo, con los que tuvo no pocas confrontaciones de orden ideológico y estético, ocupa dentro del acervo una presencia discreta aunque luminosa.

Por lo demás, en el campo de la escuela mexicana de pintura, parece ser que Jacques y Natasha Gelman prefirieron aquellos artistas (Rivera, Orozco, Siqueiros, Tamayo y Kahlo) que ya se habían dado a conocer en Estados Unidos por las exposiciones y los encargos que allí les fueron encomendados (lo cual les proporcionó una mayor holgura económica y contribuyó paralelamente a fomentar el coleccionismo de arte mexicano entre el público estadounidense a partir de los años veinte y treinta).

Otro integrante de la escuela mexicana, Carlos Orozco Romero, arrancó en 1915 como caricaturista de *Excélsior*, *El Heraldo de México* y *El Universal Ilustrado*, para luego producir murales en Guadalajara, su ciudad natal y, hacia la década de los treinta, especializarse en diseño gráfico. Entre 1946 y 1966 ejerció una destacada labor docente en la Escuela Nacional de Pintura y Escultura ("Fue magnífico maestro, casi se puede decir que todos los 'buenos' salieron de su clase de pintura en La Esmeralda", opina Inés Amor en sus Memorias).[5]

En los años treinta Orozco Romero dirigió al alimón con Carlos Mérida la Galería de Exposiciones del Teatro Nacional, futuro Palacio de Bellas Artes (a semejanza de Francisco Díaz de León y Gabriel Fernández Ledesma quienes, en la misma época, estuvieron a cargo de la Sala de

CARLOS OROZCO ROMERO, [PROTEST], 1939

CARLOS OROZCO ROMERO, *PROTESTA*, 1939

with which they had been entrusted. This gave them greater financial security and at the same time contributed to promoting the collection of Mexican art among the U.S. public beginning in the 1920s and 1930s.

Another member of the Mexican School, Carlos Orozco Romero, began in 1915 as the caricaturist for [the Mexico City newspapers] *Excélsior*, *El Heraldo de México*, and *El Universal Ilustrado*. Later, he produced murals in Guadalajara, his native city; and from the Thirties on, dedicated himself to graphic design. Between 1946 and 1966, he did exceptional work as a teacher in the *Escuela Nacional de Pintura y Escultura, La Esmeralda* [National School of Painting and Sculpture]. "He was a magnificent teacher," remarks the influential gallery director Inés Amor in her book Memorias. "One could almost say that all the 'good' ones came out of his painting class at La Esmeralda."[5]

In the 1930s, together with Carlos Mérida, Orozco Romero directed the *Galería de Exposiciones del Teatro Nacional* [Exhibition Gallery of the National Theater], the future *Palacio de Bellas Artes* [Palace of Fine Arts].

Their efforts in this regard were similar to those of Francisco Díaz de León and Gabriel Fernández Ledesma, who were, during the same period, in charge of the Sala de Arte de la *Secretaría de Educación Pública* [Art Salon of the Secretariat of Public Education]. Prior to the creation of the *Museo de Arte Moderno de la ciudad de México* [Mexico City Museum of Modern Art] in 1964, official exhibition space was scarce, distributed among the *Palacio de Bellas Artes* [Palace of Fine Arts], the *Secretaría de Educación Pública* [Ministry of Education] (SEP), and the *Biblioteca Nacional* [National Library].

Among the aesthetic postulates of the Mexican School of painting, Carlos Orozco Romero held onto the one concerning folk art as a source of visual and creative inspiration. The four pieces in the Gelman collection show the Guadalajara artist both at his best and at his most aberrant. Fond of rural environments, he projects in the gouaches *La novia* [The Bride] and *Protesta* [Protest], both from 1939, a somewhat dreamlike style.

In the first, one sees the central figure of an aloof bride, wearing a pink dress cut in the princess style, its revealing bodice trimmed with black lace (rather more in

Arte de la Secretaría de Educación Pública). Antes de la creación del Museo de Arte Moderno de la ciudad de México, en 1964, los espacios oficiales de exposición eran contados y se repartían entre el Palacio de Bellas Artes, la Secretaría de Educación Pública (SEP) y la Biblioteca Nacional.

Carlos Orozco Romero retuvo, entre los postulados de la escuela mexicana de pintura, el del arte popular como fuente visual y creativa. Las cuatro piezas del artista tapatío que ingresaron en la colección Gelman muestran al autor en sus mejores momentos y en sus peores desvaríos. Afecto a las ambientaciones rurales, proyecta en los *gouaches La novia y Protesta*, ambos de 1939, un costumbrismo semi-onírico. En el primero se aprecia la figura central de una novia retraída, con vestido rosa de corte estilo princesa y escote de encaje negro (más a la moda decimonónica que a la usanza del vestido blanco tradicional); atrás de ella, una gasa blanca sirve de telón de fondo, y dos bloques de piedra hacen las veces de columnas. La pose rígida y el rostro cubistoide del personaje, la teatralidad de la escena, crean una atmósfera melancólica con algo de nostalgia.

Protesta ofrece una interpretación más dramática, y más lúdica aún, que la anterior. Una mujer marioneta, presa del frenesí, parece forcejear con los hilos atados a sus cinco brazos y cinco piernas gesticulantes, dirigidos por una mano invisible. El desdoblamiento de sus miembros afecta por igual su cabeza: encima del rostro con aspecto de máscara, debido a la esquematización de los rasgos y el color blanquísimo que los cubre, se injerta una sombra negra fantasmal: su doble de perfil, cual una delgada película transparente e inmaterial. Esta es la composición más dinámica de Orozco Romero en la colección y la que Natasha Gelman prefiere de este artista.

En el óleo *Entrada al infinito* (1936) Orozco Romero quiso imprimir el clima "metafísico" heredado del italiano Giorgio de Chirico. La figura de una indígena desnuda que avanza entre dos bloques piramidales truncados, en medio de una llanura desértica; la asociación de lo vernáculo y de un estereotipo de la iniciación dan lugar aquí a una alegoría forzada.

Más sencillo es el *gouache* titulado *Danzantes* que muestra a dos "monitos" con rostros esquematizados al

the nineteenth-century fashion than that of the traditional white wedding gown). Behind her, a white gauze curtain serves as backdrop and two stone blocks act as columns. The rigid pose and Cubist-like face of the character, the theatricality of the scene, create a somewhat nostalgic, melancholy atmosphere.

Protesta presents a more dramatic, yet more playful, interpretation than does the preceding piece. Controlled by an unseen hand, a female puppet, imprisoned by frenzy, seems to struggle against the strings attached to her five gesticulating arms, and five legs. This splitting of limbs affects her head as well. Across a face that resembles a mask, due to the outline of the brushstrokes and the ultra-white color that covers them, intrudes a phantasmal black shadow, a thin, transparent, immaterial film—her double in profile. This is the most dynamic composition of Orozco Romero in the collection and the one that Natasha Gelman liked most.

In the painting *Entrada al infinito* [Entrance to Infinity] (1936), Orozco Romero sought to impose the "metaphysical" aura inherited from the Italian painter, Giorgio de Chirico. The nude figure of an Indian woman passes between two truncated pyramidal blocks, in the midst of a barren plain. The association of the primitive with a stereotypical ritual of initiation—a rite of passage—gives rise here to strained allegory.

More straightforward is the gouache entitled *Danzantes* [Dancers], which depicts two monkey-like "little creatures" with faces so simplified that they seem like masks. The creatures assume attitudes of ritual combat. Due to the rudimentary rendering of the forms, this painting is inferior to *La Novia* and *Protesta*, which give a glimpse of the best of Carlos Orozco Romero.

punto de parecer máscaras y en actitud de combate ritual. Por el rudimentario trabajo formal que se aprecia en su factura, este cuadro resulta inferior a *La novia* y a *Protesta*, mismos que dejan entrever la mejor faceta de la producción de Carlos Orozco Romero.

El matrimonio Gelman no conoció el trabajo de María Izquierdo y de Agustín Lazo sino hasta después de que estos fallecieron. "A María Izquierdo no la conocí. Ella ya había muerto cuando Jacques y yo compramos cuadros suyos en una subasta en Nueva York. Vi los que tengo de Agustín Lazo por primera vez en 1990, en el catálogo de una casa subastadora estadounidense. Me gustaron mucho y los compré", comentaba Natasha Gelman. En este entusiasmo tardío se aprecia en qué medida la sensibilidad cambiante y la experiencia del coleccionista hacen evolucionar o variar el cuerpo de su acervo.

Jacques Gelman cultivaba una pasión por el arte pictórico. "No era teórico ni mundano, sino un fanático de la pintura", asevera Pierre Schneider. Tenía un gusto formidable. Lo conocí en Nueva York, en 1968. Estaba yo organizando una gran retrospectiva de Matisse y le pedí algunos cuadros prestados. En aquella época, él había concentrado su colección en los grandes 'clásicos modernos'. Por eso mismo, en París y en Nueva York no frecuentaba los talleres de los pintores contemporáneos, sino más bien a los *marchands* como Adrien Maeght y Pierre Matisse; también acudía a las subastas y las galerías.

"De físico robusto, era extremadamente sencillo en su forma de ser y muy seguro de sí mismo. No era alguien que se dejara influir o engañar por los *marchands* ni por quien fuera. Durante los años setenta y ochenta, solíamos reunirnos en Nueva York o cuando ellos estaban de paso en París. En una de esas ocasiones, le recomendé que viera las

The Gelmans did not know the work of María Izquierdo or that of Agustín Lazo until after the deaths of these artists. "I never met María Izquierdo," noted Natasha Gelman. "She had already died when Jacques and I bought her paintings at an auction in New York. I saw the Agustín Lazos I have for the first time in 1990, in the catalogue of a U.S. auction house. I liked them a lot, and I bought them." In this belated enthusiasm, one can assess the way in which the shifting sensibility and experience of a collector cause the body of a collection to evolve and modify.

Jacques Gelman cultivated a passion for painting. "He was neither a theoretician nor a snob, but rather a fanatic about painting," asserts Pierre Schneider. "He had exceptional taste. I met him in New York, in 1968. I was organizing a major Matisse retrospective and asked Jacques to lend me some paintings. At that time, he had focused his collection on the great 'modern classics.' As a result, in Paris and New York, he seldom visited the studios of contemporary painters.

Instead, Jacques relied on dealers such as Adrien Maeght and Pierre Matisse. He also showed up at auctions and haunted the galleries.

Physically robust, he was utterly unaffected and very sure of himself. No one could turn his head or mislead him, not dealers nor anyone else. During the 1970s and 1980s, we used to get together in New York or in Paris, when they were passing through. One of those times, I suggested he look at the work of two French painters: Michel Haas and Sam Szafran. But he showed no great interest in them." [Jacques Gelman actually bought two works by Szafran at Claude Bernard's Parisian gallery in 1972.]

A charming man, somewhat authoritarian in demeanor, Jacques Gelman lived for painting. He thought

obras de dos pintores franceses: Michel Haas y Sam Szafran. Pero no mostró gran interés por ellos [del último, Jacques Gelman sí adquirió dos obras en la Galerie Claude Bernard de París, en 1972].

Encantador, bastante autoritario a su manera, Jacques Gelman vivía por la pintura, pensaba en la pintura todo el tiempo. No le gustaba hablar de su trabajo, para él era sólo un medio que le permitía seguir coleccionando. Natasha y él consideraban su colección como el hijo que no habían tenido."

Gunther Gerzso corrobora la semblanza anterior: "El fanático verdadero era Jacques. Natasha también, pero menos. Hicieron juntos la colección, pero quien se quedaba sin dormir hasta obtener el cuadro anhelado era Jacques. Es una pasión que poca gente posee."

Las dos obras de María Izquierdo, pintora autodidacta, que figuran en la colección Gelman fueron pintadas en 1938 y 1940 respectivamente. Diez años atrás, María Izquierdo había llegado de San Juan de los Lagos, Jalisco, a la ciudad de México, del brazo de un militar con el que la habían casado sin consultarla a los catorce años. En la capital descubrió su vocación artística, misma que le proporcionó una vía de emancipación personal. En el México de entonces, en el que las mujeres artistas constituían una minoría, esta india tarasca, ambiciosa y parrandera, se convierte pronto en una figura carismática de la bohemia capitalina.

En 1942, en ocasión de una exposición individual que presenta el Palacio de Bellas Artes, en la sala del Seminario de Cultura Mexicana, el crítico Justino Fernández la califica como la "mejor pintora contemporánea mexicana". La crítica elogia la espontaneidad de su pintura y la sinceridad con que resuelve los temas dictados por sus raíces indígenas. El público de entonces, poco entrenado para

María Izquierdo, [The Horses], 1938

María Izquierdo, *Los Caballos*, 1938

about it all the time. He didn't like to talk about his job; for him, that was just a way to go on collecting. He and Natasha thought of their collection as the child they never had."

Gunther Gerzso corroborates the preceding perspective: "The true fanatic was Jacques, so was Natasha, but less so. They built the collection together. Yet, Jacques was the one who couldn't sleep until the object of desire—the coveted painting—was in hand. It's a passion that few possess."

The two works in the Gelman collection by María Izquierdo, a self-taught painter, were painted in 1938 and 1940 respectively. Ten years previously, Izquierdo had arrived in Mexico City, from San Juan de los Lagos in the state of Jalisco, on the arm of a military man to whom she had been given in marriage at the age of fourteen, with no say in the transaction. In the capital, she discovered her artistic vocation, which also provided her a means of personal emancipation. In the Mexico of those years, in which women artists constituted a minority, this

Tarascan Indian—ambitious, fancy-free, and out on the town—soon transformed herself into a charismatic figure in the bohemian life of the capital.

In 1942, on the occasion of a one-woman show at the Palacio de Bellas Artes, in the salon of the Seminario de Cultura Mexicana [Mexican Cultural Seminar], the critic Justino Fernández judged her to be the "best female contemporary Mexican painter." Critics lauded the spontaneity of her painting and the sincerity with which she resolved the themes dictated by her indigenous roots. The public of that era, ill prepared to venture off the beaten tracks of the academically correct, ignored her.

Years would have to pass and conditions favorable to

aventurarse fuera de los caminos trillados del academicismo, la ignora.

Tendrán que pasar los años y habrán de surgir las condiciones favorables al rescate museográfico y editorial de los valores "independientes" de la escuela mexicana, para que, entrada la década de los ochenta, la obra de María Izquierdo ocupe el lugar que le corresponde en el desarrollo del arte mexicano moderno... y en el mercado internacional. En el caso de esta pintora, la gran retrospectiva organizada por el Centro Cultural/Arte Contemporáneo, en 1988–1989, fue el primer paso decisivo hacia su reconocimiento cabal.

Los caballos, una acuarela de pequeño formato, aborda uno de los temas predilectos de la pintora: tres caballos y una indígena se solazan en un fragmento de paisaje campestre. El dibujo es algo tosco: contornos redondeados; escala subvertida que equipara el tamaño de la mujer con el de los caballos; desproporciones enfatizadas del cuerpo femenino. Esto, junto a la desolación del paisaje, contribuye a crear un clima cándido y melancólico. La imagen se nutre de la nostalgia de cierta vida primitiva en el terruño.

En sus inicios, María Izquierdo había producido una pintura frontal, de volúmenes densos y de factura un tanto burda, por una suerte de mimetismo formal con el estilo pictórico de Rufino Tamayo, su pareja sentimental entre 1929 y 1933. A la sazón, ambos pintaban paisajes semi-urbanos poblados de chimeneas humeantes, postes telegráficos y estatuas truncas, o interiores en los que la distribución en el espacio de objetos heteróclitos (una silla, una fruta, un plumón, una cajetilla de cigarros) obedecía a una geometría análoga. Esa similitud temática y compositiva se reiteraba en la gama cromática de tonos

JACQUES GELMAN, MARIO MORENO CANTINFLAS, CARY GRANT, AND SANTIAGO REACHI

JACQUES GELMAN, MARIO MORENO CANTINFLAS, CARY GRANT Y SANTIAGO REACHI

museological and editorial redemption of the "independent" merits of the Mexican School would have to arise before the work of María Izquierdo would come to take its rightful place in the development of Mexican modern art…not to mention in the international market. This would occur at the beginning of the 1980s. In the case of this painter, the major retrospective organized by the Centro Cultural/Arte Contemporáneo [Cultural Center/Contemporary Art], in 1988–1989, proved to be the first decisive step toward her deserved recognition.

Los Caballos [Horses], a small watercolor, deals with one of the painter's favorite themes. Three horses and an Indian woman cavort in a bit of rural landscape. The drawing is somewhat coarse: contours rounded-off; a subverted scale that equates the size of the woman with that of the horses; emphatic disproportions of the female body. This, together with the desolation of the landscape, contributes to a candid and melancholy aura. The image is born of nostalgia for a certain primitive life on the native soil.

When she began, María Izquierdo produced a frontal painting, with dense volumes and a rather coarse technique, a kind of formal mimicry of the pictorial style of Rufino Tamayo, her lover from 1929 to 1933. At the time, both were painting suburban landscapes replete with smoking chimneys, telegraph poles, and broken statues, or interiors in which the spatial distribution of various, incongruous objects (a chair, a piece of fruit, a down quilt, a pack of cigarettes) obeyed an analogous geometry. That thematic and compositional similarity was reaffirmed by the earthy, opaque tones of the chromatic scale they both employed.

After she and Tamayo separated, María Izquierdo's style broke loose, her themes expanded, her palette

terrosos y opacos.

Tras la ruptura con Tamayo, el estilo de María Izquierdo se suelta, su temática se ensancha, su paleta se diversifica. Paisajes rurales soñados, trojes, ruinas, alegorías cósmicas (debidas a la influencia de Antonín Artaud que estuvo en México, en 1936), escenas circenses y retratos, enriquecen su repertorio visual; el dibujo se afina y pierde su volumetría tiesa; los sienas, ocres y grises conviven con los rojos, azules, amarillos, verdes, magentas y rosas. En *Los caballos* la dominante terrosa es barrida por el rojo carmín, el azul añil y el blanco de las mantas que cubren la grupa de los animales y el cuerpo de espaldas del personaje.

El tema del circo es el motivo de una larga serie que se abre en 1932 e incita a María Izquierdo a pasar del óleo al *gouache* y a la acuarela. En *Escena de circo* (1940) ya no aflora, como en *Los caballos*, la evocación de su cultura campesina, sino que cunde la poesía del sentimiento.

"La función de circo con sus personajes característicos (los caballistas, las equilibristas, el malabarista, el domador de leones o de elefantes, los payasos, etcétera) -observa Olivier Debroise-se convierte en su obra en evocación sentimental sin extravagancias; como los desnudos y los insólitos paisajes nocturnos (…) el mundo del espectáculo, el miserable circo itinerante o el escenario de la pobre carpa, devienen metáforas de un universo visual a la vez bello y lamentable, triste, melancólico. En el límite justo entre la descripción perspicaz y la evocación onírica." [6]

Este *gouache* representa a tres caballos que caracolean hacia un obstáculo en que una cirquera sentada toca la trompeta. La paleta es similar a la del cuadro anterior: tonos terrosos oscuros en los que sobresalen los pelajes bayo y castaño de los caballos y los trajes azul y rojo de las *écuyeres*.[7]

AGUSTÍN LAZO, [BANK ROBBERY], 1930–1932

AGUSTÍN LAZO, *ROBO AL BANCO*, 1930–1932

diversified. Dreamlike rural landscapes, grain silos, architectural ruins, cosmic allegories (due to the influence of Antonín Artaud, who visited Mexico in 1936), circus scenes, and portraits enriched her visual repertoire. Her drawing grew more accomplished and lost its rigidity of mass. Siennas, ochres, and grays combined with reds, blues, yellows, greens, magentas, and pinks. In *Los caballos*, the dominant earth tones are overcome by carmine red, indigo blue, and the whites of the blankets that cover the hindquarters of the animals and the torso of the person.

The theme of the circus is the motivation for an extensive series she began in 1932, one that incited María Izquierdo to switch from oil to gouache and watercolor. In *Escena de circo* [Circus Scene] (1940), the evocation of her peasant culture no longer emerges, as it did in *Los caballos*, but instead enhances the poetry of feeling.

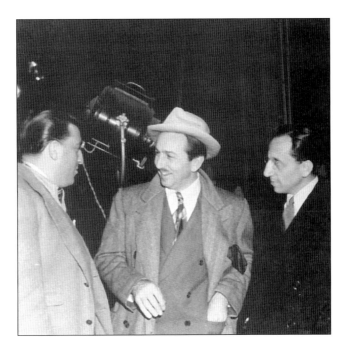

"In her work," notes Olivier Debroise, "the circus show, with its typical participants—bareback riders, tightrope walkers, acrobats, jugglers, lion-tamers, elephant trainers, clowns— is converted into a no-nonsense evocation of emotion, as are her nudes, her strange nocturnal landscapes. The world of show business, the squalid traveling circus, the scene of the Big Top, are transformed into metaphors of a visual universe at once beautiful and woeful, desolate, melancholy—smack on the border between shrewd description and dreamlike evocation." [6]

This gouache depicts three horses that prance towards a hurdle on which a woman circus performer is seated, playing the trumpet. The palette is similar to that of the previous painting: the dark earth tones of the horses' bay and chestnut coats, the blue and red suits of the *écuyères*.[7]

Although other important aspects of her work are

Aunque otras facetas importantes de su obra faltan en la colección—por ejemplo, los lienzos de inspiración urbana, las famosas alacenas, las naturalezas muertas sobre fondo panorámico, los paisajes de tierra adentro, los insólitos "nocturnos" constelados, los retratos, sendos cuadros elegidos por Natasha Gelman provienen incontestablemente de una de las mejores etapas de la producción de María Izquierdo.

Hace unos quince años, Natasha Gelman, ya viuda, compró dos cuadros de Agustín Lazo: *Robo al banco* y *Fusilamiento*. Ambas piezas, de formato reducido, pertenecen a una serie de tintas que el artista realizó entre 1928 y 1932, y que expuso en esa fecha en la calle de Madero número 32. Esa fue la penúltima de las cuatro exposiciones individuales que Lazo tuvo en vida.

Agustín Lazo estuvo ligado por afinidades literarias y de sensibilidad a los *Contemporáneos*, un grupo de escritores y poetas que animó la revista del mismo nombre, entre 1928 y 1931. Las páginas de *Contemporáneos*, con ensayos y poemas de Xavier Villaurrutia, Jaime Torres Bodet, José Gorostiza, Enrique González Rojo, Jorge Cuesta, Gilberto Owen, Elías Nandino—entre otros—estaban ilustradas con obras de la vanguardia pictórica y fotográfica mexicana (Lazo, Tamayo, Mérida, Orozco, Julio Castellanos, Manuel Rodríguez Lozano, María Izquierdo, Orozco Romero, Roberto Montenegro, Emilio Amero, Francisco Díaz de León, Alfredo Zalce, Manuel Álvarez Bravo, Edward Weston …) así como con reproducciones de Matisse, Cézanne, Picasso, Braque, de Chirico, Man Ray.

Lazo se mantuvo aislado de las polémicas y de los círculos artísticos. Pintó poco y para un público confidencial. A partir de la década de los treinta lo

JACQUES GELMAN WITH WALT DISNEY AND SANTIAGO REACHI

JACQUES GELMAN CON WALT DISNEY Y SANTIAGO REACHI

absent from the collection—the canvasses of urban inspiration; the celebrated cupboards; the still-lifes over panoramic backgrounds; the landscapes of the Mexican heartland; the strange, star-studded "nocturnals"; the portraits—both paintings chosen by Natasha Gelman unquestionably derive from one of the best stages of María Izquierdo's work.

About fifteen years ago, Natasha Gelman, by then a widow, bought two paintings by Agustín Lazo: *Robo al banco* [Bank Robbery] and *Fusilamiento* [Execution]. Both small pieces belong to a series of ink drawings the artist did between 1928 and 1932, which he showed that year at Number 32 Madero Street Gallery. This was the second-to-last of the four one-man exhibitions that Lazo had during his lifetime.

Agustín Lazo was tied by his sensibility and literary affinities to The Contemporaries, a group of writers and poets who, between 1928 and 1931, gave life to the magazine of the same name. The pages of *Contemporáneos* with essays and poetry by Xavier Villaurrutia, Jaime Torres Bodet, José Gorostiza, Enrique González Rojo, Jorge Cuesta, Gilberto Owen, and Elías Nandino, among others, were illustrated with works from the vanguard of Mexican painting and photography—Lazo, Tamayo, Mérida, Orozco, Julio Castellanos, Manuel Rodríguez Lozano, María Izquierdo, Orozco Romero, Roberto Montenegro, Emilio Amero, Francisco Díaz de León, Alfredo Zalce, Manuel Álvarez Bravo, and Edward Weston—as well as with reproductions of works by Matisse, Cézanne, Picasso, Braque, de Chirico, and Man Ray.

Lazo kept himself detached from the controversy of artistic circles. He painted only sparingly and for a

absorben sus actividades en el ámbito del teatro, entonces en pleno proceso de modernización: la dramaturgia, escenografías, diseños de vestuario, traducciones y adaptaciones lo alejan del caballete. Después de la muerte de su compañero Xavier Villaurrutia, en 1950, deja totalmente de pintar y escribir, y se recluye.

La pasión de Lazo por el teatro se adivina en *Robo al banco* y *Fusilamiento*. En ambos casos, se trata de espacios cerrados, delimitados siempre por paredes, como si fueran proscenios; en el primer plano, los personajes viven un instante dramático: sus siluetas fantasmales están inmovilizadas en el tiempo suspendido de la ficción. La anécdota pasa del registro de lo cotidiano al universo de lo incongruente: todo resulta posible en estas escenificaciones de la realidad. Una claridad diáfana se funde con sombras lúgubres en las que se desvanecen las figuras para lograr una atmósfera inquietante, claustrofóbica, en el límite de lo fantástico.

"Son imágenes enigmáticas y ambiguas, cuya naturaleza no abandona el ámbito cerrado sobre sí mismo y abierto a la revelación de los sueños, aun cuando eso quiere ser estrictamente realista" [8] advierte el escritor Juan García Ponce.

Es dudoso que Lazo haya aspirado al realismo en sus temas, muy literarios, o en su estilo, mezcla de precisión técnica y de arbitrariedad compositiva. Con suma meticulosidad, aborda el dibujo cubriendo todas las superficies en *gouache* de color uniforme con una trama cerrada de líneas a tinta. El papel se convierte en una minuciosa combinación de cuadrículas sin fin sobre limitadas áreas de colores (tenues azules, morados, grises, marrones). No hay alardes cromáticos en los cuadros de Lazo, sino juegos sutiles de vibraciones de color que

confidential public. From the 1930s on, his theater activities absorbed him. Lazo's full commitment to modern dramaturgy, scenic and costume design, translations, and adaptations alienated him from the easel. In 1950, after the death of his companion Xavier Villaurrutia, he totally abandoned painting and writing and went into seclusion.

Lazo's passion for the theater reveals itself in *Robo al banco* and *Fusilamiento*. Both works deal with enclosed spaces, always bounded by walls, as if they were theatrical stages. In the foreground, the characters live a dramatic moment, their phantasmal silhouettes frozen in a time suspended by fiction. The anecdotal moment wavers between an account of the mundane and a universe of the incongruent. In these dramatizations of reality, anything is possible. A diaphanous light merges with lugubrious shadows into which figures evaporate, achieving an atmosphere of anxiety and claustrophobia verging on the fantastic.

"The images are enigmatic and ambiguous," notes writer Juan García Ponce. "Images whose nature—even when it is or wants to be strictly realistic—does not surrender to an atmosphere at once despondent yet open to the revelation of dreams." [8]

It is doubtful that Lazo aspired to realism in his themes, highly literary, or in his style, a blend of technical precision and arbitrary composition. With consummate meticulousness, he approached the drawing by covering the entire surface in a colored gouache smoothed over a grid of inked lines. He converted the paper into a highly detailed combination of infinite ruled squares on restricted areas of color—pale blues, purples, grays, and browns. In Lazo's paintings, there is no chromatic hyperbole; instead, subtle

absorben las figuras en una misma densidad de tonos y de texturas.

"La virtud de esta pintura es el pudor", escribía Xavier Villaurrutia en 1926. "Silenciosa e irónica, su ideal sería llegar a ser invisible, como la elegancia." Y más adelante añadía: "Sus dibujos tienen una gracia lenta, difícil, que no evita pero que tampoco procura entregarse." [9]

Juan García Ponce describió con detenimiento *Juegos peligrosos*, una tinta que Natasha Gelman adquirió en fechas recientes: "La pelota de colores, inofensiva, está en el centro de un piso muy elaborado que podría ser una suerte de boliche. La ha lanzado un muchacho vestido de marinero, de espaldas, con su impecable traje blanco con su gran cuello azul; un niño, de *overall* con camisa blanca, inclinado, le acerca otra pelota igual; una niña, de pelo rubio, sentada de espaldas, cargando otra pelota, contempla el juego. Esas tres figuras están en el extremo inferior de la obra.

"Al final de la 'pista' están, inmóviles, en su calidad de estatuas, como lo están en su categoría de partes de un cuadro, los niños y la pelota del centro, otras dos figuras formadas por una mujer con las manos levantadas, como si hubiese sido interrumpida a la mitad de un discurso, vestida de verde y rojo, y otra sentada con un traje morado que levanta su brazo hacia otra mujer vestida de azul, con la que tal vez está hablando. En cualquier forma, todos están inmóviles, son parte de un juego, y su inmovilidad es un movimiento.

"En *Juegos peligrosos* se vuelven a encontrar la tensión dramática del tiempo suspendido (¿en la ficción, en el sueño?), el espacio cerrado y de escasa profundidad, los personajes incongruentes, la anécdota insólita y las correspondencias entre los colores sombríos y los reflejos

MIGUEL "EL CHAMACO" COVARRUBIAS, [PORTRAIT OF DIEGO RIVERA], 1920'S

MIGUEL *EL CHAMACO* COVARRUBIAS, *RETRATO DE DIEGO RIVERA*, 1920'S

vibrations of color absorb the figures in tones and textures of equal density.

"The virtue of this painting is modesty," wrote Xavier Villaurrutia in 1926. "Silent and ironic, its ideal would be to become invisible, as is elegance." Later, he added: "His paintings have a slow grace, a difficult grace, one that neither escapes nor attempts to surrender." [9]

Juan García Ponce thoroughly described *Juegos peligrosos* [Dangerous Games], an ink drawing that Natasha Gelman had recently purchased: "The multicolored ball, harmless, is in the center of a very elaborate floor that could be a bowling lane. The ball has been rolled by a boy, seen from behind and dressed as a sailor in an impeccable white suit with a big blue collar. Seen in profile, another child, leaning forward in white shirt and overalls, passes the first boy a similar ball. A blonde girl, seated with her back turned, holding another ball, contemplates the game. These three figures are at the very bottom of the painting.

"At the end of 'lane,' immobile as statues fixed in their part of the painting, as are the children in theirs and the ball in the middle, are two other figures: a woman with her hands raised, as if she has been interrupted in the middle of a speech, dressed in green and red, and another woman, seated, with a purple dress, who lifts her arm towards a third woman, dressed in blue, with whom she seems to be conversing. In any case, all of them are transfixed. They are part of a game, and their very immobility is movement.

"In *Juegos peligrosos*, one sees again the dramatic tension of time suspended—in fiction, in dream?—of enclosed space, of shallow depth, the incongruous people, the strange occurrence, and the correspondence between the muted colors and the reflections of light on the wooden floor at the center of the composition."

Retrato de Diego Rivera [Portrait of Diego Rivera], by Miguel Covarrubias is, in the words of Natasha Gelman, "barely a caricature, for Diego was dressed that way when

de la luz en la madera del piso, al centro de la composición."

El *Retrato de Diego Rivera* de Miguel Covarrubias es, según las palabras de Natasha Gelman, "apenas una caricatura: así iba Diego vestido cuando Covarrubias fue por él para llevarlo a una feria. Allí mismo le hizo este retrato". Además del valor "documental" de esta caricatura, resalta la maestría del dibujo de Covarrubias, un don que lo propulsó a la fama en Estados Unidos, donde a los 20 años de edad fue el caricaturista predilecto de las primeras revistas modernas. En *World*, *The New Yorker* y *Vanity Fair*, y en *Vogue* después de la fusión de ésta y *Vanity Fair* en 1936, retrató a los actores y a los directores de Hollywood, a los escritores, a los artistas, a los deportistas y a los políticos del momento.

La exageración de los rasgos es una condición de la caricatura; sin embargo Covarrubias, conocido como *El Chamaco*, va más allá: transforma la cara cambiante en un signo. A veces incluso la convierte en pura abstracción geométrica. En esta obra, por ejemplo, una sola línea continua restituye con trazo preciso y suelto la silueta abultada, la nariz chata, la boca carnosa, los ojos saltones reducidos a dos globos como canica. Economía del trazo y visión sintética son las cualidades que *El Chamaco* aplica magistralmente en la caricatura, y a las cuales dedicó la astucia de la interpretación.

Es posible que Jacques Gelman haya escogido esta pieza por la simpatía que sentía hacia Diego Rivera. En todo caso, su elección fue acertada: esta sola pieza humorística resume el talento de dibujante de Miguel Covarrubias, y posee una elocuencia que perderá en muchos de sus retratos de caballete.

Jesús *Chucho* Reyes Ferreira, por su parte, a quien los Gelman conocieron personalmente, también tiene una presencia discreta en la colección, con una única obra sobre papel de china. Este ramo de flores pertenece posiblemente a la producción de la segunda época del singular artista y

Covarrubias went to pick him up to take him to a fair. On the spot, he did the portrait." Apart from the "documentary" value of this caricature, it underscores Covarrubias's mastery of drawing, a gift that propelled him to fame in the United States, where, by the age of twenty, he was the chosen caricaturist of the premier modern magazines. In *World*, *The New Yorker*, and in *Vogue*, after its 1936 merger with *Vanity Fair*, he produced portraits of Hollywood actors and directors, literary figures, artists, athletes, and politicians of the era.

Exaggeration of features is axiomatic in caricature; but Covarrubias—called "El Chamaco" [The Kid]—went further, capturing the mobility of a face in a single fluid gesture. Sometimes he would go so far as to convert it into pure geometric abstraction. In this work, for example, with a precise and loose stroke, a single, continuous line traces the bulky silhouette—the flattened nose, the fleshy mouth, the bulging eyes, reduced to two marble globes. Economy of line and a synthesizing vision were the qualities that "El Chamaco" applied masterfully in caricature, and to which he devoted his interpretive cunning.

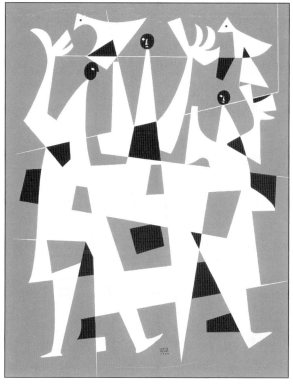

It may be that Jacques Gelman chose this piece out of his feelings for Diego Rivera. Whatever the case, his selection was incisive. This single cartoon embodies Miguel Covarrubias' talent for draftsmanship and possesses an eloquence that is lost in many of his easel portraits.

For his part, Jesús "Chucho" Reyes Ferreira, whom the Gelmans knew personally, is also discreetly represented in the collection, with one singular work *Sin título* [Untitled] (undated), on tissue paper. This branch of flowers may pertain to the second period of this unique artist and

excéntrico esteta. Él mismo coleccionista de arte colonial y popular, amante del objeto raro, en los años treinta instala en la casa familiar de Guadalajara una "tienda" de antigüedades, donde intercambia tesoros con otros aficionados. Allí "embarra" -como él decía- sus primeros papeles de china y los usa para envolver las antigüedades que vende o intercambia con otros aficionados. Aquellas obras tempranas de una extrema sencillez en el dibujo a línea y en la gama cromática, denotan un gusto decorativo innato y expresan una emoción festiva intacta.

A fines de los años treinta, *Chucho* Reyes se traslada a la ciudad de México. Aunque se niega a considerarse un pintor profesional -se ve a sí mismo como un coleccionista/anticuario-, instala un taller en el patio central de su casa de la calle de Milán, y se pone a experimentar. La factura de sus papeles se vuelve más compleja, la línea es sustituida por el brochazo, el color se enciende y se diversifica.

La imagen de un florero rebosante de flores que escogieron los Gelman posee la calidez, el candor de los personajes de circo, de los gallos, los caballos, los cristos, los ángeles-demonios y las calaveras del estrecho abanico temático que *Chucho* Reyes desarrolló en su obra. Menos impregnado de referencias culturales que, por ejemplo, el gallo, artesanía de hojalata y a la vez animal de palenque, este ramo de rosas blancas tiene más bien un sabor de provincia, una especie de frescor y de sensualidad inmarcesibles. Como si se hubieran escapado del vaso azul cobalto, los pétalos se arremolinan en opulentas manchas blancas entrecortadas por toques rojos y motas del color del barro crudo. Recuerdan las flores de papel que se usan como adornos en las bodas y las fiestas mexicanos tradicionales.

eccentric aesthete. A collector of colonial and folk art and lover of rare objects, Reyes installed an "antique shop" in his Guadalajara home where he swapped treasures with other enthusiasts. There he "smeared," as he put it, his first tissue papers and used them to wrap the antiques that he sold or traded. Those early works, extremely simple in their drawing and chromatic range, displayed an innate decorative taste and expressed an entirely festive emotion.

Towards the end of the 1930s, "Chucho" Reyes moved to Mexico City. Though he refused to consider himself a professional painter—he saw himself as a collector and antiquarian—he set up a studio in the central patio of his house on Calle de Milan [Milan Street] and set to work. The process of making his papers grew more complex, line gave way to brush stroke, color ignited and diversified.

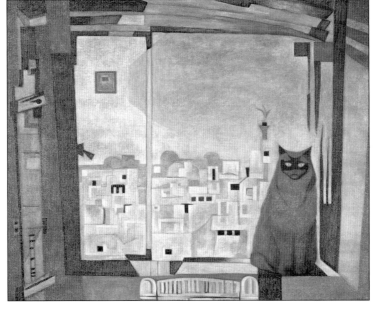

The image of a vase bursting with flowers chosen by the Gelmans enjoys the warmth, the innocence of circus characters, roosters, horses, Christs, demonic angels, and skulls; the narrow thematic range that "Chucho" Reyes developed in his work. Less replete with cultural references than, for example, the rooster, at once a piece of tinplate folk art and a fighting cock, this branch of white roses also has a savor of the countryside, a kind of imperishable freshness and sensuality. As if they had escaped from the cobalt blue vase, the petals swirl in opulent white patches interrupted by touches of red and specks of rough clay. They bring to mind those paper flowers used as adornments at weddings and traditional Mexican festivals.

"In many of his paintings," notes Lily Kassner, "there are several planes, not of space but of color, among which the original tone of the tissue paper—whether altered by colors imposed upon it, or deliberately maintained pure in

"En muchos de sus cuadros", indica Lily Kassner, "existen varios planos, no espaciales, sino de color, entre los cuales el tono original del papel de china, ya sea que esté alterado por colores sobrepuestos, ya que se mantenga intencionalmente puro en alguna parte del espacio pictórico, siempre tiene una importancia capital."

Artista polifacético y poseedor de una extraordinaria creatividad, *Chucho* Reyes fabricaba él mismo sus *gouaches* de color, mezclando anilinas brillantes con agua hirviendo y, en ocasiones, blanco de España para lograr un efecto de craquelado en el "papel embarrado" (en sus obras tardías, incorporaba asimismo polvo de oro y de plata como un refuerzo decorativo). El poeta Carlos Pellicer sintetizaba el talento de *Chucho* Reyes en dos palabras: "ver y tocar". En este *gouache* de estremecedora delicadeza se percibe la fusión de lo popular y lo exquisito, en una imagen a la vez ingenua y sensual.

Con Carlos Mérida la abstracción irrumpe en la colección Gelman. Mérida llegó de su Guatemala natal en 1919. Sus propuestas radicales y sus ideales americanistas sacudieron al medio artístico, entonces en plena euforia muralista. "Detesto ese arte grandilocuente, teatral, que fue característico de mis contemporáneos" [10], afirmaba él.

Los cuatro cuadros que escogieron los Gelman— amigos lejanos del artista—son obras de la madurez. Luis Cardoza y Aragón, que conoció a Mérida en París durante la primera guerra mundial, recuerda que en su obra temprana "estaba en germen lo posterior: la temática guatemalteca, los motivos geométricos o geometrizantes, entonces con estilización indecisa o simplificadora." [11]

La obra de los años 1915 a 1925 es figurativa; sus

GUNTHER GERZSO, [The Cat from London Street I], 1954

GUNTHER GERZSO, *EL GATO DE LA CALLE LONDRES I*, 1954

a certain part of the pictorial space—always has a paramount importance."

A versatile artist of extraordinary creativity, "Chucho" Reyes made his own color gouaches, mixing brilliant anilines with boiling water and occasionally with whiting to achieve a "crackled" effect on the "smeared papers." In his later works, he incorporated gold and silver powders as decorative reinforcements. Poet Carlos Pellicer summed up the talent of "Chucho" Reyes in two words: "see" and "touch." In this gouache of ravishing delicacy, one perceives the fusion of the popular and the exquisite, in an image both naive and sensual.

With Carlos Mérida, abstraction burst into the Gelman collection. Mérida arrived in Mexico from his native Guatemala in 1919. His radical proposals and his Americanist ideals jolted the art world, at that time utterly euphoric about murals. "I loathe that grandiloquent, theatrical art that was characteristic of my contemporaries,"[10] he asserted.

The four paintings chosen by the Gelmans— acquaintances of the artist—are mature works. Luis Cardoza y Aragón, who met Mérida in Paris during the First World War, recalled that, in his early work "was the seed of what was to come: Guatemalan themes, geometric motifs; at that time, rendered in an indecisive or simplified styling."[11]

From 1915 to 1925, the work is figurative. His arabesques betray an ornamental intention based upon decorative motifs of Guatemalan crafts. From 1929 on, that is, from the moment he settled in Mexico, his vision evolved. No longer did the descriptive interest him, but rather the "desire to achieve poetic epiphany," as he put it, by means of abstraction and the reduction of figures to their essence. His visual sources continued to be the altarpiece, the manuscript, and remote associations, musical emotions, which transported him to "plastic ramblings around a theme," as he called his successive series.

Mérida's work is animated by a rhythm that confers a lyric dimension to highly structured design. "Carlos Mérida is concerned less with the play of his forms, than with the poetic play of the sensations of his forms,"[12] observed Luis

arabescos delatan una intención ornamental basada en los motivos decorativos de las artesanías de Guatemala. De 1929 en adelante, esto es, a partir del momento en que radica en México, su visión se transforma. Ya no le interesa lo descriptivo, sino el "afán de llegar al soplo poético", como él dice, por medio de la abstracción y de la reducción de las figuras a lo esencial. Sus fuentes visuales siguen siendo el retablo, el códice, las asociaciones remotas, los sentimientos musicales, que lo llevan a las "divagaciones plásticas alrededor de un tema", como él llama a sus series sucesivas.

La obra de Mérida es animada por un ritmo que confiere una dimensión lírica al diseño muy estructurado: "Carlos Mérida no se ocupa tanto del juego de las formas, cuanto del juego poético de las sensaciones de las formas",[12] observa Luis Cardoza y Aragón. Esta cualidad sensitiva proviene de su vocación de melómano. "Comencé a pintar ya tarde, cuando me di cuenta de que nunca podría ser un pianista"[13]—desde la adolescencia lo aquejaba una sordera parcial.

En su obra de geometría prístina y de colores violentos siempre matizados, se siente "el goce de la pintura, con la misma frenética pasión del goce de la música por los sonidos. Hay en mí", decía Mérida, "latente sin duda, un músico en potencia que no se manifiesta sino por los colores; de ahí ese afán de pintar en series, a la manera de un tema con variaciones".[14]

Fiesta de pájaros (1959), *El mensaje* y *Variación a un viejo tema* (ambos de 1960), comparten una clara voluntad de depuración estilística. El color y el orden dictan la organización de ángulos afilados y de líneas rectas y curvas: fondos naranja, mandarina, corteza de árbol; formas sepias, ocres, negras. El sentido ornamental se refina, el dibujo cede el lugar al diseño.

"En mis cuadros", dice Mérida, "no hay ni descripción, ni anécdota, ni mucho menos símbolo los que, a la larga, resultarían antipictóricos. Los títulos de mis pinturas siempre provienen de las mismas pinturas *a posteriori*. Quizás den la clave para entenderlas porque fatalmente el observador reclama un título, y hay que dárselo. Louis Danz, el escritor californiano, decía: 'Para cada cuadro él nos da una llave: el título.' Pero debemos recordar una

Cardoza y Aragón. This sensorial quality derives from his devotion to music. "I began to paint late," noted Mérida, "when I learned that I could never be a pianist."[13] From adolescence, he was afflicted by partial deafness.

In his work, with its pristine geometry and violent yet ever subtle colors, one feels "the joy of the paint, with the same frenzied passion that music enjoys sounds. "In me," said Mérida, "latent no doubt, there exists a potential musician who cannot express himself except by means of color. From there comes that urge to paint in series, in the manner of a theme with variations."[14]

Fiesta de pájaros [Festival of the Birds] (1959), *El mensaje* [The Message], and *Variación a un viejo tema* [Variation on an Old Theme] (both 1960), have a clear stylistic purification in common. Color and order dictate the organization of slender angles, as well as straight lines and curves: backgrounds of orange, mandarin, tree bark; forms of sepia, ochre, black. Ornamental sense is perfected; drawing gives way to design.

"In my paintings," said Mérida, "there is neither description, nor anecdote, much less symbol—all of which, in the end, prove to be antipictorial. The titles of my paintings always derive from the paintings themselves once the works are completed. Perhaps they confer the key to understanding, because, unavoidably, the viewer demands a title; and one must provide it. The California writer Louis Danz said: 'For each painting, he gives us a key: the title. But we must remember one thing: the key is not the door.'[15]

Cinco paneles [Five Panels] (1963), from the same period as the preceding paintings, was acquired by Mrs. Gelman in a New York auction house, during the 1980s. It was destined to adorn the branch office of a bank being built in the Mexico City suburb of Tlatelolco in 1985. During the massive earthquake that year, the building collapsed and those who had commissioned the Mérida offered it to Sotheby's.

Among the more than 100 Mexican paintings in the Gelman collection, forty are signed by Gunther Gerzso. Such fervor for Gerzso's work is undoubtedly explained by the bonds of friendship that connected the artist and the couple, a friendship that endured from 1944 until the

cosa: la llave no es la puerta."[15]

Cinco paneles (1963), del mismo periodo que los cuadros anteriores, fue adquirido por la señora Gelman en una casa subastadora de Nueva York, en los ochenta. Estaba destinado a adornar la sucursal de un banco en proceso de edificación en Tlatelolco, en 1985. Durante el temblor de ese mismo año el edificio en construcción se desplomó y los responsables de la comisión ofrecieron el Mérida a Sotheby's.

Entre los más de cien cuadros mexicanos de la colección Gelman, cuarenta están firmados por Gunther Gerzso. Tal fervor por la obra de Gerzso se explica sin duda por la amistad que ligó al artista con el matrimonio Gelman, desde 1944 hasta la muerte de Jacques y Natasha.

Un solo incidente perturbó esa relación : "La causa fue una idiotez", explica Gerzso, "Jacques era sumamente cuidadoso. No le gustaba prestar sus cuadros: en aquella época los museos los maltrataban, sobre todo los marcos. En 1981 presenté una gran exposición en el Museo de Monterrey y le pedí por teléfono que me prestara mis cuadros. Se negó. Me enojé y le colgué el teléfono. No nos hablamos durante cuatro años. Durante un viaje que hice a Israel me informaron que a Jacques le había dado un ataque cerebral. Le escribí una carta. Llegando a México fui a verlo. Él estaba muy mal. Me dijo: '¡Entonces la guerra ha terminado!'"

De profesional, la relación pasó pronto a ser afectiva. Gerzso estaba trabajando como escenógrafo de cine en los recién inaugurados Estudios Churubusco, cuando un día lo buscó el señor Gelman para proponerle la escenografía de su próxima película con *Cantinflas*. Gerzso acabó trabajando diez años en Posa Films: diseñó una docena de películas de *Cantinflas*, entre ellas *El mago* y *Si yo fuera diputado*. Para Internacional Cinematográfica, compañía que Jacques Gelman formó posteriormente, realizó las escenografías de varias películas mexicanas de Buñuel (*El bruto, Susana, Una mujer sin importancia*), y firmó la escenografía de *La escondida*, con María Félix.

En un principio, Jacques Gelman ignoraba que Gerzso fuera pintor: éste pintaba los domingos o cuando no estaba trabajando en alguna cinta, y guardaba los lienzos en un armario. El cine le interesaba más como profesión que la

deaths of Jacques and Natasha.

Only one incident marred the relationship: "The cause was idiotic," explains Gerzso. "Jacques was extremely cautious. He didn't like to loan his paintings. At that time, museums mistreated them, especially the frames. "In 1981, I had a big exhibition at the Museum of Monterrey, and I asked him by telephone to loan me my paintings. He refused. I got angry and hung up on him. We didn't speak for four years. During a trip I made to Israel, they told me Jacques had had a stroke. I wrote him a letter. When I got back to Mexico, I went to see him. He was very sick. So, he told me, 'the war has come to an end.'"

The relationship quickly evolved from professional to affectionate. Gerzso was working as a set designer at the newly opened Churubusco Studios when, one day, Mr. Gelman looked him up to offer him the set design for the next Cantinflas film. Gerzso ended up working ten years for POSA Films. He designed a dozen Cantinflas movies, among them, *El mago* [The Magician] and *Si yo fuera diputado* [If I Were a Delegate]. For Internacional Cinematográfica, a company Jacques Gelman later formed, Gerzso created the set designs for several of Luis Buñuel's Mexican movies—*El bruto* [The Beast], *Susana*, and *Una mujer sin importancia* [An Insignificant Woman]. He also designed the sets for *La escondida* [Woman in Hiding], with María Félix.

In the beginning, Jacques Gelman did not know that Gerzso was a painter. He painted on Sundays or when he was not working on a film, and he kept his canvasses in a closet. Professionally, film interested him more than painting; he thought he couldn't survive as an artist.

In 1932, Gerzso began working as a theater set designer. Three years later, he traveled to the United States,

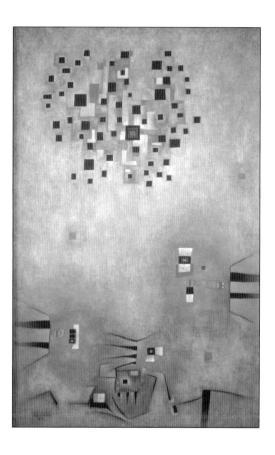

pintura; pensaba que no podría sobrevivir como artista.

En 1932 empezó su trabajo como escenógrafo de teatro. Tres años después viaja a Estados Unidos y permanece cinco años con un grupo de teatro experimental de Cleveland, Ohio. La carrera de escenógrafo de teatro le deja de interesar y decide regresar en 1940 a México para pintar.

"Aquí me morí de hambre, nadie me hacía caso. Hacia 1943, planeé volver al teatro de Cleveland. Pero dos días antes de mi partida, me pidió un señor que diseñara la escenografía de su próxima película: *Santa*, de Norman Foster, con Ricardo Montalbán. Yo no sabía nada de cine, pero acepté. Y me quedé en la industria cinematográfica durante veinte años, hice cerca de ciento cincuenta películas."

Con excepción de la obra temprana de carácter surrealista, la colección abarca las principales épocas del pintor: desde el periodo abstracto, que comienza en 1945 cuando Gerzso descubre el arte precolombino, y la época griega, cuyo punto de partida es un primer viaje a Grecia en 1954, hasta la obra radicalmente geométrica de los años setenta.

Antes de 1945, Gerzso pintaba a la manera surrealista de Chirico, como un pasatiempo (él niega las influencias de Ernst y de Tanguy que le atribuyen). Durante la segunda guerra mundial había trabado amistad con miembros del grupo surrealista: Leonora Carrington, Remedios Varo y Benjamin Péret, el compañero de Varo, así como con el austriaco Wolfgang Paalen, y compartía sus inquietudes.

"Hice mi primer cuadro—mi primer Gerzso, llamémosle así—con la intención de hacer algo que tuviera que ver con México. Descubrí el arte precolombino gracias a Miguel Covarrubias. Un alemán amigo mío me llevó a Tlatilco, donde Covarrubias estaba encargado de las

Gunther Gerzso, [The Four Elements], *1953*

Gunther Gerzso, *Los Cuatro Elementos, 1953*

where he stayed for five years in Cleveland with an experimental theater group. Yet the career of a stage designer lost interest for him; and in 1940, he decided to return to Mexico to paint.

"Here," he recalls, "I starved to death. No one paid me any attention. In 1943, I planned to return to the theater in Cleveland. But two days before my departure, a man called me to design the sets for his next film: *Santa*, directed by Norman Foster, with Ricardo Montalbán. I knew nothing about movies, but I took the job. And I stayed in the movie industry twenty years. I made about 150 films."

With the exception of his early work, surrealist in character, the collection encompasses the principal periods of the painter: from the abstract period, which began in 1945, when Gerzso discovered pre-Columbian art, to the Greek period, whose point of departure is his first trip to Greece in 1954, to the radically geometric work of the 1970s. Prior to 1945, Gerzso painted for pleasure, in the surrealist style of Giorgio de Chirico. (He denies the influences of Max Ernst and Yves Tanguy that are attributed to him.) During the Second World War, he became friendly with members of the surrealist group—Leonora Carrington, Remedios Varo, and Benjamin Péret, Varo's companion, as well as with the Austrian Wolfgang Paalen. And Gerzso shared their intellectual excitement.

"I did my first painting—my first 'Gerzso,' let's say— with the intention of making something that had to do with Mexico. Thanks to Miguel Covarrubias, I discovered pre-Columbian art. A German friend of mine took me to Tlatilco, where Covarrubias was in charge of the excavations. I bought a beautiful little figure for forty *centavos* [about 3 cents]. At the time, almost no one valued pre-Columbian art. It interested me only from the aesthetic, not archeological, point of view. I said: 'Enough surrealism!' And I painted *Huanaco*, which has more to do with Peru than with Mexico, but anyway…"

The Gerzso paintings chosen by Jacques Gelman come from 1949 to 1972. The oldest (which was not the first to enter the collection) is *El señor del cielo* [Lord of the Sky]. It presents a monochromatic composition in which a skeletal frame of white forms takes shape, scattered in rectangles of the same brown color as the background. The effect of

excavaciones. Compré una bella figurita en 40 centavos. En aquella época, casi nadie apreciaba el arte precolombino. A mí me interesó únicamente desde el punto de vista estético, no arqueológico. Dije: 'basta al surrealismo' y pinté *Huanaco*, que tiene más que ver con Perú que con México, pero en fin…"

Los cuadros de Gerzso seleccionados por Jacques Gelman se sitúan entre 1949 y 1972. El más antiguo (que no es el primero que ingresa en la colección) es *El señor del cielo*. Se trata de una composición monócroma en que se perfila un armazón de formas blancas esparcidas en rectángulos del mismo color marrón que el fondo. El efecto de unidad cromática es conseguido mediante una técnica peculiar: los planos blancos no están hechos con pigmento, sino que el óleo marrón fue rascado con navaja y hace aparecer el soporte blanco. El cuadro no está enteramente pintado, sino en parte dibujado. Los cuadros de Gerzso parten siempre de un dibujo previo.

Sorprende *El gato de la calle Londres*, de 1954: es el único cuadro figurativo de Gerzso en la colección. Gerzso explica: "De vez en cuando soy desesperado. A veces quiero pintar otras cosas. En aquellos años estaba yo divorciado, vivía en un cuarto piso en la calle de Liverpool. Alguien me había regalado un gato que me arañó la mano.

En un momento dado me pregunté: ¿Qué estoy haciendo? Es igualmente difícil pintar algo abstracto que figurativo. Este lienzo tiene algo de mi pintura abstracta: las casas geométricas al fondo, por ejemplo. Lo siento influido por las naturalezas muertas de Braque." A Natasha Gelman le gustó el cuadro y Gerzso se lo regaló.

El periodo griego se caracteriza por una efervescencia creativa.

"De regreso de mi primer viaje a Grecia, en 1954, un día en mi estudio en que no sabía qué pintar, decidí hacer un cuadro que se llamara *Recuerdo de Grecia*"—evoca Gerzso. "Así como Huanaco es el papá de los cuadros de mi primera época abstracta, *Recuerdo de Grecia* es el papá de aquellos que hice a raíz de ese viaje. (Ninguna de estas dos obras pertenece a la colección.)

En ambos casos, partí de un deseo inconsciente. Fue el inicio de una serie de veinticinco o treinta cuadros. Con ellos hice una exposición, creo que en la galería de Antonio

chromatic unity is achieved by means of a special technique: the white planes are not made of pigment; instead, the brown oil was scraped with a knife until the white canvas showed through. The painting is not entirely painted, but instead partially sketched. Gerzso's paintings always arise from a preliminary drawing.

El gato de la calle Londres I [The Cat from London Street I] (1954)—the only figurative Gerzso in the collection—is amazing.

"Every now and then," Gerzso explains, "I despair. Sometimes I want to paint other things. In those years, I was divorced, living in a fourth-floor walk-up on Liverpool Street. Someone had given me a cat, which scratched my hand.

At a certain point, I asked myself: 'What am I doing?' Its every bit as difficult to paint something abstract as figurative. This canvas has something of my abstract painting, for example, the geometric houses in the background. I feel it's influenced by Braque's still lives." Natasha liked the painting, and Gerzso gave it to her.

Effervescent creativity characterizes the Greek period. "In 1954," Gerzso recalls, "after returning from my first trip to Greece, one day in my studio, a day when I didn't know what to paint, I decided to do a painting called *Recuerdo de Grecia* [Greek Souvenir]. Just as *Huanaco* is the progenitor of the paintings of my first abstract phase, *Recuerdo de Grecia* is the father of those paintings rooted in that trip. (Neither of these two works is in the collection.)

In both cases, I began with an unconscious desire. It was the beginning of a series of twenty-five or thirty paintings. I made a show with them, I think at the Antonio Sauza gallery. The critics cut me to pieces. 'This guy's washed up.' The only one who paid attention was Álvar Carrillo Gil, who bought ten from me, at 5,000 pesos [$400] each."

If the content does not change from one period to another, the technique differs. Gerzso's style is known for its refinement; he uses transparent glazes that lend his paintings an exquisite, vivid finish. Cardoza y Aragón described his paintings as "gems."

Gunther Gerzso was born in Mexico City in 1915; his father was Hungarian, his mother from Berlin. He was just

Souza. Los críticos me hicieron pedazos: 'Este señor ya se echó a perder.' El único que me hizo caso fue Alvar Carrillo Gil, quien me compró diez (en cinco mil pesos cada uno)."

Si bien el contenido no cambia de un periodo a otro, la técnica sí difiere. El estilo de Gerzso es conocido por su refinamiento, usa veladuras finas que otorgan a su pintura un acabado pulcro, brillante. Cardoza y Aragón calificaba sus pinturas de "gemas".

Gunther Gerzso nació en la ciudad en México en 1915, de padre húngaro y madre berlinesa. Apenas tenía seis meses cuando muere su padre, un hombre de negocios. Su madre se vuelve a casar con un alemán dueño de una joyería en el centro de la ciudad.

"A los doce años me mandaron a Suiza con Hans Wendland, un tío riquísimo que quería tener un heredero. Él era *art dealer*. En aquella casa magnífica, llena de tesoros, de esculturas griegas, de pintura moderna europea, me entrenó para ser *dealer* y conocer el arte antiguo." Nunca fue a una academia de arte: ésa fue su formación artística.

Después del *crash* de Wall Street, Wendland se ve obligado a vender su colección. La madre de Gerzso propone mandar a su hijo a un internado en Prusia oriental; el adolescente prefiere volver a México en 1931 y de allí seguirse a Estados Unidos, donde estudia escenografía teatral y contrae matrimonio.

La técnica clásica de su trabajo y el culto a Grecia le vienen de aquella educación orientada hacia el humanismo y el arte antiguo. A raíz del viaje a Grecia su estilo se modifica. Las delicadas veladuras dejan de ser oportunas. "El paisaje griego es parecido al paisaje del norte de México: la aridez, el calor muy fuerte, aquella atmósfera blanca de piedra seca. En este caso las veladuras no funcionan. Es imposible pensar en un cuadro griego como en uno de Van Dyck o de Rembrandt. Al contrario, tiene que proyectar mucha luz y una impresión absolutamente directa. La manera como yo pinto no tiene nada que ver con los descubrimientos de los impresionistas. Sin embargo, en la época griega sí pude expresarme de otro modo."

En el óleo titulado *Desnudo rojo* (1961), de la época griega, Gerzso se inspiró en *La mesa de billar* de Braque, que estuvo colgado en la casa de los Gelman en la avenida Paseo

six months old when his father, a businessman, died. His mother remarried the German owner of a jewelry store in the central business district of the city.

"When I was twelve years old, they sent me to Switzerland to live with Hans Wendland, an immensely rich uncle who wanted an heir. He was an art dealer. In that wonderful house, filled with treasures—Greek sculptures, European modern art—he trained me to be a dealer and to know ancient art." Gerzso never attended art school; that time with Wendland was his artistic foundation.

After the Wall Street crash, Wendland was forced to sell his collection. Gerzso's mother proposed to send her son to a boarding school in eastern Prussia. The teenager preferred to return to Mexico in 1931. From there, he went on to the United States, where he studied theater set design and married.

The classical technique of his work and the worship of Greece come to him from that education oriented toward humanism and ancient art. Based on his trip to Greece, his style modified. Delicate glazes were no longer suitable.

"The Greek landscape is similar to the landscape of northern Mexico: the arridity, the very intense heat, that bleached atmosphere of dry stone. In this case, glazes don't work. It's impossible to consider a Greek painting in the same way as a Van Dyck or a Rembrandt. To the contrary, it must project a lot of light and an absolutely direct impact.

The way I paint has nothing to do with the impressionist discoveries. Still, in the Greek period, I could express myself in another way."

In the oil titled *Desnudo rojo* [Red Nude] (1961), from the Greek period, Gerzso was inspired by *The Billiard Table* by Braque, which hung in the Gelmans' house on Paseo de la Reforma, before they sent it to their New York apartment to join the European collection.

If the "emotional content" is the same in all the Gerzsos of the collection. ("I always paint the same thing," he notes. "What matters to me above all is the emotional content.") The structure of this painting is more constructed; the shapes flatter than in the others. The style of the 1960s is purified, the shapes structured.

"In his paintings," wrote Luis Cardoza y Aragón, concerning this stage of Gerzso's work, "there is sometimes

de la Reforma, antes de que lo enviaran al departamento de Nueva York para integrarlo a la colección europea.

Si el "contenido emocional" es el mismo en todos los Gerzso de la colección ("Yo siempre pinto lo mismo, lo que me importa antes que nada es el contenido emocional", señala), la estructura de este cuadro es más construida, las figuras más planas que en los demás. El estilo de los años sesenta se depura, las formas se esquematizan.

"A veces hay en sus cuadros un gran espacio de un solo color uniforme, alarde que se sostiene por la armónica disciplina general, interrumpido con una pequeña línea erótica, insinuando una grieta", escribe Luis Cardoza y Aragón acerca de esta etapa de su producción.

A las impresiones de Grecia suceden las de Yucatán. La paleta sigue siendo parca: dos o tres colores limpios, armonías de rojos, azules, grises, ocres, negros que resuenan formando arquitecturas orgánicas de ritmos ordenados. Respecto al cuadro *Muro verde*, *Paisaje de Yucatán* (1961), Gerzso recuerda: "Jacques vino a visitarme cuando lo estaba pintando. El lienzo era muy grande. Lo corté. Él me pidió que le hiciera un cuadro de la parte de arriba, que tenía mucha textura. Hice *Paisaje muro verde* en 1965, que es la parte derecha del cuadro anterior. Ambos tienen la misma textura."

Hacia los años sesenta, Gerzso atraviesa una crisis. "Tuve una especie de envenenamiento por medicamentos (tomaba muchos para los nervios). La industria cinematográfica estaba en quiebra. La época de oro, en que se hacían ciento veinte películas al año, había terminado. Yo presentaba pocas exposiciones, la crítica me asesinaba. Mis cuadros estaban al principio en 150 dólares y francamente no era un ingreso notable.

Le dije a mi esposa: 'Voy a regresar al cine.' Ella me contestó: 'No, tú vas a seguir pintando.' Fue en ese momento cuando me empecé a dedicar de lleno a la pintura, después de cuarenta años de haberme iniciado en ella."

En esta nueva etapa su lenguaje se vuelve lacónico, casi austero. Gerzso realiza una serie de dibujos, como aquel titulado *Azul-negro* (1969), en el que dominan las estructuras geométricas netas y muy detalladas.

"Ramón Xirau me había encargado una portada para la

a great space of a single, uniform color, a display that sustains itself by means of the general disciplined harmony, interrupted by a minute erotic line, insinuating a crevice."

After the Greek impressions came those of Yucatan. The palette continued to be limited: two or three pure colors, harmonies of reds, blues, grays, ochres, blacks, which resonate to create organic architectures of ordered rhythms.

With respect to the painting *Muro verde, Paisaje de Yucatán* [Green Wall, Yucatán Landscape] (1961), Gerzso remembers: "Jacques came to visit me while I was painting it. The canvas was very large. I cut it. He asked me to make him a painting from the upper part, which was highly textured. In 1965, I made *Paisaje muro verde* [Green Wall Landscape], which is the right-hand side of the previous painting. They both have the same texture."

Around the 1960s, Gerzso experienced a crisis. "I had a kind of poisoning by medication; I took a lot, for my nerves. The Mexican film industry was in a shambles. The Golden Age, in which they made 120 films a year, had ended. I had few exhibitions; the critics were killing me. My paintings sold for as low as $150; and frankly, that was not a remarkable income.

I told my wife: 'I'm going back to movies.' She answered: 'No, you're going to keep painting.' At that moment, I began to dedicate myself entirely to painting, forty years after having begun."

In this new stage, his visual language became laconic, almost austere. Gerzso completed a series of drawings, such as the one entitled *Azul-negro* [Blue-Black] (1969), in which neat and very detailed geometric structures dominate.

revista *Diálogos*. Yo no sabía qué hacer. Uno de mis hijos, arquitecto, tenía una regla universal. Me enseñó a manejarla. Empecé unos diez dibujos, con puras líneas rectas que, gracias a ese instrumento, son perfectamente paralelas. Hacía los dibujos con pluma y tinta china, a base de rayitas y también con algún colorcito."

En la pintura tardía, el color recobra las veladuras, organiza con parquedad incrementada los espacios de la composición, que pierde su contenido emocional en beneficio de la expresividad plástica pura. La pintura de Gunther Gerzso invita al silencio y a la contemplación, con sus paisajes incorpóreos, sus materias lisas, ora palpitantes, ora gélidas.

"Con la obra de Gerzso es muy agradable vivir", opina Natasha Gelman.

¿Será la sensibilidad eslava el factor común de la amistad entre Jacques Gelman y Gerzso?

"Jacques no era una persona sumamente culta, en el sentido en que no pasaba las noches leyendo a Baudelaire o a Mallarmé. Era un hombre de cine y conocía su negocio a las mil maravillas. Pero tenía esa enorme sensibilidad eslava. Pienso que los rusos tienen esa capacidad psicológica: es gente que funciona con el sentimiento y la emoción. Jacques tenía una sensibilidad muy grande por una calidad artística genuina. Nunca compró un cuadro malo", comenta Gerzso.

Por su parte, Gerzso es callado y reservado. Con excepción de otras dos personas, Jacques Gelman fue durante varias décadas su amigo más cercano. Cuando Gerzso renunció a trabajar en el cine, la amistad continuó. "Nos visitábamos en su casa de México, en la de Cuernavaca o en la de Acapulco. Allí se comía espléndidamente: Natasha era una extraordinaria cocinera.

"Cuando Jacques compraba un cuadro nos juntábamos

"Ramón Xirau had commissioned me to do a cover for the magazine *Diálogos*. I didn't know what to do. One of my sons, an architect, had a Universal Ruler. He showed me how to use it. I began some ten drawings, with nothing but straight lines, which, thanks to that instrument, are perfectly parallel. I made the drawings in pen and India ink, on the basis of tiny stripes, and a little bit of color, too."

In his later work, the color recaptures its glaze; with increasing frugality, the color organizes the spaces of the composition, which loses its emotional content in favor of pure visual expressiveness. With its ethereal landscapes, its smooth substances, now quivering, now frigid, the painting of Gunther Gerzso invites silence and contemplation.

"It's very agreeable," reflected Natasha Gelman, "to live with Gerzso's work."

Was their mutual Slavic sensibility the common factor in the friendship between Jacques Gelman and Gerzso?

"Jacques was not a supremely cultured person," says Gerzso, "not in the sense of spending his evenings reading Baudelaire or Mallarmé. He was a man of the movies, and he knew his business to the nth degree.

But he had this enormous Slavic sensibility. I think Russians have that psychological capacity: they're people who function with feeling and emotion. Jacques had tremendous sensibility for genuine artistic quality. He never bought a bad painting."

For his part, Gerzso is taciturn and reserved. With the exception of two other people, Jacques Gelman was, for decades, his closest friend. When Gerzso stopped working in films, the friendship continued.

"We got together in his house in Mexico City, in the Cuernavaca house, or in their place in Acapulco. There, one ate splendidly. Natasha was an extraordinary cook.

When Jacques bought a painting, we'd get together so that he could show it to me. People thought that I advised him. Not true. He had a very, very good eye. If he liked a painting, he bought it, without asking anyone's opinion. He showed me the slides that dealers sent him. He himself selected the paintings and ran the risk of being wrong … even though, I'm convinced, he never made a mistake."

Abroad, Jacques Gelman cultivated friendships with critics, art dealers (Eugene V. Thaw, Pierre Matisse, Heinz

para que me lo enseñara. La gente cree que yo lo aconsejaba. No es cierto. Él tenía un ojo mucho muy bueno. Si le gustaba un cuadro lo compraba sin pedir la opinión de nadie. Me enseñaba las transparencias que le mandaban los *dealers*. Él mismo escogía los cuadros y corría el riesgo de equivocarse… aunque estoy convencido de que jamás se equivocó."

En el extranjero, Jacques Gelman cultivaba relaciones amistosas con críticos, corredores de arte (Eugene V. Thaw, Pierre Matisse, Heinz Bergruen) y directores de importantes museos y galerías (William S. Lieberman, Dominique Bozo, William R. Acquavella). En México, no frecuentaba el medio artístico propiamente dicho, sino que le gustaba ir a galerías, entrar en contacto con corredores de arte. "Todos los sábados por la tarde íbamos a la galería de Inés Amor", recuerda Gerzso. "Él no iba para comprar, sino porque le encantaba platicar de arte. Al final de la visita Inés le sacaba algún cuadro y él lo compraba o no. Jacques no tenía otra pasión que la pintur—tal vez el buen comer—pero en todo era extremadamente medido."

Durante los rodajes de películas producidas por su compañía, Jacques Gelman se encontraba eventualmente con otro interlocutor: Manuel Álvarez Bravo. El fotógrafo, miembro durante dieciséis años del Sindicato de Trabajadores de la Producción Cinematográfica de México, en ocasiones era solicitado para realizar las fotos fijas en los sets.

"Si el señor Gelman estaba presente, pedía que le trajeran otra silla para que yo me sentara a su lado. Platicábamos de arte. Él apreciaba a los fotógrafos de fijas, ya que había ejercido este oficio en Alemania, en su juventud. La nuestra fue una amistad ocasional, de coincidencia",[16] evoca Don Manuel, de quien por cierto Jacques Gelman coleccionó varias fotografías.

Varios son los cuadros que Gerzso regaló a los Gelman, en ocasión de un cumpleaños, por ejemplo, como es el caso del pequeño *Azul-rojo* (1966) obsequiado a Natasha o del *Retrato del Señor Jacques Gelman* (1957).

"Este fue una especie de chiste"—sonríe Gerzso.

La cúpula en forma de cebolla es Rusia; la columna roja al centro es Natasha con una salida hacia la derecha, que figura sus dedos deteniendo un corazón color de rosa;

Bergruen), and directors of major museums and galleries (William S. Lieberman, Dominique Bozo, William R. Acquavella). In Mexico, he did not frequent the art scene itself, but he liked to go to galleries and establish relationships with dealers.

"Every Saturday afternoon," recalls Gerzso, "we'd go to Inés Amor's gallery. He didn't go to buy; he just loved to shoot the breeze about art. Toward the end of the visit, Inés would pull out some painting for him; and he'd buy it or not. Jacques had no other passion but painting—maybe eating well—but in everything, he was extremely moderate."

During the filming of movies produced by his company, Jacques Gelman sometimes ran into another conversational companion: Manuel Álvarez Bravo. The photographer, for sixteen years a member of the Sindicato de trabajadores de la producción cinematográfica de Mexico [Mexican Union of Film Production Workers], was occasionally asked to take production stills on the set.

"If Mr. Gelman was there, he'd call for another chair so I could sit with him. We'd compare notes about art," recalls Don Manuel, several of whose photographs Jacques Gelman, in fact, collected. "He appreciated photographers, since he himself had been one in Germany, in his youth. Ours was an accidental friendship, one of coincidence."[16]

Gerzso gave several paintings to the Gelmans, for example, as birthday presents, as was the case with the little *Azul-rojo* (1966) tendered to Natasha, or *Retrato del Señor Jacques Gelman* [Portrait of Mr. Jacques Gelman] (1957).

"This one was a kind of joke," smiles Gerzso.

The onion-shaped dome is Russia; the red column in the middle, with an exit to the right, is Natasha, whose hands hold a rose-colored heart. In the lower-left, an elongated black form represents Cantinflas. When the artist presented him the portrait, Jacques Gelman hung it in the bar of his house.

From the 1950s on, Mexico City saw the rise of the *Salon de la Plástica Mexicana* [Salon of Mexican Art] and galleries such as Antonio Souza, Prisse, Proteo, and Juan Martín. These and other exhibition spaces promoted the new, non-figurative, so-called "anti-Mexican" concepts of

hacia la parte inferior izquierda, una forma negra alargada personifica a *Cantinflas*. Cuando el artista le ofreció este retrato, Jacques Gelman lo colgó en el bar de su casa.

La década de los cincuenta y los años consecutivos vieron surgir en la ciudad de México el Salón de la Plástica Mexicana y las galerías Antonio Souza, Prisse, Proteo, Juan Martín, entre otros espacios que promovieron las nuevas propuestas no figurativas y "antimexicanistas" de artistas como Lilia Carrillo, Manuel Felguérez, Fernando García Ponce, Luis López Loza, Vicente Rojo, la generación de la llamada "Ruptura".

En fechas recientes, nuevas adquisiciones hechas por Natasha Gelman suplieron la omisión de ciertos artistas no incluidos por Jacques Gelman, como es el caso de Juan Soriano, Francisco Toledo, Vicente Rojo, entre otros.

De Juan Soriano, *Naturaleza muerta con cerebro* y *Caballo*, fechados en 1944 y 1979 respectivamente, reflejan cualidades pictóricas disparejas. La primera posee una atmósfera enigmática y una complejidad compositiva que no aparecen en el segundo. Natasha Gelman vio los dos cuadros reproducidos en el catálogo de Sotheby's de noviembre de 1990, y los compró en Nueva York cuando se llevó a cabo la subasta correspondiente (en esa misma ocasión adquirió el cuadro *Juegos peligrosos* de Agustín Lazo, antes mencionado). De Francisco Toledo, la colección incluye una sola pieza: la acuarela titulada *Perro con escoba* (1972), adquirida en Nueva York.

De Lucero Isaac, con quien hace poco trabó amistad en Cuernavaca, donde reside Lucero, Natasha Gelman se decidió en 1989 por la caja-collage titulada *Ojalá yo fuera una Singer*, que adquirió directamente en el taller de la artista.

"Es muy bonito formar una colección entre dos", afirmaba Natasha Gelman, y añadía con una mueca: "Sola no es lo mismo." Conservando las costumbres que compartía con su esposo, en Nueva York Natasha visitaba con frecuencia las subastas pero en México dejó a la larga de ir a galerías : "No he comprado nada en meses", observaba. "Se necesita tiempo para esto. He estado enferma también. ¿Quién tiene ganas de comprar cuadros cuando está enfermo?"

Sin proponérselo, Natasha Gelman ha sido una de las

artists such as Lilia Carrillo, Manuel Felguérez, Fernando García Ponce, Luis López Loza, and Vicente Rojo—the generation known as "Rupture."

In recent years, Natasha Gelman's new acquisitions compensated for the omission of certain artists, such as Juan Soriano, Francisco Toledo, and Vicente Rojo. These, among others, had not been included in the collection by Jacques.

Naturaleza muerta con cerebro [Still Life with Brain] and *Caballo* [Horse], both by Juan Soriano, dated 1944 and 1979 respectively, reflect disparate pictorial qualities. The first has an enigmatic atmosphere and a compositional complexity not apparent in the second. Natasha Gelman saw the two paintings in the November 1990 Sotheby's catalogue, and she bought them in New York when they came up for auction. (On that same occasion, she bought the painting *Juegos peligrosos* by Agustín Lazo, previously mentioned.) The collection includes only one piece by Francisco Toledo: the watercolor entitled *Perro con escoba* [Dog With Broom] (1972), acquired in New York.

By Lucero Isaac, with whom she had recently forged a friendship in Cuernavaca, where Lucero lived, Natasha Gelman decided in 1989 to buy *Ojalá yo fuera una Singer*, [I Wish I Were a Singer], which she bought directly from the studio of the artist.

"It's lovely to build a collection together," Natasha Gelman confirmed. "Alone," she added, grimacing, "it's not the same."

Maintaining the habits she shared with her husband, Natasha regularly attended the New York auctions. In Mexico, however, after a while, she stopped going to galleries.

"I haven't bought anything in months," she noted. "One needs time for that. What's more, I've been sick. Who feels like buying paintings when they're sick?"

Without trying to, Natasha Gelman has been one of the prime movers behind the stunning international success of Frida Kahlo. It all began when they asked her to lend some Kahlos for the *Image of Mexico* exhibition at the Schirn Kunsthalle in Frankfurt, Germany.

"I attended the opening. I saw how the Germans, all of them, crowded together around Frida's paintings, while no

promotoras del fulgurante éxito internacional de Frida Kahlo. Todo comenzó cuando le pidieron prestados unos cuadros de Kahlo para la exposición *Imagen de México* en la *Schirn Kunsthalle* de Francfort, Alemania.

"Asistí a la inauguración. Vi cómo los alemanes se aglutinaron, todos, alrededor de los cuadros de Frida, y los demás cuadros se quedaron sin público."

De *Imagen de México*, los Kahlo y otros cuadros de Tamayo, Siqueiros y Ángel Zárraga, años más tarde pasaron a formar parte de otra memorable exposición itinerante: *Treinta siglos de arte mexicano*, organizada por el *Metropolitan Museum of Art* de Nueva York y los Amigos de las Artes de México en Los Ángeles.

En esta ocasión la efigie de Frida Kahlo impresa en los carteles de la exposición cubrió los muros de Nueva York. Era una reproducción del *Autorretrato con monos*, de la colección.

No obstante la ausencia de ciertos nombres importantes en la historia del arte mexicano de este siglo, la colección Gelman revela el gusto certero y desprovisto de ideas preconcebidas o de pretensiones meramente especulativas de quienes la generaron, y traduce la visión selectiva muy personal con la que Jacques y Natasha Gelman la formaron a lo largo de cincuenta años, toda una vida.

one looked at any others. The other paintings were left without a public."

Years later, the Kahlos and other paintings from *Image of Mexico*, paintings by Tamayo, Siqueiros, and Ángel Zárraga, came to form part of another memorable traveling exhibition, *Thirty Centuries of Mexican Art*, organized by the Metropolitan Museum of Art in New York and by *Los Amigos de las Artes de México* [Friends of the Arts of Mexico] in Los Angeles.

On this occasion, the image of Frida Kahlo printed in the exhibition poster plastered the walls of New York. It was a reproduction of *Autorretrato con monos* [Self-portrait With Monkeys], from the Gelman collection.

Despite the absence of certain important names in the history of twentieth-century Mexican art, the Gelman collection—devoid of preconceived notions or solely speculative pretensions—reveals the unerring taste of those who built it. The collection communicates the very personal, selective vision with which Jacques and Natasha Gelman formed it over a span of fifty years, an entire life.

Catalogue of the Exhibition

Catálogo de la Exhibición

SIN TÍTULO (PEGASO)[UNTITLED (PEGASUS)], 1977
ceramic/cerámica vidriada alta temperatura
dimensions vary:

36.3 x 39 x 15 cm
14 ¼ x 15 ⅜ x 5 ⅞ in.

41 x 33 x 18 cm
16 ⅛ x 13 x 7 1/16 in.

27 x 55 x 26 cm
10 ⅝ x 21 ⅝ x 10 ¼ in.

48.5 x 29.5 x 19.5 cm
19 ⅛ x 11 ⅝ x 7 ⅝ in.

38.5 x 36.5 x 17 cm
15 3/16 x 14 ⅜ x 6 ⅝ in.

SIN TÍTULO [UNTITLED], 1992
oil on plastic and oil on canvas on
Masonite/óleo sobre plástico y óleo sobre
tela sobre Masonite
31.5 x 37.5 x 5 cm
12 ⅜ x 14 ¾ x 2 in.

Sin título (De la serie "El mentiroso") [Untitled (from the "Liars" Series)], 1994
oil on linen/oleo sobre tela
21 x 15 cm
8 ¼ x 5 ⅝ in.

EL SUEÑO DEL AHOGADO [THE DREAM OF THE DROWNED], CA. 1945
photo collage (gelatin silver print, offset, and ink)/fotocollage
(plata gelatina, offset y tinta)
26 x 22 cm
10 ¼ x 8 ¹¹⁄₁₆ in.

EL INSTRUMENTAL, 1931
gelatin silver print/plata gelatina
20.3 x 25.4 cm
8 x 10 in.

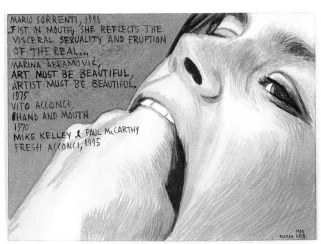

ADAPTATION STUDY [ESTUDIO DE ADAPTACIÓN], 1999
WATERCOLOR ON PAPER/ACUARELA SOBRE PAPEL
CUATRO HOJAS, 12.7 X 17.8 CM CADA UNA
FOUR SHEETS, 5 X 7 IN. EACH

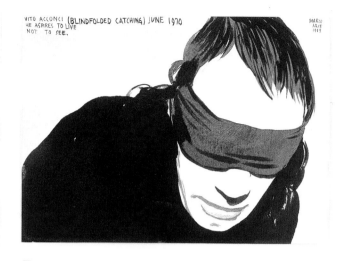
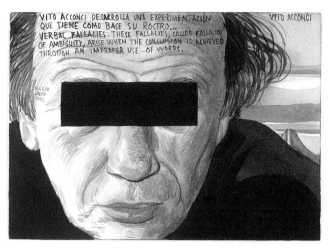
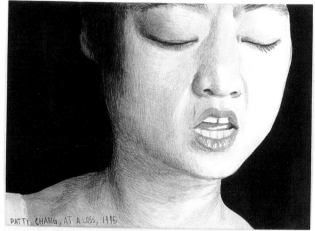

Blindfolded Catching [Atrapando vendado], 1999
WATERCOLOR ON PAPER/ACUARELA SOBRE PAPEL
CUATRO HOJAS, 12.7 x 17.8 CM CADA UNA
FOUR SHEETS, 5 x 7 IN. EACH

Falling Space [Espacio de caída], 1999
WATERCOLOR ON PAPER/ACUARELA SOBRE PAPEL
CUATRO HOJAS, 12.7 x 17.8 CM CADA UNA
FOUR SHEETS, 5 x 7 IN. EACH

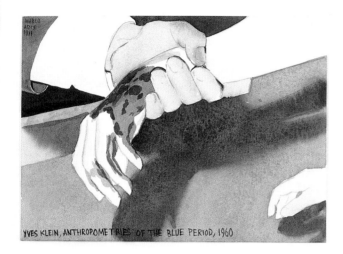

YVES KLEIN, ANTHROPOMETRIES OF THE BLUE PERIOD, 1960

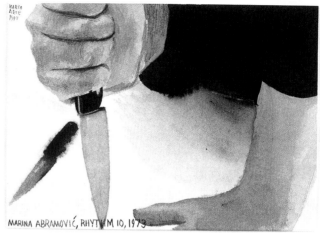

MARINA ABRAMOVIĆ, RHYTHM 10, 1973

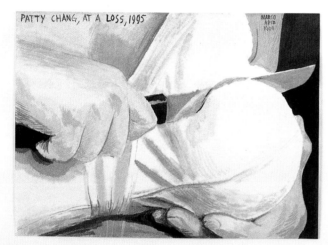

PATTY CHANG, AT A LOSS, 1995

MONA HATOUM, VARIATIONS ON DISCORD AND DIVISIONS, 1984

RHYTHM [RITMO], 1999
WATERCOLOR ON PAPER/ACUARELA SOBRE PAPEL
CUATRO HOJAS, 12.7 x 17.8 CM CADA UNA
FOUR SHEETS, 5 x 7 IN. EACH

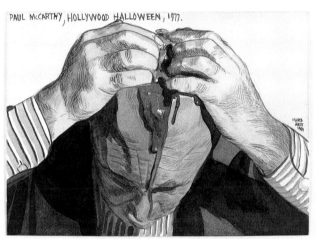

THIS IS LIFE! [¡ESTO ES VIDA!], 1999
WATERCOLOR ON PAPER/ACUARELA SOBRE PAPEL
CUATRO HOJAS, 12.7 x 17.8 CM CADA UNA
FOUR SHEETS, 5 x 7 IN. EACH

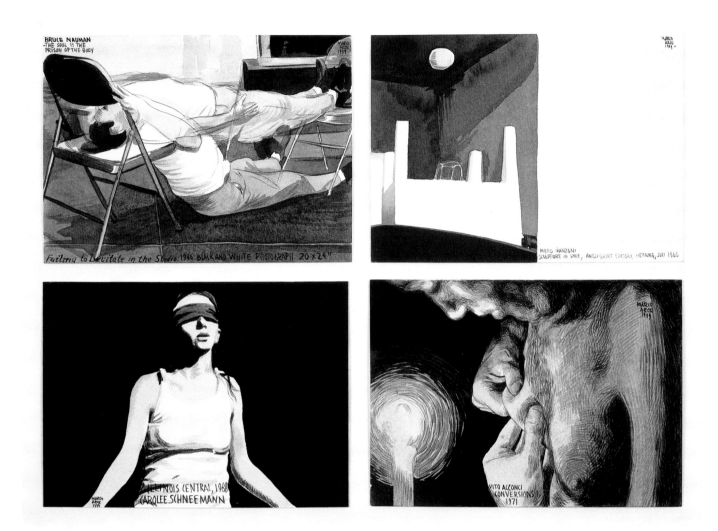

Words [Palabras], 1999
Watercolor on paper/Acuarela sobre papel
Cuatro hojas, 12.7 x 17.8 cm cada una
Four sheets, 5 x 7 in. each

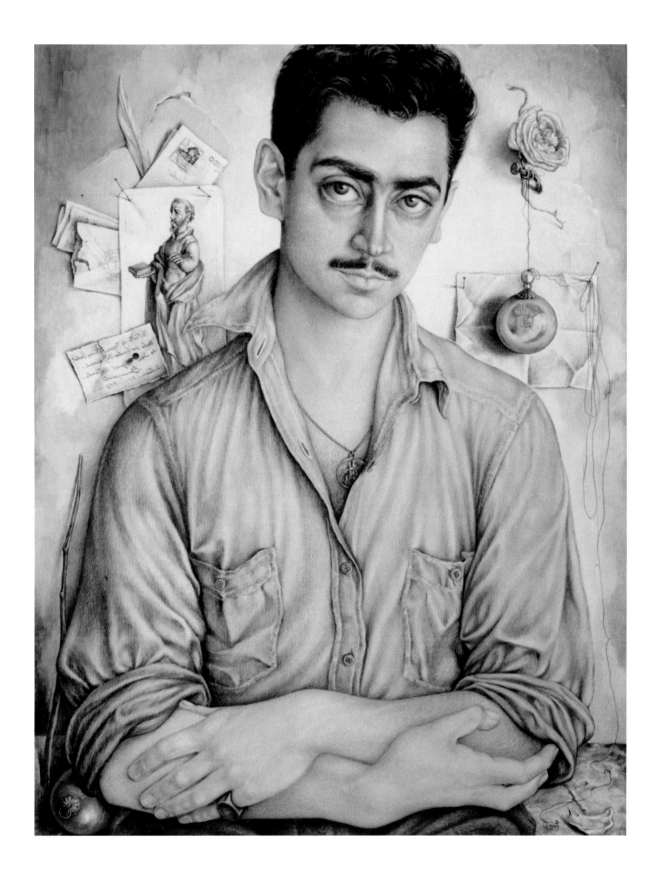

Retrato de Nazario Chimez Barket [Portrait of Nazario Chimez Barket], 1952
watercolor and dry brush on cardboard/acuarela y pincel seco sobre cartulina
74 x 53 cm
29 ⅛ x 20 ⅞ in.

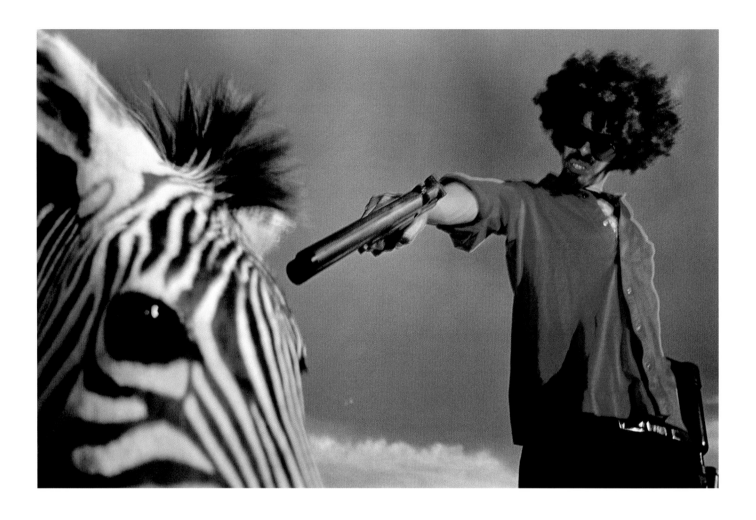

SERIE HISTORIA ARTIFICIAL #8 [ARTIFICIAL HISTORY #8], 1995
C-Print, AP Print/impresión "C", P.A.
104 x 150 cm
40 ¹⁵⁄₁₆ x 59 ¹⁄₁₆ in.

MIGUEL CALDERÓN (1971–)

GREETINGS FROM MY HAIRY NUTS #2, 1996
C-Print, Unique AP/impresión "C", P.A.
126.6 x 180.3 cm
49 ⅞ x 71 in.

GREETINGS FROM MY HAIRY NUTS #4, 1996
C-Print, Unique AP/impresión "C", P.A.
126.6 x 190.2 cm
49 ⅞ x 74 ⅞ in.

Los poderes de Madame Phoenicia [The Powers of Madame Phoenicia],
1974
mixed media on silk/técnica mixta sobre tela de seda
42.5 x 44.5 cm
16 ¾ x 17 ½ in.

RETRATO DE LA SEÑORA NATASHA GELMAN [PORTRAIT OF MRS. NATASHA GELMAN], 1996
oil on canvas/óleo sobre tela
92 x 73 cm
36 ¼ x 28 ¾ in.

CUBETA AZUL [BLUE PAIL], 1990
oil on canvas/óleo sobre tela
28.5 x 23 cm
11 ¼ x 9 in.

Naturaleza muerta con escobeta [Still Life with Brush], 1995
oil on canvas mounted on wood/óleo sobre tela montado sobre madera
41.1 x 20.3 cm
16 ³/₁₆ x 8 in.

Naturaleza muerta con reloj [STILL LIFE WITH WATCH], 1995
oil on canvas mounted on wood/óleo sobre tela montado sobre madera
14.1 x 20.3 cm
5 ½ x 8 in.

RETRATO DE DIEGO RIVERA [PORTRAIT OF DIEGO RIVERA], CA. 1920
ink and watercolor on paper/tinta y acuarela sobre papel
29 x 21 cm
11 ⁷⁄₁₆ x 8 ¼ in.

LOS CUATRO ELEMENTOS [THE FOUR ELEMENTS], 1953
oil on canvas/óleo sobre tela
100 x 65 cm
39 ⅜ x 25 ⅝ in.

EL GATO DE LA CALLE LONDRES I [THE CAT FROM LONDON STREET I], 1954
oil on canvas/óleo sobre tela
64 x 80 cm
25 ³/₁₆ x 31 ½ in.

PAISAJE ARCAICO [ARCHAIC LANDSCAPE], 1956
oil on Masonite/óleo sobre Masonite
80 x 53 cm
31 ½ x 20 ⅞ in.

RETRATO DEL SEÑOR JACQUES GELMAN [PORTRAIT OF MR. JACQUES GELMAN], 1957
oil on canvas/óleo sobre tela
72 x 60 cm
28 ⅜ x 23 ⅝ in.

PERSONAJE EN ROJO Y AZUL [FIGURE IN RED AND BLUE], 1964
oil on canvas/óleo sobre tela
100 x 73 cm
39 ⅜ x 28 ¾ in.

500 KILOS DE IMPOTENCIA (O POSIBILIDAD) [500 KILOS OF IMPOTENCE (OR POSSIBILITY)], 1997
carved volcanic rock and steel cable/roca volcánica y cable de acero
1500 x 1900 cm
590 ½ x 748 in.

Sergio Hernández (1957–)

Sin título [Untitled], 1982
paper collage on canvas (diptych)/collage de papel sobre tela (díptico)
114.5 x 230 x 3 cm
45 x 90 ½ x 1 ⅛ in.

Nocturno, 1984
mixed media on amate paper (diptych)/técnica mixta sobre papel
amate (díptico)
184.5 x 124.6 x 3.5 cm
72 ⅝ x 49 x 1 ⅜ in.

SIN TÍTULO (BOTA) [UNTITLED (BOOT)], 1990
bronze/bronce
59 x 52 x 32 cm
23 ¼ x 20 ½ x 12 ⅝ in.

OJALÁ YO FUERA UNA SINGER [I WISH I WAS A SINGER], 1989
collage in. a box/collage en caja
58.5 x 47.7 x 24.2 cm
23 x 18 ¾ x 9 ½ in.

LOS CABALLOS [HORSES], 1938
watercolor on paper/acuarela sobre papel
21 x 28 cm
8 ¼ x 11 in.

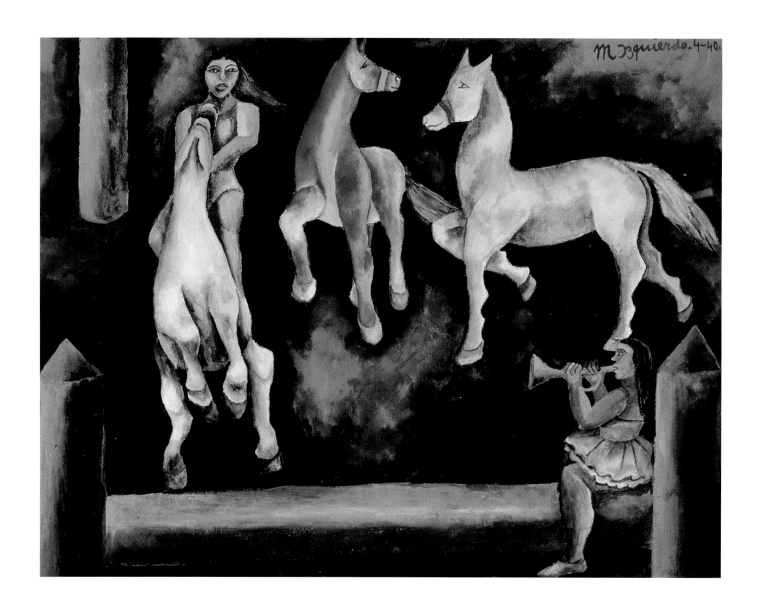

ESCENA DE CIRCO [CIRCUS SCENE], 1940
gouache on paper/gouache sobre papel
42 x 54 cm
16 ½ x 21 ¼ in.

Cisco Jiménez (1969–)

Códice chafamex [Chafamex Codex], 1989–1997
oil, acrylic, and collage on kraft paper/óleo, acrílico y Collage
sobre papel kraft
247 x 244 cm
97 ¼ x 96 in.

Oigan que pinche país [Hey! What a Screwed Up Country], 1994
oil on canvas/óleo sobre tela
40.5 x 30.3 cm
15 15/16 x 11 15/16 in.

Olmeca greñudo [Hairy Olmec], 1994
carved wood and hair/madera tallada y cabello
29 x 15 x 13 cm
11 ⁷⁄₁₆ x 5 ¹⁵⁄₁₆ x 5 ⅛ in.

Suelas turísticas [Touristic Soles], 1995
wood, leather, enamel, and wire/madera, cuero, pintura de esmalte
y alambre
27 x 112 cm
10 ⅝ x 44 in.

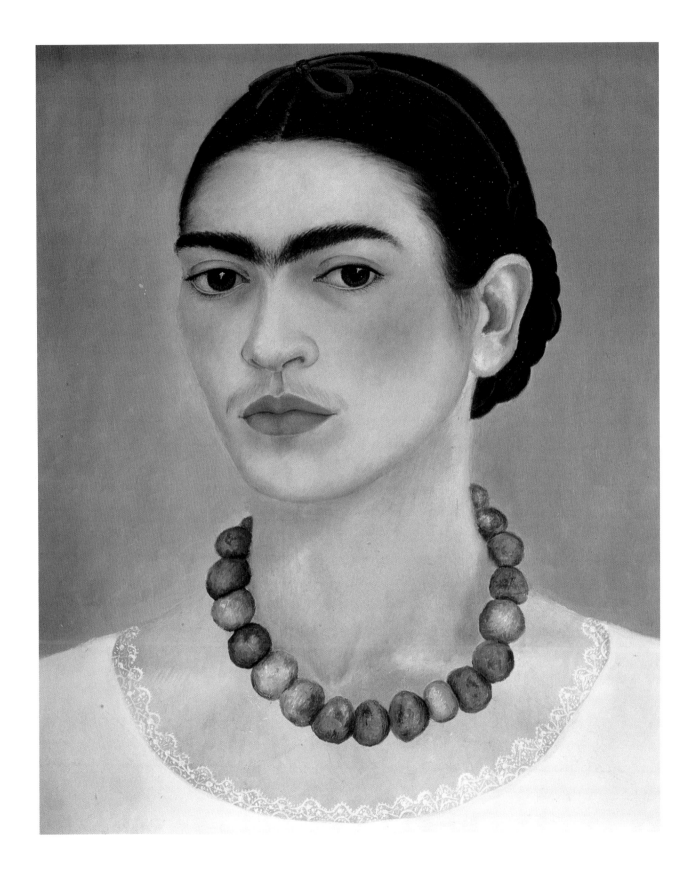

AUTORRETRATO CON COLLAR [SELF-PORTRAIT WITH NECKLACE], 1933
oil on metal/óleo sobre lámina
35 x 29 cm
13 ¾ x 11 ⁷⁄₁₆ in.

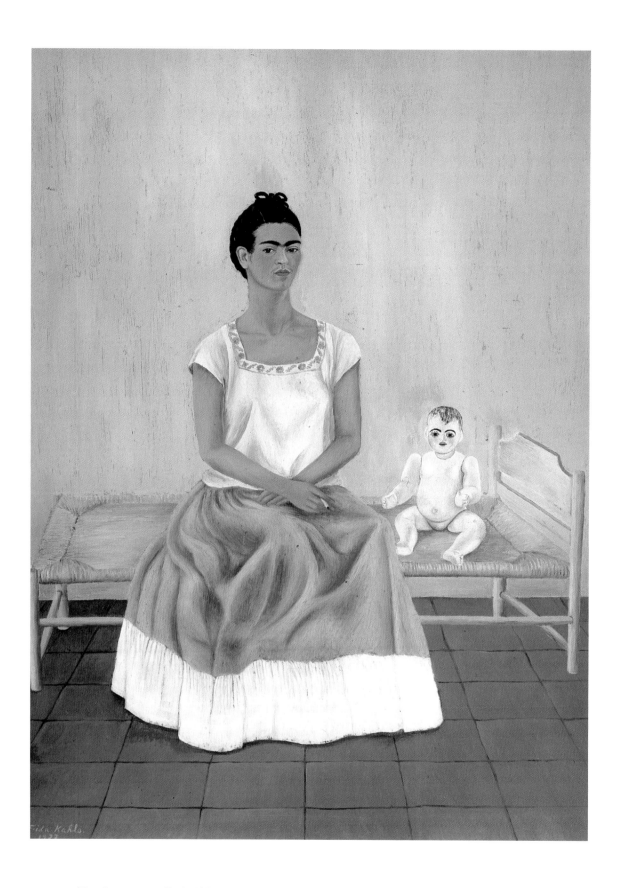

Autorretrato con cama [Self-Portrait with Bed], 1937
oil on metal/óleo sobre lámina
40 x 30 cm
15 ¾ x 11 ¾ in.

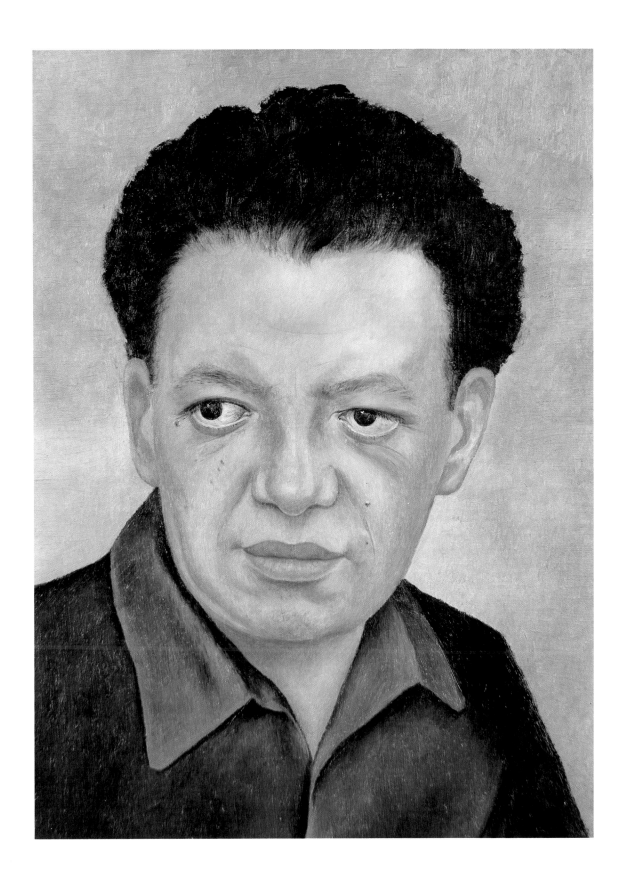

RETRATO DE DIEGO RIVERA [PORTRAIT OF DIEGO RIVERA], 1937
oil on Masonite/óleo sobre Masonite
53 x 39 cm
20 ⅞ x 15 ⅜ in.

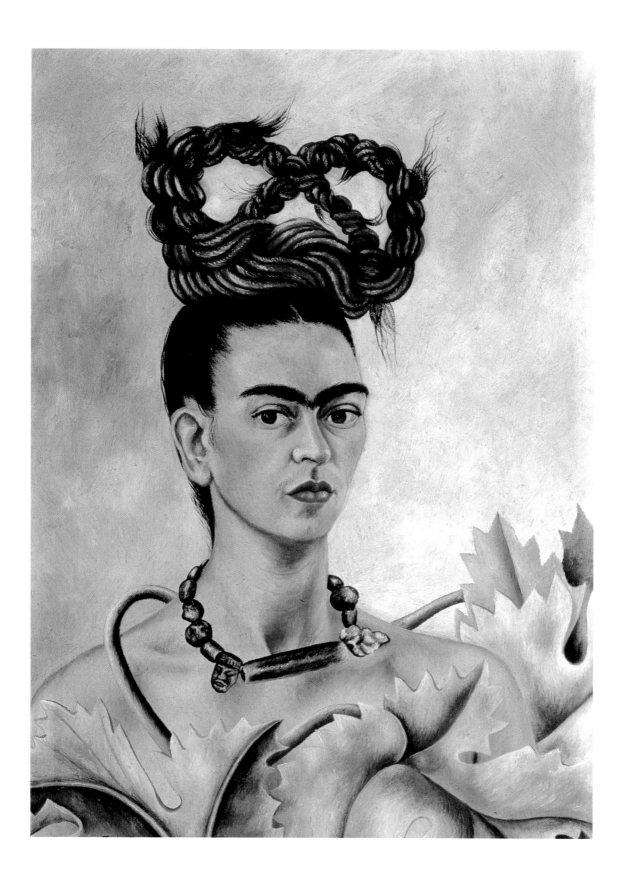

AUTORRETRATO CON TRENZA [SELF-PORTRAIT WITH BRAID], 1941
oil on canvas/óleo sobre tela
51 x 38.5 cm
20 x 15 ⅛ in.

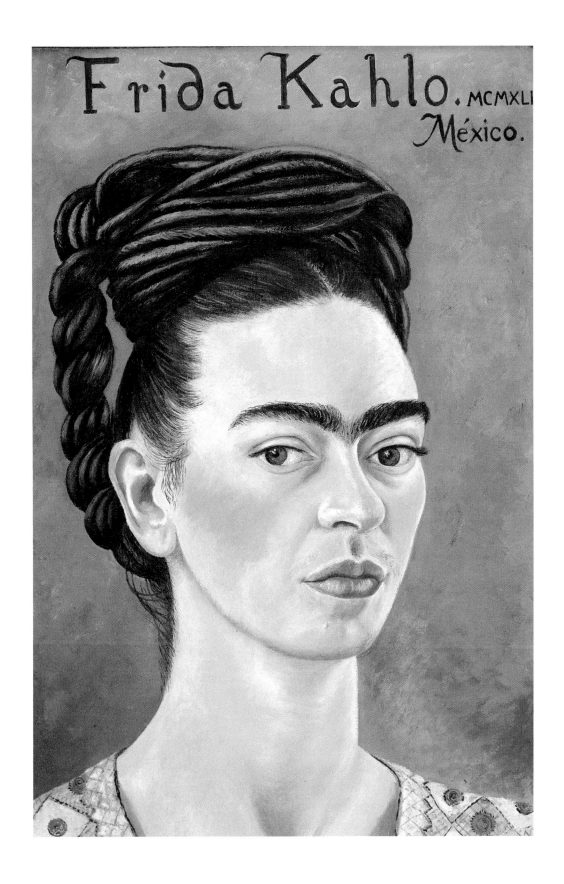

AUTORRETRATO CON VESTIDO ROJO Y DORADO [SELF-PORTRAIT WITH RED AND GOLD DRESS], 1941
oil on canvas/óleo sobre tela
39 x 27.5 cm
15 ⅜ x 10 ⅞ in.

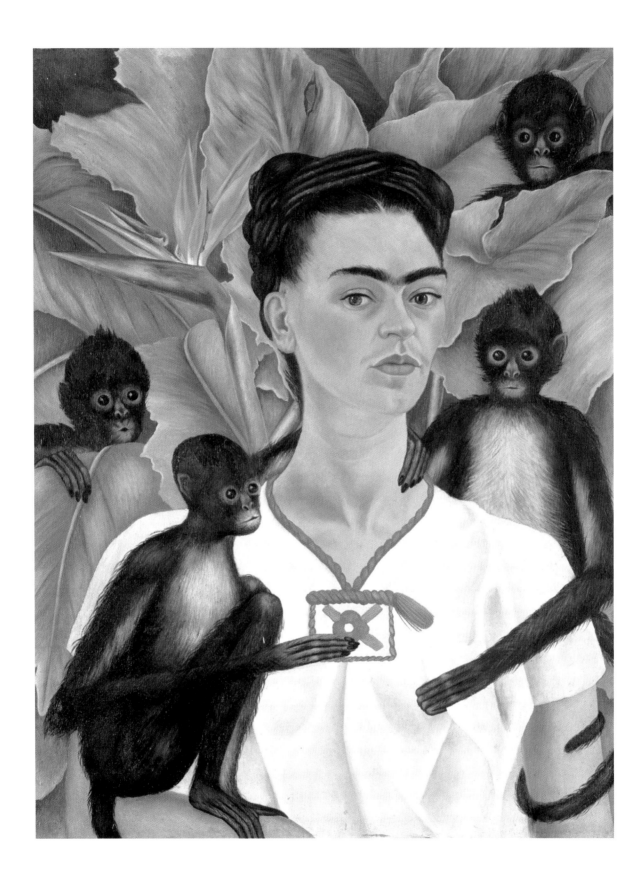

Autorretrato con monos [Self-Portrait with Monkeys], 1943
oil on canvas/óleo sobre tela
81.5 x 63 cm
32 x 24 ⅞ in.

FRIDA KAHLO (1907–1954)

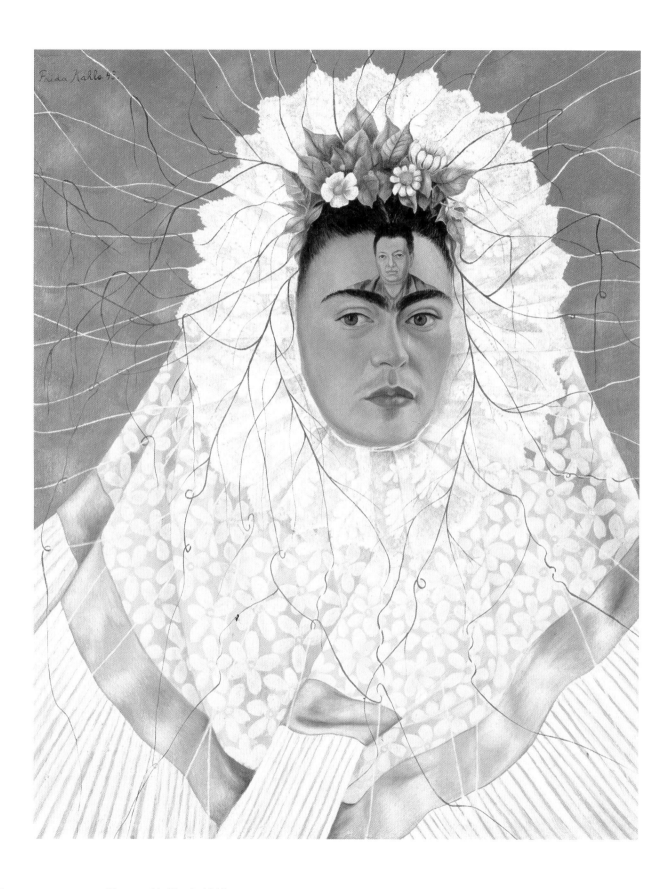

Diego en mi pensamiento [Diego on My Mind], 1943
oil on Masonite/oleo sobre Masonite
76 x 61 cm
29 ⅞ X 24 in.

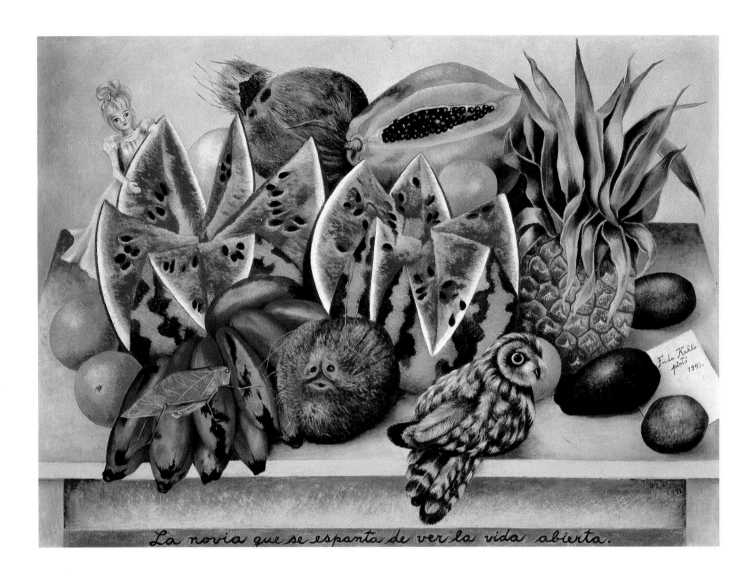

LA NOVIA QUE SE ESPANTA DE VER LA VIDA ABIERTA [THE BRIDE WHO BECAME FRIGHTENED
WHEN SHE SAW LIFE OPENED], 1943
oil on canvas/óleo sobre tela
63 x 81.5 cm
24 ⅞ x 32 in.

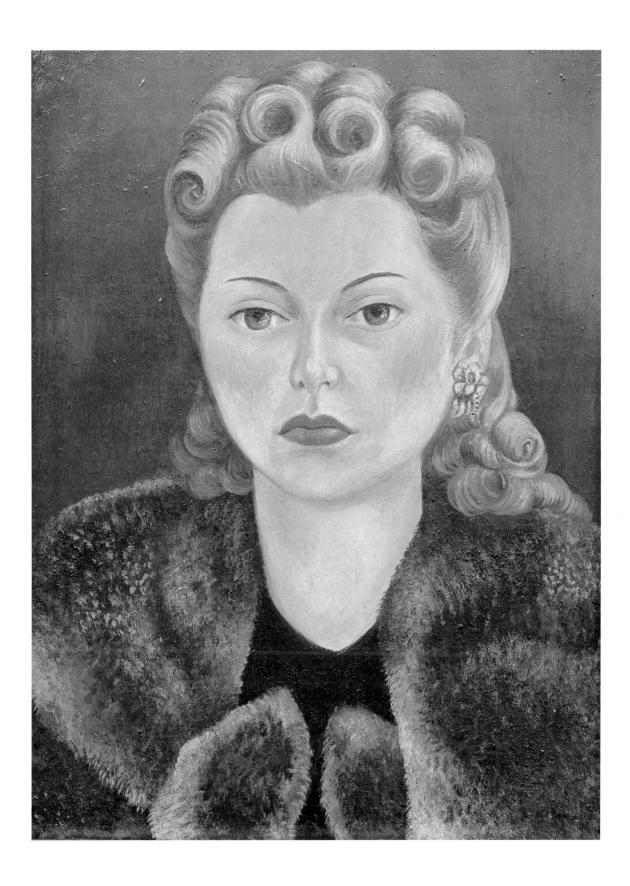

RETRATO DE LA SEÑORA NATASHA GELMAN [PORTRAIT OF MRS. NATASHA GELMAN], 1943
oil on Masonite/oleo sobre Masonite
30 x 23 cm
11 ⅞ x 9 in.

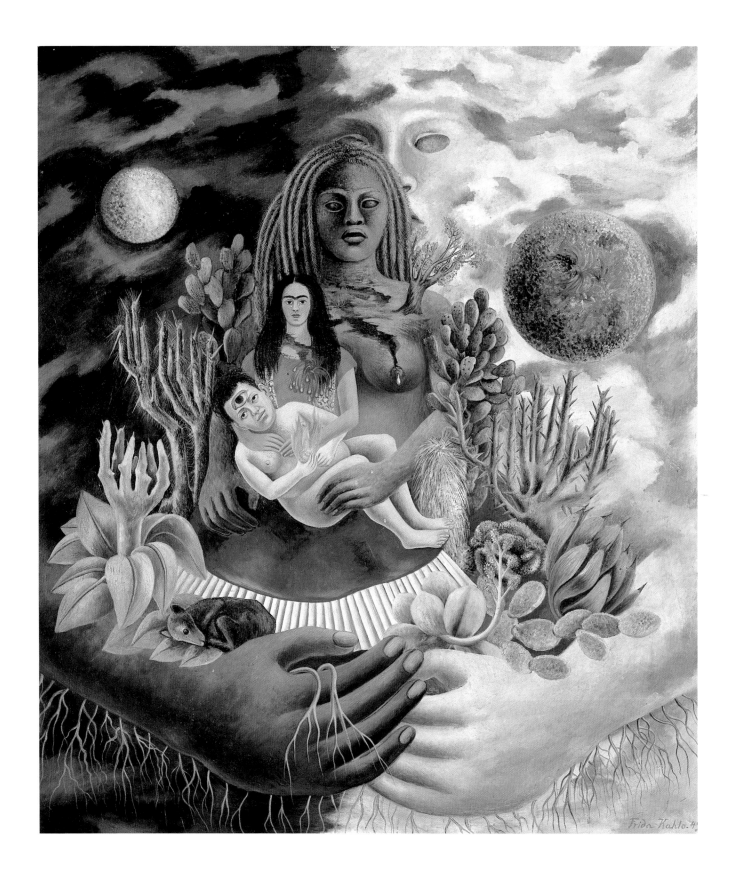

EL ABRAZO DE AMOR DEL UNIVERSO, LA TIERRA (MÉXICO) DIEGO, YO Y EL SEÑOR XOLOTL [THE LOVE EMBRACE OF THE UNIVERSE, THE EARTH (MEXICO) DIEGO, I AND SENOR XOLOTL], 1949
oil on Masonite/oleo sobre Masonite
70 x 60.5 cm
27 ½ x 23 ⅞ in.

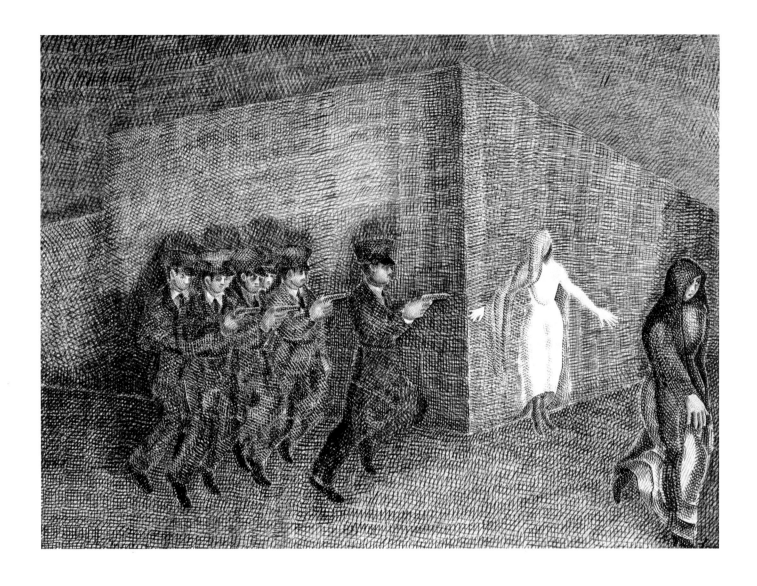

FUSILAMIENTO [EXECUTION BY FIRING SQUAD], CA. 1930–1932
gouache and ink on paper/gouache y tinta sobre papel
24.6 x 33 cm
9 ⅝ x 13 in.

JUEGOS PELIGROSOS [DANGEROUS GAMES], CA. 1930–1932
gouache and China ink on paper/gouache y tinta china sobre papel
35 x 23.5 cm
13 ¾ x 9 ¼ in.

ROBO AL BANCO [BANK ROBBERY], CA. 1930–1932
gouache and ink on paper/gouache y tinta sobre papel
24.6 x 33 cm
9 ⅝ x 13 in.

Piedras [Stones], 1985
ink on paper/tinta sobre papel
130 x 176.5 cm
51 ⅛ x 69 ½ in.

FIESTA DE PÁJAROS [FESTIVAL OF THE BIRDS], 1959
polished board/tablero pulido
50 x 40 cm
19 ¾ x 15 ¾ in.

EL MENSAJE [THE MESSAGE], 1960
polished board/tablero pulido
71 x 88 cm
28 x 34 ⅝ in.

VARIACIÓN DE UN VIEJO TEMA [VARIATION ON AN OLD THEME], 1960
oil on canvas/oleo sobre tela
89 x 69.5 cm
35 x 27 ⅜ in.

A B C D E

CINCO PANELES [FIVE PANELS], 1963

A. watercolor and pencil on cardboard/acuarela y lápiz sobre cartulina

B. gouache, watercolor and pencil on cardboard/gouache, acuarela y lápiz sobre cartulina

C. gouache, watercolor and pencil on cardboard/gouache, acuarela y lápiz sobre cartulina

D. gouache, watercolor and pencil on cardboard/gouache, acuarela y lápiz sobre cartulina

E. gouache, watercolor and pencil on cardboard/gouache, acuarela y lápiz sobre cartulina

130 x 25 cm (cada panel)
51 ¼ x 9 ¾ in. (each panel)

grupo completo: 183 x 212 cm
complete set: 72 x 83 ½ in.

Amanecer [Dawn], 1950
oil on canvas/oleo sobre tela
80.3 x 80.3 cm
31 ⅝ x 31 ⅝ in.

DESNUDO FEMENINO [FEMALE NUDE], NOT DATED/SIN FECHA
ink and charcoal on paper/tinta y carboncillo sobre papel
48 x 64 cm
18 ⅞ x 25 ¼ in.

ESTUDIOS DE FIGURA (ESTUDIO PARA LOS MURALES DE LA ESCUELA NATIONAL PREPARATORIA) [FIGURE STUDY (STUDIO DRAWING FOR THE MURALS OF THE "ESCUELA NACIONAL PREPARATORIA")], CA. 1926
charcoal on kraft paper /carboncillo sobre papel kraft
95 x 71 cm
37 ⅜ x 28 in.

JOSÉ CLEMENTE OROZCO (1883–1949)

ESTUDIOS DE FIGURA (ESTUDIO PARA LOS MURALES DE LA ESCUELA NACIONAL PREPARATORIA) [STUDY FOR TORSO (STUDIO DRAWING FOR THE MURALS OF THE "ESCUELA NACIONAL PREPARATORIA")],CA. 1926
charcoal on kraft paper /carboncillo sobre papel kraft
61.5 x 96.5 cm
24 ½ x 38 in.

AUTORRETRATO [SELF-PORTRAIT], 1932
watercolor and gouache on paper/acuarela y gouache sobre papel
37 x 30 cm
14 ½ x 11 ⅞ in.

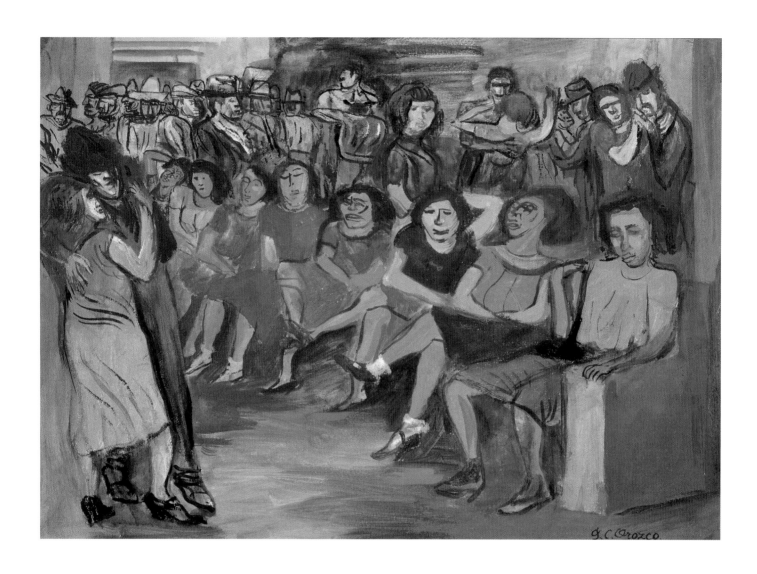

SIN TÍTULO (SALÓN MÉXICO) [UNTITLED (SALON MEXICO)], 1940
gouache on paper/gouache sobre papel
49 x 67 cm
19 ¼ x 26 ⅜ in.

PINTURA [PAINTING], 1942
oil on paper/óleo sobre papel
37 x 25 cm
14 ½ x 9 ⅞ in.

DANZANTES [DANCERS], SIN FECHA/NOT DATED
pencil and watercolor on paper/lápiz y acuarela sobre papel
48 x 59 cm
18 ⅞ x 23 ¼ in.

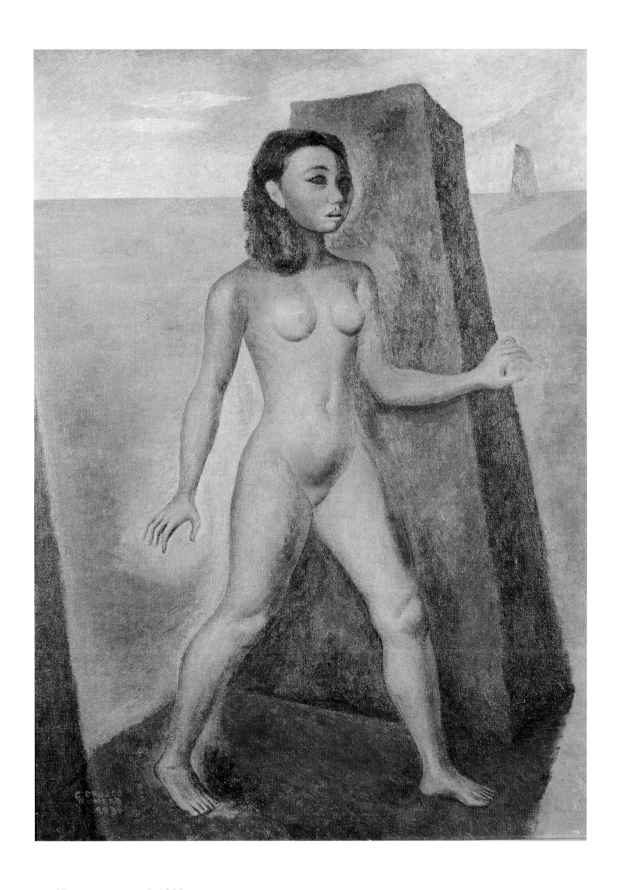

ENTRADA AL INFINITO [ENTRANCE TO INFINITY], 1936
oil on canvas/óleo sobre tela
75 x 5 cm
29 ½ x 2 in.

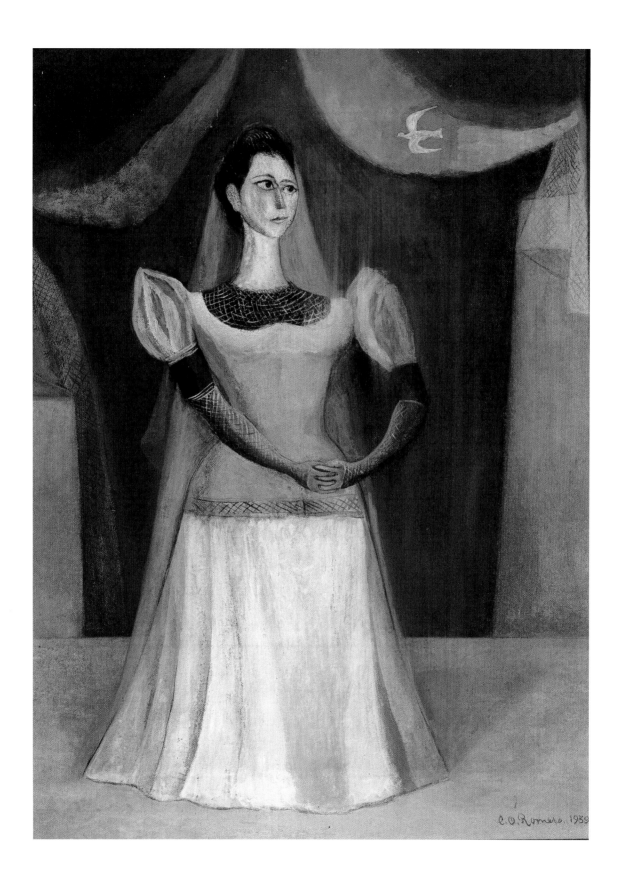

LA NOVIA [THE BRIDE], 1939
oil on canvas/óleo sobre tela
41 x 31 cm
16 ⅛ x 12 ⅛ in.

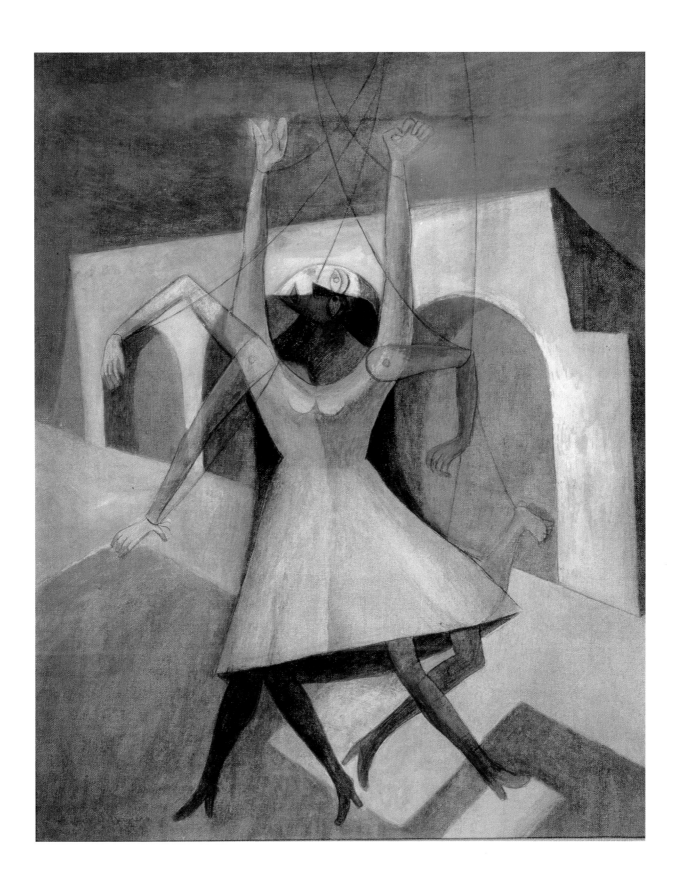

PROTEST [*PROTESTA*], 1939
Oil, gouache, and pencil on canvas/aguada de óleo y lápiz sobre tela
39 x 32 cm
15 ⅜ x 12 ⅝ in.

JESÚS REYES FERREIRA (1882–1977)

EL ADIÓS [THE GOODBYE], SIN FECHA/NOT DATED
tempera on china paper/temple sobre papel de china
75.5 x 49.5 cm
29 ¾ x 19 ½ in.

JESÚS REYES FERREIRA (1882–1977)

EL FLORERO [FLOWER VASE], SIN FECHA/NOT DATED
tempera on china paper/temple sobre papel de china
74 x 48.5 cm
29 ⅛ x 19 in.

SIN TÍTULO [UNTITLED], SIN FECHA/NOT DATED
tempera on china paper/temple sobre papel de china
75 x 48.5 cm
29 ½ x 19 in.

TORSO ROSA [PINK TORSO], 1988
clay/barro cocido
96.5 x 70.5 x 28 cm
38 x 27 ¾ x 11 in.

SIN TÍTULO [UNTITLED], SIN FECHA/NOT DATED
pencil on paper/lápiz sobre papel
31 x 23 cm
12 ¼ x 19 in.

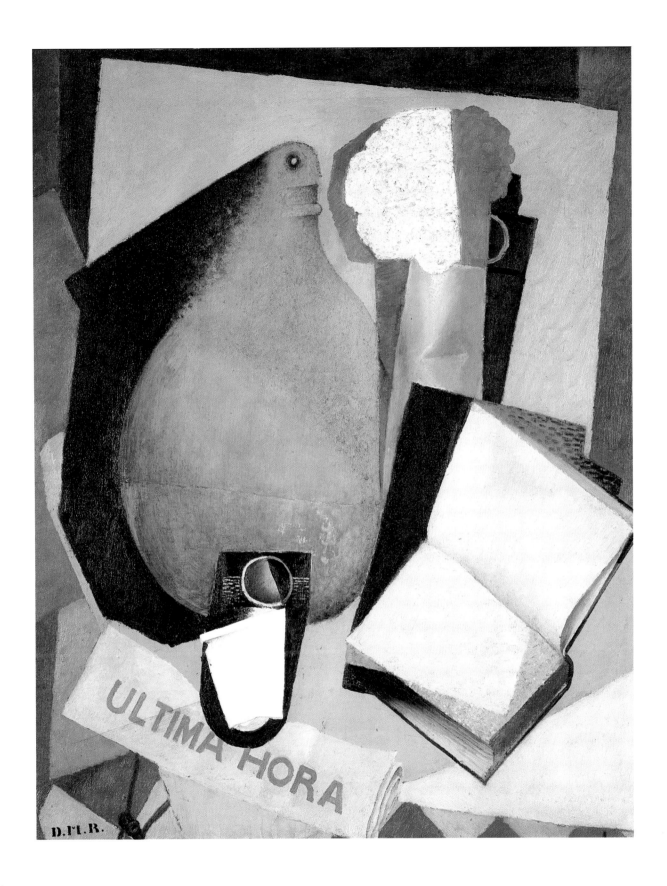

Última hora [THE LAST HOUR], 1915
oil on canvas/óleo sobre tela
92 x 73 cm
36 ¼ x 28 ¾ in.

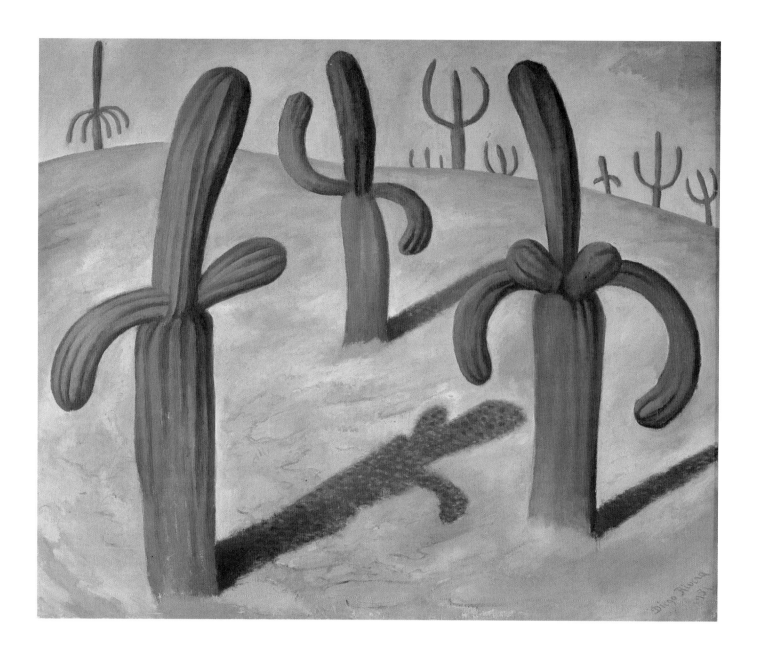

PAISAJE CON CACTUS [LANDSCAPE WITH CACTUS], 1931
oil on canvas/óleo sobre tela
125.5 x 150 cm
49 ⅜ x 59 in.

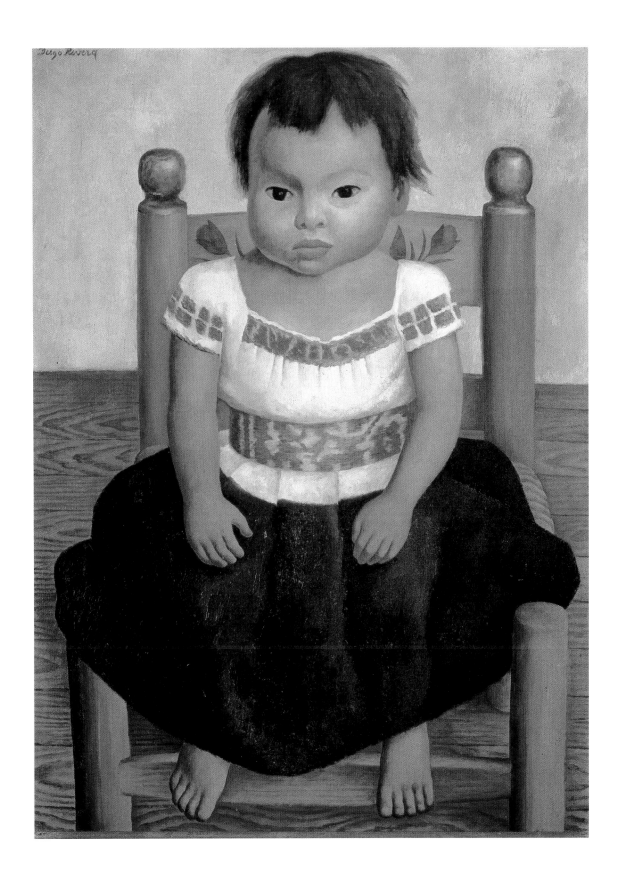

MODESTA, 1937
oil on canvas/óleo sobre tela
80 x 59 cm
31 ½ x 23 ¼ in.

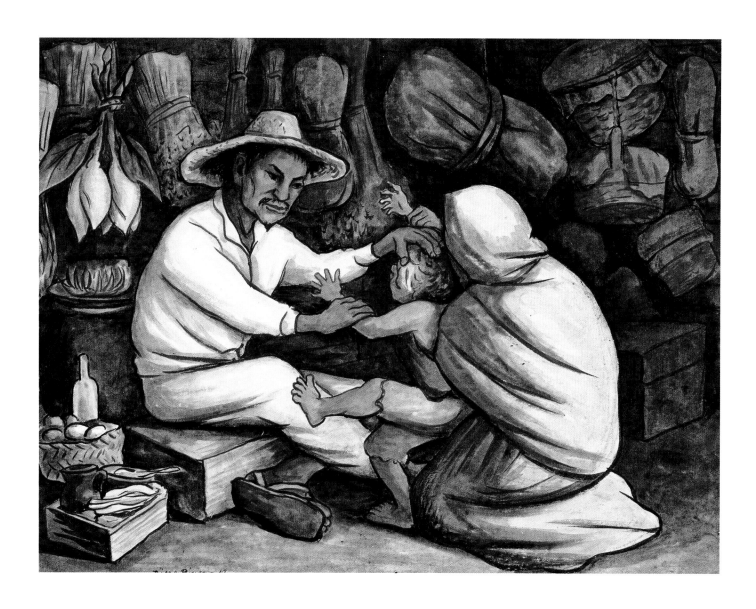

El curandero [The Healer], 1943
gouache on paper/gouache sobre papel
47 x 61 cm
18 ½ x 24 in.

DIEGO RIVERA (1886–1957)

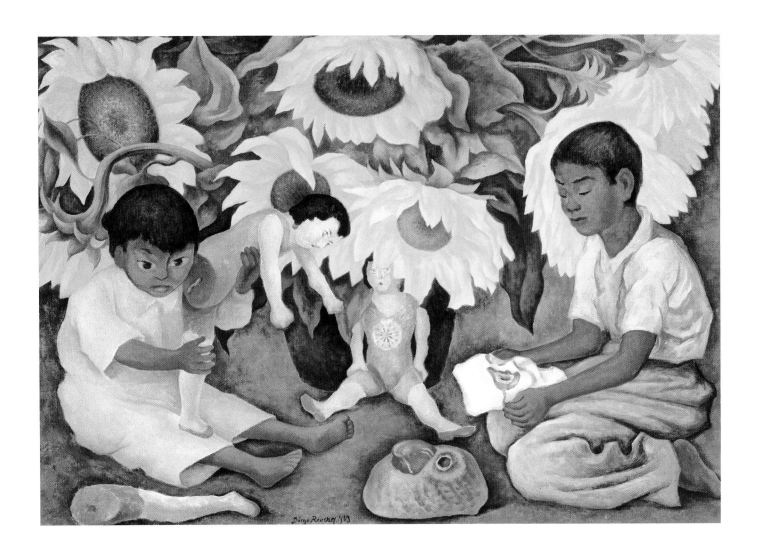

GIRASOLES [SUNFLOWERS], 1943
oil on wood/óleo sobre madera
90 x 130 cm
35 ½ x 51 ⅛ in.

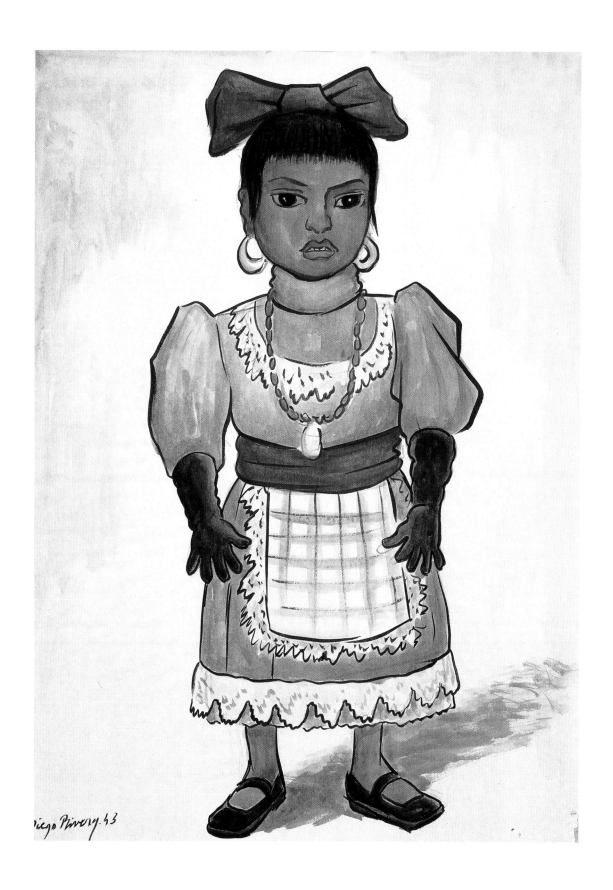

Niña con guantes [Girl with Gloves], 1943
watercolor on paper/acuarela sobre papel
73 x 53 cm
28 ¾ x 20 ⅞ in.

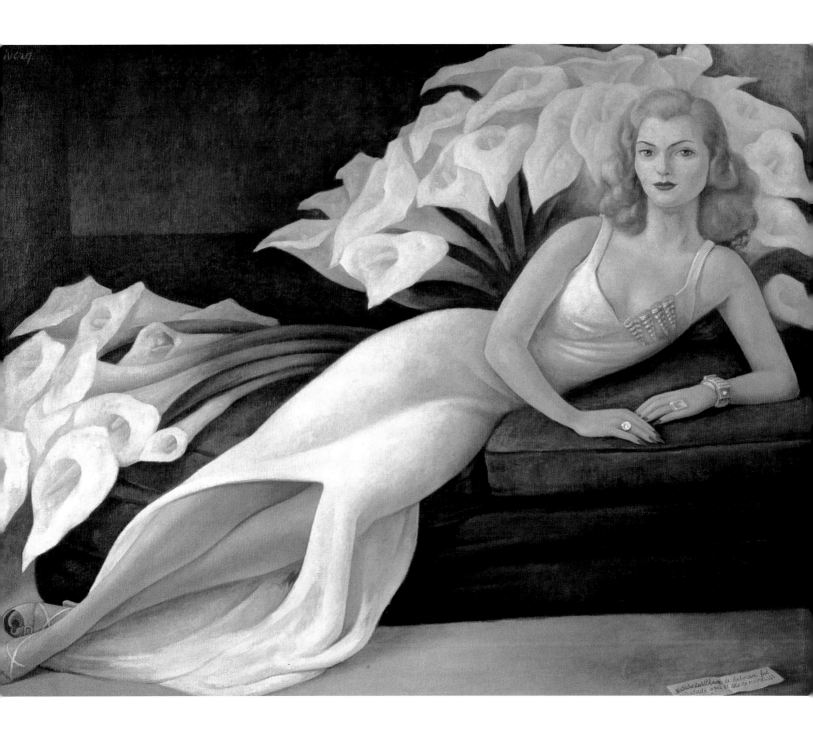

Retrato de la Señora Natasha Gelman [Portrait of Mrs. Natasha Gelman], 1943
oil on canvas/óleo sobre tela
115 x 153 cm
45 ¼ x 60 ¼ in.

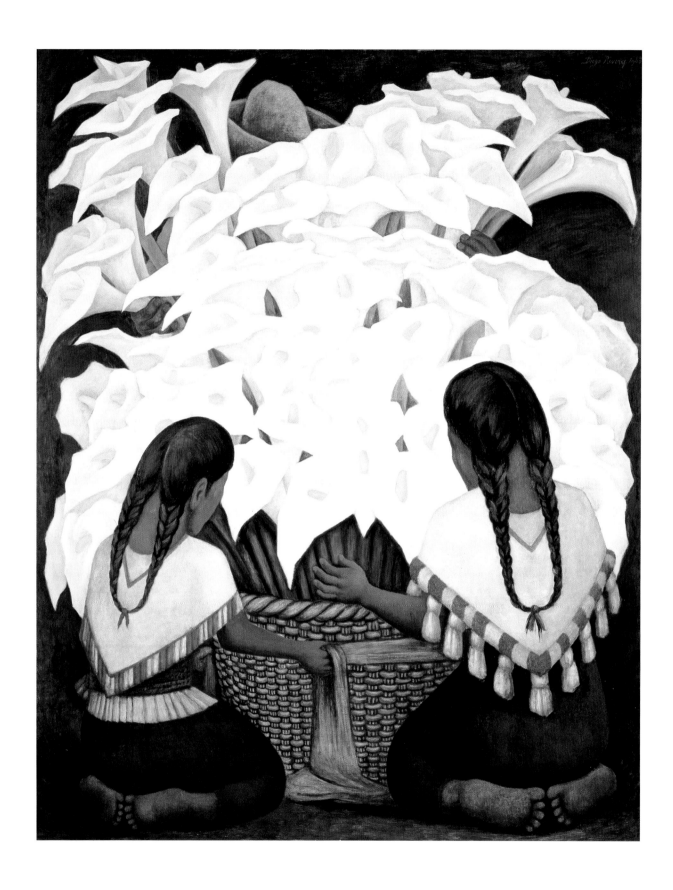

VENDEDORA DE ALCATRACES [CALLA LILY VENDOR], 1943
oil on Masonite/óleo sobre Masonite
150 x 120 cm
59 x 47 ¼ in.

AMORFEO II [AMORPHEUS II], 1996
rice paper, blood, and knitted hair/papel arróz, sangre y cabello tejido
dimension total incluyendo caja de vidrio:
47 x 43 x 18 cm
dimensions overall including glass box:
18 ½ x 16 ⅞ x 7 in.

MOÑOS [BOWS], 1996
rice paper, blood, and embroidered hair/papel arróz, sangre y
cabello bordado
dimension total incluyendo caja de vidrio:
55.5 x 67 x 5 cm
dimensions overall including glass box:
21 ⅞ x 26 ⅜ x 2 in.

Punto filete, 1996
rice paper, blood, wax and embroidered hair/papel arróz, sangre, cera y
cabello bordado
dimension total incluyendo caja de vidrio:
47 x 43 x 18 cm
dimensions overall including glass box:
18 ½ x 17 x 7 in.

Huipil, 1997
rice paper, blood and knitted hair
dimension total incluyendo caja de vidrio:
46 x 43 x 18 cm
dimensions overall including glass box:
18 ⅛ x 16 ⅞ x 7 in.

SIQUEIROS POR SIQUEIROS [SIQUEIROS BY SIQUEIROS], 1930
oil on canvas/óleo sobre tela
99 x 79 cm
39 x 31 in.

CABEZA DE MUJER [HEAD OF A WOMAN], 1939
oil on canvas/óleo sobre tela
54.5 x 43 cm
21 ½ x 16 ⅞ in.

MUJER CON REBOZO [WOMAN WITH REBOZO], 1949
Piroxiline on Masonite/Piroxilina sobre Masonite
119.5 x 97 cm
47 x 38 ⅛ in.

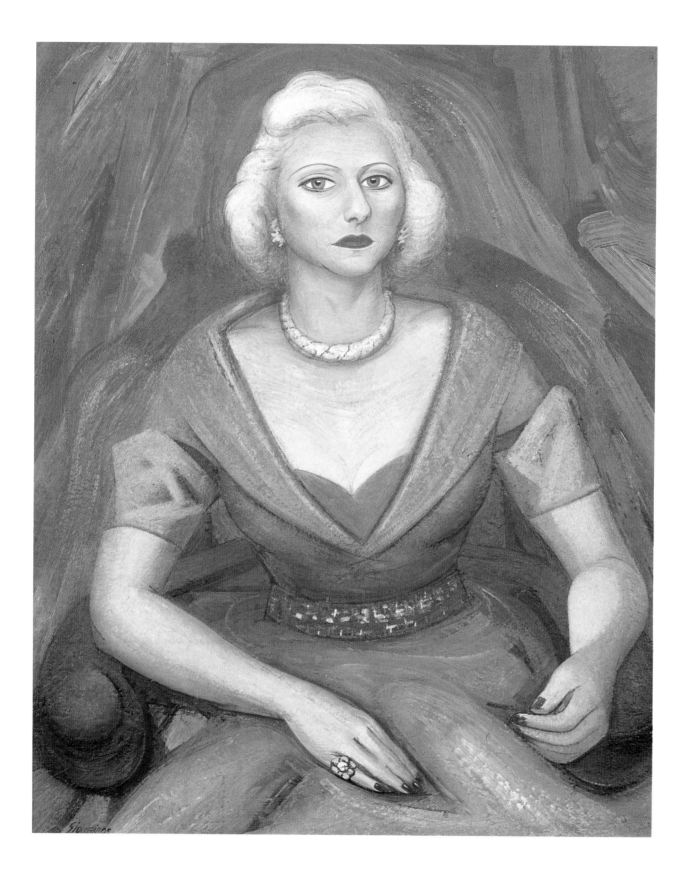

RETRATO DE LA SEÑORA NATASHA GELMAN [PORTRAIT OF MRS. NATASHA GELMAN], 1950
Piroxiline on Masonite/Piroxilina sobre Masonite
120 x 100 cm
47 ¼ x 39 ⅜ in.

NIÑA CON NATURALEZA MUERTA [GIRL WITH STILL LIFE], 1939
oil on canvas/óleo sobre tela
81.3 x 65.2 cm
32 x 25 ⅝ in.

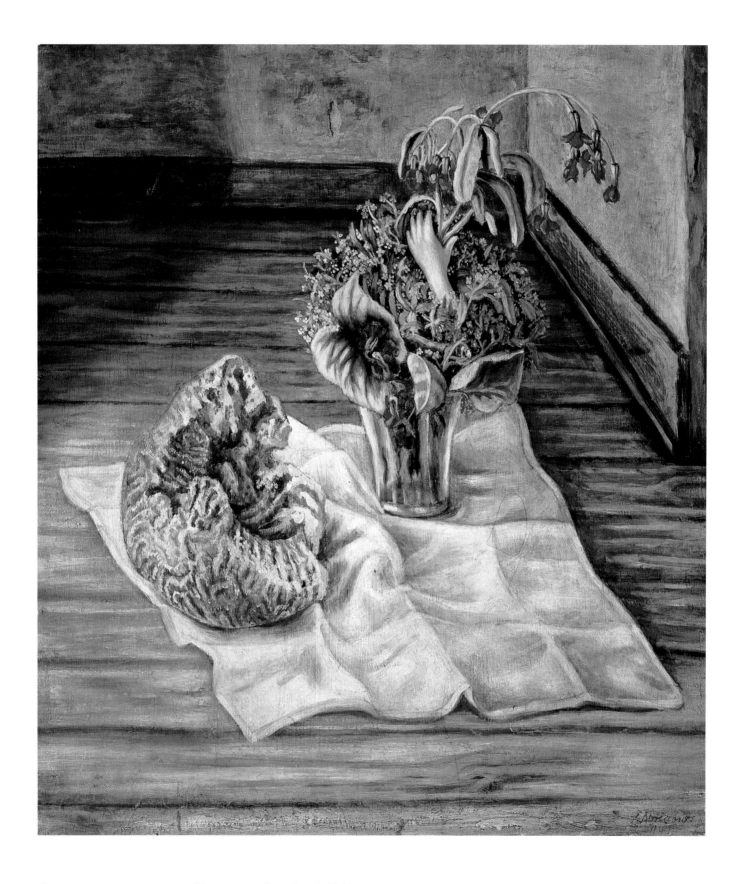

Naturaleza muerta con madrepora [STILL LIFE WITH BRAIN CORAL], 1944
oil on Masonite/óleo sobre Masonite
60.3 x 51.9 x cm
23 ¾ x 20 ½ in.

SERIE: CÓDICES. OCTECOMATL (OLLA DE PULQUE) [CODEX SERIES: OCTECOMATL (POT
OF PULQUE)], 1991
gelatin silver print/plata gelatina
158 x 125 cm
62 ¼ x 49 ¼ in.

SERIE: CÓDICES. TLAPOYAGUA (MANO) [CODEX SERIES: TLAPOYAGUA (HAND)], 1991
gelatin silver print (ed. 3/10)/plata gelatina (ed. 3/10)
158 x 125 cm
62 ¼ x 49 ¼ in.

RETRATO DE CANTINFLAS [PORTRAIT OF CANTINFLAS], 1948
oil on canvas/óleo sobre tela
100 x 80.5 cm
39 ⅜ x 31 ¾ in.

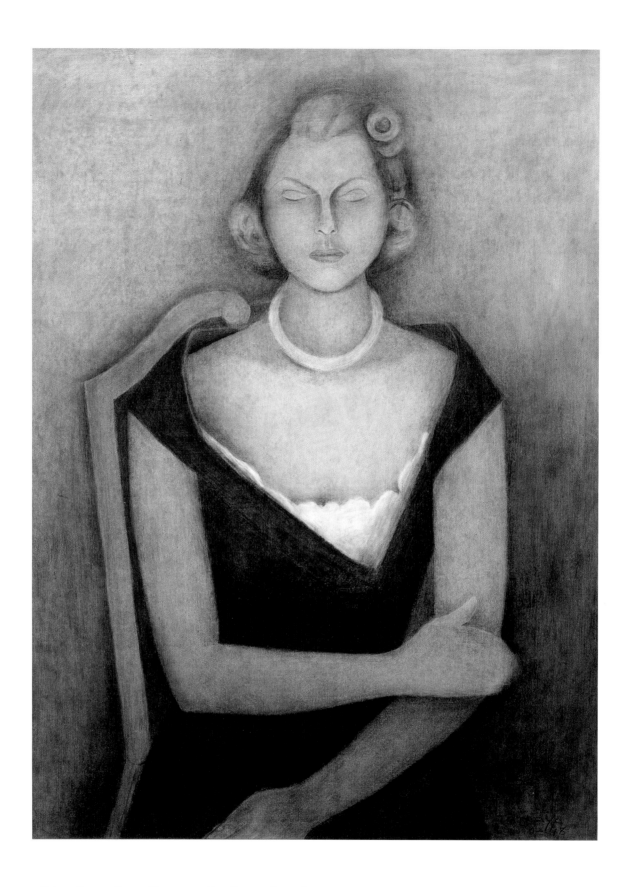

Retrato de la Señora Natasha Gelman [Portrait of Mrs. Natasha Gelman],
1948
oil and charcoal on Masonite/óleo y carbón sobre Masonite
120 x 91 cm
47 ½ x 35 ⅞ in.

Conejo de los escorpiones [Rabbit of the Scorpions], 1975
oil and canvas with sand/óleo sobre tela con carga arenosa
100 x 129.5 cm
39 ⅜ x 51 in.

AUTORRETRATO CON SOMBRERO [SELF-PORTRAIT WITH HAT], 1987
oil and tempera on canvas on Masonite/óleo y temple sobre tela sobre
Masonite
60 x 70 x 8 cm (con marco)
23 ⅝ x 27 ½ x 3 ⅛ in. (framed)

FRANCISCO TOLEDO (1959–)

RED [NET], 1988
ink on paper/tinta sobre papel
49.5 x 65 cm
19 ½ x 25 ⅝ in.

FRANCISCO TOLEDO (1959–)

EL PETATE DE LOS CHAPULINES [PALM-RUG OF GRASSHOPPERS], 1989
pencil and ink on paper/lápiz y tinta sobre papel
49.5 x 65 cm
19 ½ x 25 ⅝ in.

SIN TÍTULO/UNTITLED, 1996
acrylic on paper (two sided)/acrílico sobre papel (doble cara)
27.5 x 36 cm
10 ⅞ x 14 ⅛ in.

SIN TÍTULO [UNTITLED], 1991
carved wood/madera tallada
123.5 x 87 x 25 cm
48 ⅝ x 34 ¼ x 9 ⅞ in.

SIN TÍTULO [UNTITLED], 1991
carved wood/madera tallada
123.5 x 87 x 19 cm
48 ⅝ x 34 ¼ x 7 ½ in.

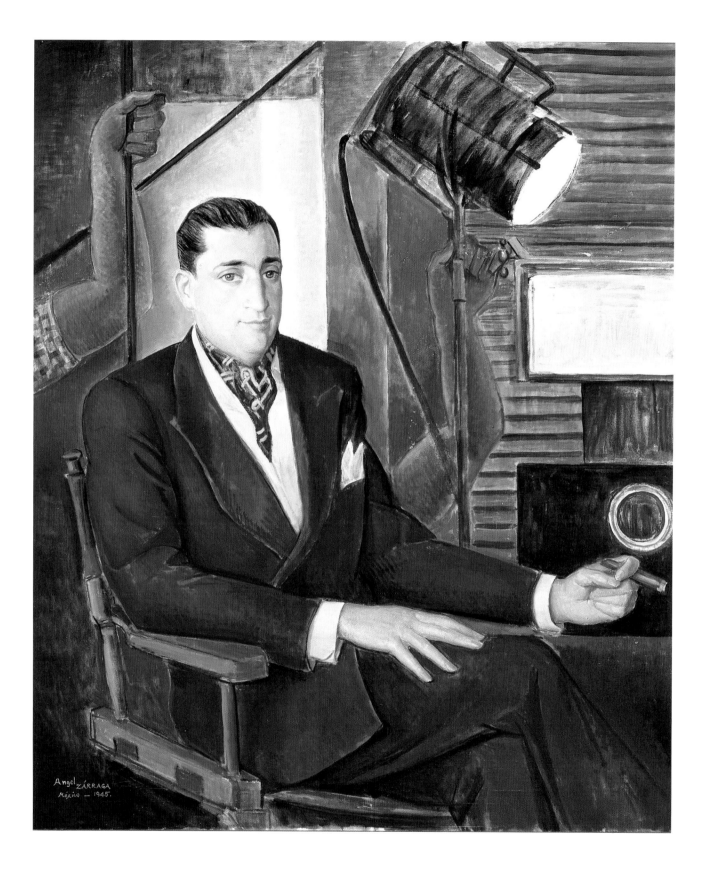

RETRATO DEL SEÑOR JÁCQUES GELMAN [PORTRAIT OF MR. JACQUES GELMAN], 1945
oil on canvas/óleo sobre tela
130.5 x 110.5 cm
51 ⅜ x 43 ½ in.

CUANDO NO TENGO GANAS [WHEN I DON'T FEEL LIKE IT], 1984
mixed media on paper/técnica mixta sobre papel
29.5 x 21.5 cm
11 ⅝ x 8 ½ in.

ESPERANDO [WAITING], 1984
mixed media on paper/técnica mixta sobre papel
29.5 x 21.5 cm
11 ⅝ x 8 ½ in.

CORAZÓN [HEART], 1987
mixed media on paper/técnica mixta sobre papel
48 x 39.2 x 3.2 cm
18 ⅞ x 15 ½ x 1 ¼ in.

MARCO ALDACO (1933–)

Marco Aldaco was born and lives in Guadalajara, Jalisco. Although he studied architecture at the University of Guadalajara, he is a self-taught painter and sculptor. As an architect, he is best known for incorporating the *Palapa* tradition, a circular roof made of palms to be used outside, into his designs which he structures around his homes. The major parts of his residential works are located on the Pacific Coast of Mexico. He designs various kinds of utilitarian objects and ornaments, which are made in collaboration with a team of artisans from the state of Jalisco (woodworkers, metalworkers, blacksmiths, potters, and goldsmiths) who, under his guidance, create many of his drawings and designs. Marco Aldaco is particularly known for his ceramics of animals and insects that are made in the form of lamps, tables, chairs and silverware.

EMILIO BAZ VIAUD (1918–1991)

Born in Mexico City in 1918, Emilio Baz Viaud's entire output up until 1984 is thought to amount to just fifty paintings. He studied architecture, but his interest in painting was encouraged by the artist Manuel Rodriguez Lozano. In 1950 Baz Viaud lived in San Miguel de Allende, where he and a friend established the Baz-Fischer Gallery. At age forty he entered the Benedictine monastery of *Santa Maria de la Resurreccion*, where he became interested in psychoanalysis. He subsequently returned to painting, working meticulously in the *trompe-l'oeil* style up until the 1970s, when he experimented with abstraction. He was awarded a gold medal for artistic achievement by the University of Guanajuato. Baz Viaud died in 1991.

LOLA ALVAREZ BRAVO (1905–1993)

Dolores Martinez de Anda was born in 1905 in Lagos de Moreno, Jalisco, north of Guanajuato. In 1924 she married Manuel Alvarez Bravo, and they moved to Oaxaca for a period before moving to Mexico City. Lola Alvarez Bravo was a modernist photographer known for her documentary images of Mexican street life, experimental photomontages and portraits of Mexican intellectuals. Called Mexico's first woman photographer, Alvarez Bravo had her debut exhibition at the *Palacio de Bellas Artes* [Palace of Fine Arts] in 1944. From 1951 to 1958 she operated the Galeria de Arte Mexicano, exhibiting work by her close friends Frida Kahlo and Maria Izquierdo among other Mexican artists. She had a retrospective at the Centro Cultural/Arte Contemporaneo in Mexico City in 1992. She died in 1993.

MARCO ALDACO (1933–)

Nació y vive en Guadalajara, Jalisco. Estudió arquitectura en la Universidad de Guadalajara, sin embargo como pintor y escultor es autodidacta. Como arquitecto es mejor conocido por la incorporación de la tradicional palapa, techo de palma en forma circular abierta al aire libre, alrededor de la cual estructura sus casas. La mayor parte de sus obras residenciales se localizan en la Costa del Pacífico Mexicano. Diseña toda clase de objetos utilitarios y ornamentales. Este trabajo lo realiza en colaboración con un equipo de artesanos del estado de Jalisco (ebanistas, fundidores, herreros, alfareros y orfebres) quienes bajo su batuta elaboran toda clase de diseños dibujados por su propia mano. Marco Aldaco es particularmente conocido por sus cerámicas de animales e insectos que utiliza en lámparas, mesas, sillas y cuchillería.

EMILIO BAZ VIAUD (1918–1991)

Nació en la ciudad de México en 1918. Estudió arquitectura pero al mismo tiempo tomaba cursos de pintura en la misma Academia de San Carlos con el pintor Manuel Rodríguez Lozano. Es un pintor poco conocido mismo en México, su trabajo esta siendo reevaluado y apreciado últimamente. Su primera exposición individual no la obtuvo hasta 1951. Su meticulosa técnica de inspiración flamenca en estilo *Trompe l'oeil* que consta en la aplicación del óleo en seco mediante pequeños trazos de un corto pincel, fue elogiada por sus colegas y críticos de su tiempo. En los años setenta atravesó por un periodo abstracto pero se le conoce principalmente por sus retratos de fino oficio y de ambientes de tono metafísico.

LOLA ÁLVAREZ BRAVO (1905–1993)

Nacida con el nombre de Dolores Martinez de Anda en Lagos de Moreno, Jalisco (al norte de Guanajuato) en 1905. En 1924 se caso con manuel Alvarez Bravo y se mudaron a Oaxaca por un tiempo antes de instalarse permanentemente en la ciudad de Mexico. Lola Alvarez Bravo es considerada una fotografa modernista conocida por sus imagenes documentales de la vida cotidiana mexicana, fotomontajes experimentales, asi como retratos de figuras prominentes en el medio intelectual. Llamada la primera fotografa mexicana, Alvarez Bravo tuvo su primer exhibicion en el Palacio de Bellas Artes en 1944. De 1951 a 1958 dirijio la Galeria de Arte mexicano en donde presento la obra de dos de sus amigas intimas: Frida Kahlo y Maria Izquierdo, asi como a otros artistas Mexicanos del momento. En 1992, el Centro Cultural/Arte Contemporaneo organizo una retrospectiva de su obra. Fallecio en 1993.

MANUEL ALVAREZ BRAVO (1902–)

Born in Mexico City in 1902, Manuel Alvarez Bravo studied painting and music at the *Academia Nacional de Bellas Artes* [National Fine Arts Academy] in Mexico City in 1918. In 1922 he began to take an interest in photography, shortly thereafter bought his first camera. In 1924 he married Lola Alvarez Bravo and through his and Lola's friendship with Tina Modotti, he got to know Diego Rivera. In his photographs, Alvarez Bravo captured the essential spirit of Mexico by a process of reconstruction, not reproduction. As a young man he encountered the revolutionary Muralist movement, the first embodiment of an individual and indigenous artistic movement in Mexico, and this, together with childhood experience of the Mexican Revolution, was to have a considerable influence on his development. Though he travelled to Europe, and the United States, and was in contact with photographers such as Edward Weston, his images were drawn almost exclusively from Mexico, capturing unnoticed details that encapsulated the mysterious in the everyday. Often his photographs give a vivid impression of the political and social problems faced by Mexico in the twentieth century.

FRANCIS ALŸS (1959–)

Born in Antwerp, Belgium, in 1959, Francis Alÿs is an expatriate who has lived and worked in Mexico. His work includes portraits and images of the city that echo the works created by famous sign-painters (rotulistas) of Mexico City. Alÿs collaborates with the *rotulistas* in a two-way process: he filters the imagery of the sign painters into his small canvases, which he then commissions *rotulistas* to copy. These images range from Coca Cola advertisements to presidential candidates, all which are manipulated by Alÿs in terms of color, shape, scale, and materials. Alÿs' hybrid originals turned into copies dilute the idea of a fully authored work and acknowledge his influences and sources.

MARCO ARCE (1968–)

Marco Arce's series To Dissolve/To Collect consists of hundreds of small watercolors, framed in sets of four, based on photographs of post-World War II artists and cultural events taken from art magazines and other sources. Featuring images of performances by artists such as Piero Manzoni and Yves Klein as well as Bruce Nauman, Paul McCarthy, and Vanessa Beecroft—many of them sexually or scatologically charged—Arce's images are accompanied by fragmented narrative texts, lending the work the character of pulp magazine illustrations. Born in Mexico City, Arce lives and works in New York.

MANUEL ALVAREZ BRAVO (1902–)

Nacido en la ciudad de Mexico en 1902, Manuel Alvarez Bravo estudio pintura y musica en la Academia Nacional de Bellas Artes en la ciudad de Mexico en 1918. En 1922, se intereso por la fotografia y compro su primera camara fotografica. Se caso con Lola Alvarez Bravo en 1929, y por medio de la amistad que compartian el y Lola con Tina Modotti, conocio a Diego Rivera. de 1930 a 1931, fue camarografo para la pelicula *Viva Mexico* de Eisenstein. En sus imagenes Alvarez Bravo capta la escencia del espiritu de Mexico medinate unproceso de reconstruccion no reproduccion. De joven, fue expuesto tanto al movimiento revolucionario muralista, como a la misma Revolucion Mexicana las cuales tuvieron un profundo impacto en el artista. Aunque viajo a Europa y a los Estados Unidos, y tenia contacto con fotografos como Edward Weston, sus imagenes fotograficas son inspiradas por Mexico, y asi han logrado captar detalles que han enfrascado los misteriosos detalles cotidianos. Frecuentemente, sus imagenes sugieren la condicion y problematica tanto politica como social, de Mexico en el siglo veinte.

FRANCIS ALŸS (1959–)

Nacido en Amberes, Bélgica, Francis Alÿs es un expatriado que ha vivido y trabajado en la Ciudad de México. Realiza retratos de la ciudad que resuenan con las imágenes creadas por los famosos rotulistas de México. Colabora con ellos en un proceso doble: Alÿs filtra las imágenes de los rotulistas en pequeños lienzos, luego los comisiona a que los copien. Estas imágenes van desde los anuncios de Coca Cola hasta los candidatos presidenciales, todos manipulados por Alÿs en términos de color, forma, escala y materiales. Los híbridos originales vueltos copias, diluyen la posibilidad de que la obra pertenezca a un sólo autor, ya que también reconoce el trabajo de los rotulistas.

MARCO ARCE (1968–)

La serie To Dissolve/To Collect [Disolver/Coleccionar] de Marco Arce, consiste de cientos de pequeñas acuarelas enmarcadas en grupos de cuatro. Están basadas en fotografías de artistas posteriores a la segunda guerra mundial y en eventos tomados de revistas y otras fuentes. Presenta imágenes de *performances* de artistas como Piero Manzoni e Yves Klein, además de Bruce Nauman, Paul McCarthy y Vanessa Beecroft—muchas de ellas con referencias escatológicas o sexuales—las imágenes de Arce vienen acompañadas por textos narrativos fragmentados, dándole a la obra el carácter de ilustraciones de revistas amarillistas. Nacido en la Ciudad de México, Arce reside y trabaja en Nueva York.

MIGUEL CALDERÓN (1971–)

Born in Mexico City, 1971, Miguel Calderon graduated from the San Francisco Art Institute in 1994 with a BFA in experimental film and video. He is a co-founder and coordinator at "La Panaderia," an alternative art space in Mexico City. His *Artificial History* photographs are staged interpretations of human history which pay particular attention to notions of 'Latino' identity and machismo.

LEONORA CARRINGTON (1917–)

Leonora Carrington was born in 1917 in Lancashire, England. Her father was a businessman and her mother, who was Irish, stimulated her imagination with fairy tales and other stories. Carrington was nourished on sinister, absurd, and supernatural literature, fables, and epic tales of Nordic gods. Carrington studied at the Chelsea School of Art in London, and in 1936 attended the academy of purist painter Amédée Ozenfant. At that time she discovered books on alchemy and the esoteric, and became acquainted with Surrealism. Her mother gave her Herbert Read's book *Surrealism*, which had on its cover Max Ernst's *Two Children Threatened by a Nightingale*. In 1936 she met Max Ernst in London; together they went to France where they lived for two years, participating in the effervescence of Surrealism. Their relationship signified an intense aesthetic exchange that enriched both artists; she showed him the works of M.R. James and Lewis Carroll, and he introduced her to C.G. Jung and to German and French Romantic literature. In 1938 they participated in the *International Exhibition of Surrealism* in Paris and Amsterdam.

At the beginning of the war, Ernst was sent to a concentration camp. He was not to be released until 1940, and then was imprisoned again while Carrington was able to escape to Spain. During this episode, she endured a nervous breakdown and was checked into a clinic in Santander. She attempted an escape in Lisbon and sought refuge in the Mexican Consulate and married Mexican diplomat and writer, Renato Leduc, with whom she traveled to New York. Upon her arrival in New York, protected by the Mexican consulate, she reunited and began a renewed participation with her Surrealist friends.

In 1942, she traveled to Mexico and divorced Leduc on amicable terms. There, she associated with the surrealist group of war refugees: Benjamin Péret, Kati and José Horna, and also met the Hungarian photographer Emerico (Chiki) Weisz, whom she married in 1946. Leonora Carrington formed part of the European migration to Mexico that was without precedent, many of those seeking political refuge having been invited by the Lázaro Cárdenas administration during the 1940s. Among these refugees were artists connected to the Surrealist movement, a group that later included Remedios Varo—with whom Carrington established a long friendship—Wolfgang

MIGUEL CALDERÓN (1971–)

Nacido en la cuidad de México en 1971, Miguel Calderón se graduó del *San Francisco Art Institute* en 1994 con un BFA en cine y video experimental. Es co-fundador y coordinador de la Panadería, un espacio artístico alternativo en el D.F. Su serie de fotografías, *Historia Artificial*, son interpretaciones simuladas de la historia humana que prestan atención particular a los conceptos de identidad "Latina" y el machismo.

LEONORA CARRINGTON (1917–)

Leonora Carrington nace en 1917, en Lancashire, Inglaterra. Su padre fue un industrial y su madre, irlandesa, estimuló su imaginación con cuentos de hadas y otras historias. Carrington se nutre de la literatura de lo absurdo, lo siniestro y lo sobrenatural; fábulas y relatos épicos de los dioses nórdicos. Carrington estudió en la Chelsea School of Art de Londres, y en 1936 ingresó a la academia de arte del pintor purista Amédée Ozenfant. En esta época, descubrió libros sobre la alquimia y lo esotérico, y entró en contacto con *el surrealismo*. Su madre le regaló el libro de Herbert Read El Surrealismo, en cuya portada aparecía el cuadro de Max Ernst *Dos niños amenazados por un ruiseñor*. En 1936 conoció a Max Ernst, en Londres; juntos parten a Francia donde viven dos años, participando en la efervescencia del surrealismo. La relación entre Carrington y Ernst significó un intenso intercambio estético que enriqueció a ambos; ella le mostró obras de M.R. James y Lewis Carroll y él la introdujo a C.G. Jung y las tradiciones literarias del romanticismo alemán y francés. En 1938 participan en la *Exposición Internacional del Surrealismo* en París y Amsterdam.

Al estallar la guerra, Ernst es trasladado a un campo de concentración, del que sale en 1940, pero lo encarcelan nuevamente y Carrington escapa a España. Durante el trayecto, sufre una crisis nerviosa, y es internada en una clínica en Santander. Logra escapar en Lisboa, se refugia en el consulado mexicano y se casa con Renato Leduc, diplomático y escritor mexicano, con quien viaja a Nueva York y a México. A su llegada a Nueva York, protegida por el consulado mexicano, se reúne con sus amigos surrealistas y participa en sus actividades.

En 1942 se instala en México y se divorcia de Leduc, con quien mantiene una buena amistad. Se asocia al grupo de surrealistas refugiados de la guerra: Benjamin Péret, Kati y José Horna, y conoce a Emerico (Chiki) Weisz, fotógrafo húngaro, con quien se casa en 1946. Leonora Carrington formó parte de una migración europea sin precedentes, muchos de ellos refugiados políticos que fueron acogidos por el gobierno de Lázaro Cárdenas en la década de los cuarenta. Entre éstos había varios artistas vinculados con el movimiento surrealista, grupo que después llegó a integrar Remedios Varo–con quien Carrington estableció una estrecha amistad-, Wolfgang Paalen y su esposa Alice Rohan, entre otros. Publica *Down*

Paalen, and his wife Alice Rohan among others. Encouraged by André Breton and Pierre Mabille, she published *Down Below*, which spoke of her experience with mental illness. In 1947, she had her first solo exhibition in New York and from that point has divided her time between New York and Mexico. In 1949 she read and was profoundly moved by Robert Graves' *The White Goddess*, which would have a great influence on her work.

In 1960, INBA organized a solo exhibition of her work in the Palacio de Bellas Artes, in 1976 at the Museo de Arte Moderno, and in 1989 at the Museo Nacional de la Estampa. She also created the mural, *El mundo mágico de los mayas* [The Magical World of the Mayas] for the Museo Nacional de Antroplogía e Historia. Her work has been exhibited in galleries and museums in Mexico, the United States, France, England, Germany, Switzerland, and Japan. In 1990 she participated in the exhibition entitled, "La mujer en México," [The Woman in Mexico] held at the National Academy of Design in New York.

—Olivier Debroise

RAFAEL CIDONCHA (1952–)

Born in Vigo, Pontevedra, Spain in 1952, Rafael Cidoncha is well known for his portraits and work on interiors. He recently completed a portrait of King Juan Carlos of Spain commissioned by the City of Seville. The last protrait of Mrs. Gelman, completed in 1996, shows her in her Cuernavaca home, dressed—as usual—in an Hermes ensemble. Behind her is Frida Kahlo's *Autorretrato con monos* [Self Portrait with Monkeys]. Placed directly in front of her is the catalogue for the Giannanda Foundation's exhibition showcasing the Gelman's European collection donated to the Metropolitan Museum in New York.

—O.D.

ELENA CLIMENT (1955–)

Born in Mexico City in 1955, Elena Climent studied art in Mexico and Spain, although she considers herself fundamentally self-taught. Climent has participated in many exhibitions in Mexico and the United States—including *The Woman in Mexico* in 1991 and *Latin American Woman Artist: 1915–1995* in 1995. She is the daughter of exiled Spanish artist Enrique Climent. Elena Climent is currently based in Chicago, but travels often to Mexico.

MIGUEL COVARRUBIAS (1904–1957)

Miguel "El Chamaco" ["The Kid"] Covarrubias belonged to the generation of artists, born with the twentieth century, who began working at the end of the Mexican Revolution (1910–1920).

In 1920, at age fourteen, Covarrubias published his first ink

Below, el relato de su experiencia con la locura y que había escrito, alentada por André Breton y Pierre Mabille. En 1947 se inaugura su primera exposición individual en Nueva York, y desde entonces, ha vivido entre esa ciudad y México. En 1949 lee a Robert Graves (*La diosa Blanca*), que la marca profundamente y tendrá una gran influencia en su obra.

En 1960 el INBA organiza una muestra individual de su obra en el Palacio de Bellas Artes, en 1976 en el Museo de Arte Moderno y en el 1989 en el Museo Nacional de la Estampa. Realiza el mural El mundo mágico de los mayas para el Museo Nacional de Antropología e Historia. Su obra ha sido presentada en galerías y museos de México, Estados Unidos, Francia, Inglaterra, Alemania, Suiza y Japón. En 1990 participa en la exposición "La mujer en México", exhibida en la National Academy of Design en Nueva York.

—Olivier Debroise

RAFAEL CIDONCHA (1952–)

Nacido en Vigo, Pontevedra, España en 1952, reside en Madrid y es conocido sobre todo por sus retratos y sus interiores. Viene de terminar un retrato del Rey Juan Carlos, encomendado por la ciudad de Sevilla. Su exposición de los interiores del Museo del Prado está siendo presentada actualmente en Londres.

El último retrato de la Señora Gelman, pintado en 1996, la muestra en su salón de Cuernavaca, vestida, como de costumbre, con uno de sus conjuntos Hermès. Es notable detrás de ella el *Autorretrato con monos* de Frida Kahlo. Delante de ella se encuentra el catálogo de la exposición de la Fundación Gianadda de las obras europeas de la colección Gelman legadas al Metropolitan Museum de Nueva York.

—O.D.

ELENA CLIMENT (1955–)

Nació en la ciudad de México en 1955. Elena Climent estudió en México y España pero se considera fundamentalmente autodidacta. Climent ha participado en muchas exhibiciones en México y los Estados Unidos – incluyendo *La Mujer en México* en 1991 y *Artistas Latinoamericanas: 1915-1995* en 1995. Elena Climent es hija del artista exiliado español Enrique Climent. Actualmente reside en Chicago pero viaja frecuentemente a México.

MIGUEL COVARRUBIAS (1904–1957)

Miguel "El Chamaco" Covarrubias pertenece a la generación de artistas nacidos con el siglo XX, que empezó a producir en México al finalizar la Revolución.

A los catorce años, Covarrubias publicó sus primeros dibujos a

drawings in a review of Roberto Montenegro's debut exhibition. Although still very young, Covarrubias was part of the *Movimiento Pro-Arte Mexicano* [Mexican Pro-Art Movement], organized by Adolfo Best Maugard. His gouaches and watercolors were also used to illustrate a 1923 drawing manual published by the *Secretariá de Educación Pública* [Ministry of Public Education], intended for use in Mexican elementary schools.

Although his caricatures won him fame, Covarrubias was unsatisfied with his nascent career and, in 1924, left for New York, where he would stay well into the 1930s. Thanks to José Juan Tablada, he met several journalists and was hired by *The New Yorker* magazine to draw weekly caricatures of movie, literary, and art celebrities. In 1925, some of his most biting illustrations were collected in the book *The Prince of Wales and Other Famous Americans*. But he did not limit himself to portraiture.

As early as 1924, he took an interest in African-American life in Harlem, which white New Yorkers were then discovering through its music: the Golden Age of Dixieland jazz. Covarrubias completed portraits of neighborhood folk in their everyday pursuits, especially in dance halls.

His *Negro Drawings* (1929) helped popularize jazz; and their integrated, precise drawing style, reflected modern art trends, in particular, Cubism and Futurism. These movements were to influence what came to be called Art Deco or Style 1925. His posters for dancer Josephine Baker were imitated both in the United States and in Europe. While in New York, Covarrubias also worked as a music hall set designer, window designer, poster designer, and book illustrator.

In 1932, already married to American dancer Rosa Rolando, he went to Southeast Asia. Thanks to a Guggenheim fellowship, he lived for several years on Bali in the Indian Ocean. There he completed a series of anthropological studies he would publish upon his return to the United States. The text was illustrated with several watercolors and candid photographs of Rosa Rolando.

After this Asian sojourn, Covarrubias left New York and returned to Mexico, where he studied anthropology in the southern states of the republic and promoted Mexican folkloric dance. He also published many books on different aspects of pre-Hispanic art and the history of Mexico.

Retrato de Diego Rivera [Portrait of Diego Rivera], no date.

This watercolor is from the end of Covarrubias's New York period. During the 1930s, the artist lived in the United States (San Francisco, Detroit, and New York) where he completed some of his most significant frescoes. His ideological convictions were often debated, and he quickly became a public figure. In this sketch of Diego Rivera—biting but warm—Covarrubias includes elements that made Rivera famous, for example, the huge post—a thick stump with snake

tinta, junto a una reseña de la primera exposición de Roberto Montenegro, en 1920. No obstante su corta edad, participó en el Movimiento Pro-Arte Mexicano que organizaba Adolfo Best Maugard e ilustró con *gouaches* y acuarelas el manual de dibujo producido por la Secretaría de Educación Pública, en 1923, para la enseñanza de esa materia en las escuelas primarias de la República.

No obstante la fama que le depararon sus caricaturas, en 1924, insatisfecho con el inicio de su carrera, Miguel Covarrubias viajó a Nueva York, donde permanecería hasta muy entrados los años treinta. Gracias al apoyo de José Juan Tablada, conoció a numerosos periodistas de la ciudad y fue contratado por la revista *The New Yorker* para hacer semanalmente caricaturas de personas del cine, la literatura y las artes. Reunió algunas de esas ilustraciones mordaces en 1925 en el libro *The Prince of Wales and Other Famous Americans*. Su labor como dibujante no se limitó, sin embargo, al retrato. Desde 1924, se interesó en la vida de los negros del barrio de Harlem, que la población blanca de Nueva York descubría por medio de su música, el jazz de la época de oro del dixieland. Covarrubias retrató a los habitantes del barrio en actitudes cotidianas y, sobre todo, en los salones de baile; y contribuyó con sus *Negro Drawings* (1929) a la difusión y al éxito del jazz, y creó un estilo de dibujo sintético y con aportaciones del arte moderno (en particular del cubismo y del futurismo), que dejó una fuerte huella en lo que se llamó art-déco o estilo 1925. Sus carteles para la bailarina Josephine Baker fueron imitados tanto en Estados Unidos como en Europa.

En esta temporada neoyorquina, Covarrubias trabajó también como escenógrafo de teatro de revista, decorador de aparadores, cartelista e ilustrador de libros.

En 1932, ya casado con la bailarina estadounidense Rosa Rolando, viajó al sureste asiático. Permaneció varios meses en la isla de Bali, en el océano Indico, gracias al apoyo de una beca Guggenheim, y realizó allí una serie de investigaciones antropológicas que publicó —acompañado de numerosas acuarelas y de fotografías de Rosa Rolando tomadas *in situ*— a su regreso a Estados Unidos. Después de ese viaje, Covarrubias abandonó Nueva York y volvió a México para dedicarse a la investigación antropológica en los estados del sur de la República, y a apoyar la danza mexicana. Publicó importantes libros sobre aspectos diversos del arte prehispánico y de la historia de México.

Retrato de Diego Rivera, Sin fecha

Esta acuarela pertenece al final del período neoyorquino de Covarrubias. En los treinta, el muralista mexicano vivió en Estados Unidos (San Francisco, Detroit y Nueva York), donde realizó algunos de sus frescos más significativos. Objeto de varias polémicas debidas a su filiación ideológica, se convirtió muy pronto en una figura conocida. El pintor mexicano aparece retratado aquí con simpática mordacidad, acompañado de algunos de los atributos a los que debe

and floral designs—from the state of Michoacan. Note the distortions and exaggerations specific to caricature, as well as the scarcely suggested, ample curves that shape the character.

—O.D.

GUNTHER GERZSO (1915-)

In the Gelman Collection, the most comprehensive set of works by a single artist is that of Gunther Gerzso. All of the artist's periods are represented, from his early work to recent pieces.

Born in Mexico City in 1915, Gerzso had family roots in Central Europe. His father, Oscar Gerzso, was born in Budapest; his mother, Dore Wendland, was a Berliner.

When Oscar Gerzso died in 1916, his wife remarried and returned to Europe. Young Gunther was then sent to Lugano, Switzerland, to the home of his maternal uncle, Hans Wendland, an art dealer and former student of the art historian Heinrich Wölfflin. There, in his childhood, Gerzso met many writers, art critics, and painters, including Paul Klee. This was the only artistic training he received.

In 1929, at age fourteen, Gerzso studied in Lausanne. Taking an interest in architecture, he met Italian stage designer Nando Tamberlani, who encouraged him to study interior decoration.

Due to the economic crisis, Hans Wendland was forced to sell his art business in 1931. Gerzso returned to Mexico to live again with his mother and attended the Colegio Alemán [German High School]. In 1934, thanks to help from theater producer Fernando Wagner, he completed his first set designs.

Although he had no intention of pursuing a career as a painter, Gerzso executed his first painting in 1940, *Dos Mujeres* [Two Women], in which one can sense the influence of Carlos Orozco Romero. In 1941, he continued his studies in California and, at the same time, began designing sets for motion pictures. The following year, at age twenty-seven, he returned to Mexico.

In the 1940s and 1950s, working with Luis Buñuel, John Ford, Yves Allegret, and other directors, Gerzso designed more than 150 sets for Mexican and foreign films. In addition to this work, he painted, almost in secret. These were inspired by the European Surrealists then living in Mexico: Benjamín Péret, Remedios Varo, Leonora Carrington, Wolfgang Paalen, and Alice Rohan.

Little by little, he abandoned the strictly figurative style of his first pieces. Influenced by Yves Tanguy's metaphysical landscapes, he rendered vast landscapes developed geometrically. In 1950, he had his first show at the Galería de Arte Mexicano [Mexican Art Gallery], organized by Inés Amor. Nevertheless, Gerzso continued working as a set designer until 1962, at which time he decided to devote himself entirely to painting.

su fama, como el enorme bastón michoacano, que Covarrubias representa aquí como una especie de poste decorado con una serpiente y motivos florales. Aquí se pueden notar las deformaciones y exageraciones propias de la caricatura y las amplias curvas apenas sugeridas que definen los contornos del personaje

—O.D.

GUNTHER GERZSO (1950-)

El lote más completo dedicado a un solo autor, en la colección de Jacques y Natasha Gelman pertenece a Gunther Gerzso, y abarca todas las etapas de la producción del artista, desde obras de juventud hasta piezas recientes.

Gunther Gerzso nació en la ciudad de México en 1915, en el seno de una familia de origen centroeuropeo: su padre Oscar Gerzso, había nacido en Budapest, Hungría; su madre, Dore Wendland, era berlinesa. Al fallecer el padre de Gunther Gerzso, en 1916, su madre se vuelve a casar y regresa a Europa. El joven Gunther vive en Lugano, Suiza, con su tío materno, Hans Wendland, discípulo del historiador de arte Heinrich Wölfflin y vendedor de obras artísticas. En casa de su tío, Gerzso conoce a varios escritores, críticos de arte y pintores, y entre ellos a Paul Klee. Esa fue la única educación artística que recibió.

En 1929, Gunther Gerzso estudia preparatoria en Lausanne. Interesado en la nueva arquitectura, entra en contacto con el escenógrafo italiano Nando Tamberlani, quien lo impulsa a seguir una carrera de decoración.

En 1931, a raíz de la crisis económica, Hans Wendland vende su negocio de obras de arte. Gunther Gerzso regresa a México, donde vuelve a vivir con su madre, y se inscribe en el Colegio Alemán. A partir de 1934, gracias a la ayuda del productor teatral Fernando Wagner, realiza sus primeras escenografías. En 1940, sin proponerse seguir una carrera de pintor, Gerzso pinta un primer cuadro al óleo, *Dos mujeres*, que denota cierta influencia de Carlos Orozco Romero. En 1941, prosigue con sus estudios en California y, al mismo tiempo, empieza a realizar escenografías para cine.

Por fin vuelve a México en 1942, a los 27 años.

En la década de los cuarenta y cincuenta, Gunther Gerzso realizó más de ciento cincuenta escenografías para producciones cinematográficas mexicanas y extranjeras; trabaja con Luis Buñuel, John Ford, Yves Allegret, entre otros. Al margen de su oficio, pinta en secreto cuadros al óleo inspirados por los surrealistas europeos que residen entonces en México, Benjamín Pèret y Remedios Varo, Leonora Carrington, Wolfgang Paalen y Alice Rohan. Paulatinamente abandona la estricta figuración de sus primeras obras. La influencia de los paisajes metafísicos del francés Yves Tanguy lo empuja en esa dirección: Gerzso pinta paisajes abiertos tratados como objetos geométricos. En 1950, Inés Amor organiza una primera exposición de sus obras en la Galería de Arte Mexicano. Hasta 1962, sin embargo,

In 1970, the Phoenix Art Museum, Arizona, presented a retrospective of his work. In 1973, he was awarded a Guggenheim Fellowship.

A tireless artist, Gerzso exhibits periodically at the Galería de Arte Mexicano in Mexico City, as well as in New York and Paris.

—O.D.

SILVIA GRUNER (1959–)

Silvia Gruner, born in Mexico City in 1959, received her Bachelor of Fine Arts in 1982 from Betzalel Academy of Art and Design in Jerusalem, Israel, and her Master of Fine Arts degree from Massachusetts College of Art in Boston in 1986. Currently, she lives and works in Mexico City. For more than ten years, her work has focused on issues related to Mexican culture, identity, and gender. Working with film, photography, sculpture, installation, and performance, her explorations of the myriad layers of a culture have led her into the fields of anthropology, archaeology, and architecture.

SERGIO HERNÁNDEZ (1957–)

Born in Huajapan de León, Oaxaca, Sergio Hernández moved to Mexico City at an early age and studied art at the Academia San Carlos and at the La Esmeralda School of Painting and Sculpture. Although he has spent time in New York and Paris, Hernández' work continues to reflect a Oaxacan sensibility with affinities to dances, music, and textiles of the region. The artist is best known for abstracted paintings and sculptures of imagery and themes that draw from Mexican, European, and Egyptian myths. His richly colored paintings, which are made up of layers of oil and sand, are emotional and provocative, illustrating the artist's dreams, memories, and desires.

LUCERO ISAAC (1936–)

Born in Mexico City in 1936. Lucero Isaac's professional life began as a dancer, although she soon discovered her talents as an artist and scenographer. She designed the sets for the film *En este pueblo no hay ladrones* in 1965. She later married the film director Alberto Isaac. Lucero Isaac has worked with such cinema personalities as Juan Luis Bueñuel, Costa Gavras, Miguel Littin, and others. She has designed costumes for actors such as Max von Sydow, Peter O'Toole, Geraldine Chaplin, and others. Her boxes and assemblages are a natural outgrowth of her work as a set designer. Her art is particularly outstanding for its incisive humor.

MARÍA IZQUIERDO (1902–1955)

Born in San Juan de Los Lagos in the state of Jalisco, María Izquierdo spent her childhood in Aguascalientes and Torreón. At age fifteen, she was forced to marry a military man; in 1926, already the

Gunther Gerzso sigue trabajando como escenógrafo. En esta fecha decide dedicarse por completo a la pintura.

En 1970, el Museo de Phoenix, Arizona, le dedica una exposición retrospectiva. En 1973, recibió una beca Guggenheim.

Trabajador incansable, Gunther Gerzso expone periódicamente en la Galería de Arte Mexicano, en la ciudad de México, así como en Nueva York y París.

—O.D.

SILVIA GRUNER (1959–)

Silvia Gruner, nacida en 1959, recibió su título de Artes Plásticas en 1982 del *Betzalel Academy of Art and Design*, en Jerusalén, Israel, y su maestría en Bellas Artes del Massachusetts College of Art en Boston en 1986. Actualmente, reside y trabaja en la ciudad de México. D.F. Por más de diez años, su trabajo se ha enfocado sobre temas relacionados a la cultura e identidad Mexicana. Trabajando con cine, fotografía, instalación, y ejecución, sus exploraciones de los diversos estratos de la cultura la han llevado a los campos de la antropología, arqueología y arquitectura.

SERGIO HERNÁNDEZ (1957–)

Nacido en Huajapan de León, Oaxaca, Sergio Hernández se mudó al D.F. de muy pequeño y estudió arte en la Academia San Carlos y en la Escuela de Pintura y Escultura La Esmeralda. Aunque permaneció un período en Nueva York y París, la obra de Hernández continúa reflejando una sensibilidad Oaxaqueña con afinidades por los bailes, música y textiles de la región. Es conocido por sus pinturas y esculturas abstractas que toman de las imágenes y temas de mitos mexicanos, europeos y egipcios. Sus cuadros de colores vibrantes, creados en capas de óleo y arena, son emocionales y provocativos, ilustrando los sueños, memorias y deseos del artista.

LUCERO ISAAC (1936–)

Nace en 1936 en la ciudad de México. Lucero Isaac inicia su vida profesional como bailarina. Posteriormente se dedica a las artes plásticas, al diseño y a la escenografía. En esta última debuta en el film *En este pueblo no hay ladrones*, en 1965. Se casa con el cineasta Alberto Isaac. Ha trabajado con directores como Juan Luis Buñuel, Costa Gavras, Miguel Littin y otros. Ha diseñado vestuario para actores como Max von Sydow, Peter O'Toole y Geraldine Chaplin, entre otros. Sus cajas y ensamblajes derivan naturalmente de su trabajo como diseñadora, y se distingue por su humor incisivo.

MARÍA IZQUIERDO (1902–1955)

María Izquierdo nació en San Juan de los Lagos, Jalisco. Vivió en Aguascalientes y en Torreón, en su infancia, y la casaron a la fuerza con un militar, a los quince años. En 1926, siendo ya madre de tres hijos,

mother of three, she moved to Mexico City.

There she frequented the *Academia de San Carlos* [San Carlos Academy], where she studied under German Gedovius. In 1927, Izquierdo exhibited her first pieces. Some critics took them to be in the same radical style as works by students at the *Escuelas al Aire Libre* [Free Schools], founded in 1924. Izquierdo shocked the old-fashioned academy.

In 1929, when Diego Rivera was appointed director of the institution, Izquierdo's work began to win respect. At that time, the young painter came to know Rufino Tamayo, who was returning from an early stay in New York. At first contact with Tamayo's work, Maria's technique evolved rapidly, perfecting and polishing itself.

In the 1930s and 1940s, Izquierdo was an important personality on the Mexican fine-art scene. Standing apart from the muralist school, her Intimist and mannered work was original. It would not, however, be appreciated until several years after her death.

Spontaneous and largely self-taught, Izquierdo was able to make the most of the fact that she lacked academic training of the kind that her peers had received. Thus, she created an authentic art, both spontaneous and expressive.

In Izquierdo's work, gouaches and watercolors on circus themes prevail. Her watercolors extend from the end of the 1920s to recent years. Often described as the expressions of an authentic soul—both in terms of theme and cheerful palette—Izquierdo's circus watercolors are neither quite so simple nor so joyful.

Los caballos [Horses], 1938

In the late 1920s, shortly after she and Rufino Tamayo separated, Maria Izquierdo completed an initial watercolor series on themes of women and femininity. The series can be considered an intermediary stage between the still lifes of her first period and the later circus scenes. Though from a later period, this piece depicts the back of a naked woman wrapped in a blanket. In a nocturnal, poetic ambiance, she leads horses with almost human attitudes towards a desert expanse: an expression of the image of woman. Its pictorial approach does indeed reflect Tamayo's teaching.

—O.D.

CISCO JIMÉNEZ (1969–)

Born Cuernavaca, Morelos in 1969, Cisco Jimenez draws on the non-academic art history of Mexico, integrating folk art elements with the vernacular forms of the modern world. His works often incorporate written words from advertising and public signs. Like Kahlo and Izquierdo, he draws on the tradition of ex-votos, although

se instaló en la ciudad de México y empezó a frecuentar la Academia de San Carlos, donde siguió las clases del viejo maestro Germán Gedovius. En 1927, María Izquierdo expuso sus primeras obras, que algunos sitúan en la misma línea de cuadros de los alumnos de las escuelas al aire libre, fundadas en 1924, que sin embargo sorprendieron en el anticuado medio de la Academia.

En 1929, al ser nombrado Diego Rivera director de la institución, se empezó a valorar en su justa medida la obra de Izquierdo. En aquella época, la joven pintora conoció a Rufino Tamayo, quien regresaba de una primera estancia en Nueva York. Al contacto con la obra de Tamayo, la factura de los cuadros de María evolucionó rápidamente, perfeccionándose y depurándose.

En la década de los treinta y en los cuarenta, la personalidad de María Izquierdo se impone en el medio plástico mexicano. Contrapunto inevitable de la escuela mural, la obra intimista y preciosista de esta pintora introduce un aire benéfico, que no será apreciado, sin embargo, sino varios años después de la muerte de la artista.

Creadora espontánea, sin la sólida formación académica de sus compañeros de generación, María Izquierdo supo aprovechar esta desventaja inicial para crear un arte genuino y expresivo.

Los *gouaches* y acuarelas de temas circenses conforman una serie prominente en la obra de María Izquierdo; sus primeras acuarelas datan de finales de la década de los veinte, y se prolongan hasta sus últimos años. Calificadas muchas veces —tanto por sus temas como por su alegre colorido—como manifestaciones de una alma ingenua, no todas las acuarelas de circos de Izquierdo son tan simples y tan alegres.

Los caballos, 1938

A finales de los años veinte, poco después de su ruptura con Rufino Tamayo, María Izquierdo realizó una primera serie de acuarelas con temas femeninos o relacionados con la feminidad que podríamos considerar como una etapa intermedia entre sus naturalezas muertas del primer período y las escenas de circo, posteriores. Aunque tardía, esta obra muestra también a una mujer desnuda, envuelta en una manta cuyo tratamiento pictórico recuerda las enseñanzas de Tamayo. En este poético nocturno, la mujer conduce unos caballos en actitudes casi humanas hacia un páramo: una obra expresiva de la imagen de la mujer.

—O.D.

CISCO JIMÉNEZ (1969–)

Nacido en Cuernavaca, Morelos en 1969, Cisco Jiménez se concentra en la historia no académica del arte mexicano, integrando elementos del arte popular con formas vernáculas del mundo moderno. Sus obras frecuentemente incorporan palabras de anuncios y carteles públicos. Como Kahlo e Izquierdo, retoma de la tradición

his paintings on tin are inherently secular and often irreverant revisions of such religious source material. Working for a time as a newspaper cartoonist, Jimenez uses his art to make social and political comments in the tradition of the Mexican master José Guadalupe Posada.

FRIDA KAHLO (1907–1954)

In the last few years, Frida Kahlo's worldwide fame has surpassed the glory of the "big three" of Mexican painting: Diego Rivera, José Clemente Orozco, and David Alfaro Siqueiros. This phenomenon points to the extreme originality and topical resonance of Kahlo's work, something that only a few of her contemporaries were able to detect.

Although some buyers were keenly interested in her painting from the start, she was able to develop her *oeuvre* on the fringes of the usual art circuits. The Gelman Collection contains ten Kahlo paintings, and they are among the most representative of her work.

Born in 1907 in the suburb of Coyoacán, on the southern outskirts of Mexico City, Frida was the daughter of Austrian photographer Guillermo Kahlo, a Mexican resident, and Matilde Calderón, from Oaxaca. Kahlo's childhood was spent between her native Coyoacan and the downtown neighborhoods of the capital, where her father had a photography studio.

A young rebel, Kahlo attended the *Preparatoria de San Ildefonso,* where she befriended a group of students known as "Los Cachuchas" ["The Caps"]. In 1925, she and her boyfriend suffered a violent accident, a crash between a bus and a streetcar. Kahlo was severely injured, and her life changed radically. Bedridden for many months, she began to paint.

After several surgeries, her health was tentatively restored. She was determined to lead an active life and helped her father in his photography studio. In 1927, she met Diego Rivera, stopping him in the hallways of the Secretaría de Educación Pública [Ministry of Public Education], where he was working, to ask him to critique her first paintings. Kahlo and Rivera married in 1929 in Coyoacán.

In the 1930s, the couple settled in the United States. In 1932, in Detroit, Kahlo suffered a miscarriage—a consequence of the traffic accident that had almost cost her her life. Once again she was bedridden, and this strengthened her determination to paint. After this date, Kahlo never stopped producing art.

Her work is intensely subjective and therefore does not fit into the various artistic styles of her time, whether formal (Tamayo, Izquierdo, Rodriguez, Lozano) or sociopolitical (the muralists and the participants in *Taller de la Gráfica Popular* [People's Studio of the Graphic Arts]). Kahlo's painting has but one goal: to reveal her intense pain.

Physical pain, of course, but also the existential anguish she suffered upon learning that she could never be the mother, wife, lover, nor activist she dreamed of being. For Kahlo, painting became a weapon, one she wielded uniquely, enabling her to exist in the world.

de los ex-votos, aunque sus retratos sobre estaño son inherentemente seculares. Con frecuencia son revisiones irreverentes de esta clase de material religioso. Trabajó un tiempo como caricaturista de periódico, Jiménez utiliza su arte para hacer comentarios sociales y políticos en la tradición Mexicana del maestro José Guadalupe Posada.

FRIDA KAHLO (1907–1954)

Desde hace algunos años, la fama mundial de Frida Kahlo supera a la de los artistas llamados "tres grandes" de la pintura mexicana (Diego Rivera, José Clemente Orozco y David Alfaro Siqueiros). Este fenómeno resulta revelador de la extrema originalidad y de la actualidad de la obra de Kahlo, que sólo algunos de sus contemporáneos supieron detectar (aunque, en sus inicios, la pintura de esta artista despertó el interés de ciertos compradores que se disputaron los cuadros de ella, Frida pudo desarrollar su obra al margen de los circuitos habituales del arte). La colección Gelman cuenta con diez cuadros de Frida Kahlo, entre los más representativos de su obra.

Esta pintora nació en Coyoacán, D.F., en 1907. Hija de un fotógrafo austríaco radicado en México, Guillermo Kahlo, y de la oaxaqueña Matilde Calderón. La infancia de Frida Kahlo transcurrió entre su Coyoacán natal y las calles del centro de la capital donde su padre tenía un estudio fotográfico. Joven rebelde, Frida ingresó a la Preparatoria de San Ildefonso y allí se relacionó con un grupo de estudiantes conocidos como Los Cachuchas. En 1925, el camión urbano en el que la pintora se transportaba, acompañada por su novio, chocó contra un tranvía. La vida de Frida Kahlo cambió radicalmente: recluida en cama durante varios meses, comenzó a pintar.

Al restablecerse, Frida volvió a llevar una vida activa, ayudando a su padre en el estudio fotográfico. En 1927 conoció a Diego Rivera, al que detuvo en los pasillos de la Secretaría de Educación Pública, donde él trabajaba, para pedirle que analizara sus primeros cuadros. En 1929, Frida y Diego se casaron en Coyoacán.

En la década de los treinta, Frida y Diego se radicaron en los Estados Unidos. En 1932 en Detroit, Frida sufrió un aborto a consecuencia del accidente anterior, que casi le costó la vida y la hizo volver a una situación sedentaria, que determinó una vez más el rumbo de su existencia. A partir de esa fecha, la producción artística de Frida no se interrumpe más.

Definitivamente subjetiva y, por ello, al margen de los estilos artísticos de su época –marcados por la búsqueda formalista (Tamayo, Izquierdo, Rodríguez Lozano) o por el discurso político social (los muralistas y los integrantes del Taller de la Gráfica Popular)—a pintura de Frida Kahlo no tiene más que un propósito: revelar la intensidad de su dolor. Dolor físico, por supuesto, y sufrimiento existencial al descubrir que no sería nunca la madre que deseaba ser, ni la esposa ni la amante, ni la activista política que soñaba. Para Frida Kahlo, la pintura se convierte en arma, en la única arma de que dispone para poder ser en el mundo.

Autorretrato con collar, [Self-portrait with Necklace], 1933

This is one of the oldest Kahlo self-portraits. It was painted shortly after her abortion in 1932 and is still signed, in the German manner, "Frieda." Upon the rise of Nazism, she stopped using the German spelling. Despite the piece's simplicity, the hard face, deep gaze, and necklace of heavy gray stones can be considered metaphors for the artist's existential grief. Rendered on metal, like the religious ex-voto of antiquity, one can see this piece as a supplication, an expression of suffering.

Autorretrato con cama, [Self-portrait with Bed], 1937

This little known painting, painted on metal like an ex-voto, depicts the painter sitting on a monastic bed, very austere, beside a *papier mâché* baby doll with an angelic facial expression. The doll can be considered the child that Kahlo was never able to have. Due to the off-center composition and the bed (a recurring element in Kahlo's work), this piece is reminiscent of the unique lithograph she printed in Detroit in 1932, several weeks after her miscarriage. The theme of frustrated maternity revealed here is also echoed in several other Kahlo paintings.

Retrato de Diego Rivera, [Portrait of Diego Rivera], 1937

This portrait of Diego Rivera was initially part of a diptych: "Frida by Diego/Diego by Frida." Well-painted, the piece nonetheless stands out in Kahlo's work due to its simplicity, as well as the frontal pose.

Autorretrato con vestido rojo y dorado, [Self-portrait with Red and Gold Dress], 1941

The numerous self-portraits from the 1940s are distinguished from those of previous years by their symbolic investigation. For the most part, they are busts of the painter. Here, Kahlo is turned three-quarters and her eyes are fixed on the viewer, as if she were calling out from within the painting. In the works, only certain elements change, that is, the objects and traits that accompany the model: her elaborate hair styles, clothing adornments, and jewelry. Moreover, the painter gradually fills the portrait backgrounds with vegetation. Kahlo's highly individual mode of attire drew the attention of French poet André Breton, who invited her to exhibit her work in Paris. She dressed as a "Tehuana," in the vividly decorative raiment of the native women of Tehuantepec, as if she were herself a work of art.

Autorretrato con trenza [Self-portrait with Braid], 1941

In 1940, because of an argument that led to her divorce from Rivera, Kahlo painted a self-portrait with her hair chopped short, symbolizing their break. The following year, reconciled with the painter, she borrowed this metaphor again and repossessed her abundant hair, which she braided in the manner of the women of the Isthmus of Tehuantepec. The braid, which seems to have a life of its

Autorretrato con collar, 1933

Uno de los autorretratos más antiguos de Frida Kahlo, realizado poco después del aborto de 1932, y todavía firmado a la manera alemana "Frieda" (que la pintora modificó después, ante el auge del nazismo en Alemania). No obstante la sencillez de la composición, el rostro duro, la profunda mirada y el collar de pesadas piedras grises, pueden considerarse como metáforas del malestar existencial de la artista. Sobre lámina de metal, a la manera de los antiguos ex-votos religiosos, se puede pensar que este cuadro es una plegaria, una manifestación dolorosa.

Autorretrato con cama, 1937

Este cuadro poco conocido, también pintado sobre metal a la manera de un ex-voto, muestra a la pintora sentada sobre una cama monacal, en extremo austera, al lado de un muñeco de cartón, con expresión de ángel, que puede considerarse como sustituto del hijo que nunca tuvo. Por su composición descentrada y por la presencia de la cama (objeto recurrente en la obra de Kahlo), esta obra recuerda la única litografía que realizó en Detroit en 1932, semanas después de su aborto. El tema de la maternidad frustrada que se revela aquí marca, asimismo, numerosas obras de Frida Kahlo.

Retrato de Diego Rivera, 1937

Este retrato de Rivera formaba inicialmente parte de un díptico: Frida por Diego/ Diego por Frida. De buena factura, este cuadro se distingue, sin embargo, del conjunto de la obra de Kahlo por su sencillez y frontalidad.

Autorretrato con vestido rojo y dorado, 1941

Los numerosos autorretratos de Frida Kahlo de la década de los cuarenta se distinguen de los anteriores por su búsqueda simbólica. Casi todos representan a la pintora de busto y de tres cuartos, con la mirada fija hacia el espectador (como si quisiera interpelarlo desde el interior de la pintura). Lo único que cambia son los objetos que acompañan a la imagen, desde los complicados peinados, los vestidos llenos de adornos y las joyas de la artista, hasta los fondos que se llenan paulatinamente de vegetación. La especial manera de vestir de Frida Kahlo llamó poderosamente la atención del poeta francés André Breton quien la invitó en 1940 a exponer en París, y la presentó en traje de tehuana, como si ella misma fuera un objeto artístico.

Autorretrato con trenza, 1941

En 1940, a raíz de una disputa y de su divorcio de Diego Rivera, Frida Kahlo pintó un autorretrato "con pelo cortado", que significaba claramente la ruptura; al año siguiente, reconciliada con el pintor, realiza esta especie de alegoría en la que parece haber recuperado su abundante cabellera (que acostumbraba llevar

own, stands like a snake or a scorpion on top of her head and thus occupies the center of the painting. As a result, the face is pushed back. This is the only instance in which Kahlo painted herself with bare shoulders, which gives this piece a sensual aspect unusual in the artist's oeuvre.

Autorretrato con monos, [Self-Portrait with Monkeys], 1942

Contemporaneous with *Diego en mi pensamiento* [Diego On My Mind], this delicately painted self-portrait depicts Kahlo with small, leaping monkeys, perhaps her favorite animals since they are agile and resemble playing children. Here they serve as metaphor for her maternal desires, which she has projected onto her love of animals. The design embroidered on her white tunic is, in the Aztec calendar, the symbol for movement.

Diego en mi pensamiento, [Diego on My Mind], 1943

The turbulent relationship of Frida Kahlo and Diego Rivera led them to divorce in 1940; their reconciliation and second marriage took place a few months later. From this point on, the relationship between the two painters intensified, based on profound solidarity. Such union is expressed in this famous Kahlo self-portrait, in which she appears dressed in Tehuantepec fashion, with a portrait of Rivera etched into her forehead. The work serves as counterpart to the famous *Autorretrato con el pelo cortado* [Self-portrait With Cut Hair], in which Kahlo painted herself absent her abundant black hair.

La novia que se espanta de ver la vidaabierta, [The Bride Who Became Frightened When She Saw Life Opened], 1943

Here, Kahlo draws on the *bodegones* (still lifes) tradition to paint a symbolic piece in which a doll, dressed as a bride, discovers, among an array of juicy tropical fruits, a watermelon split in two displaying its pulp. This presents her utterly unique interpretation of the feminine condition by means of organic representation. In the same way, the insect in the foreground, perhaps a praying mantis—compositionally it echoes the bride—the coconut with human face, the sliced papaya, and the owl—symbol of the night—are also metaphors of femininity. During her last years, Kahlo, physically all but paralyzed, borrowed the symbols in this painting for a series of still lifes that are even more excruciating.

Retrato de la Senora Natasha Gelman, [Portrait of Señora Natasha Gelman], 1943

Kahlo rarely did portraits of friends; but they are among her most complex pieces, for example, the portrait of the botanist, Burbank, rooted in the earth, or that of Doctor Farril, her attending physician. This portrait of Natasha Gelman is, therefore, an exceptional piece in Kahlo's work. In technique, it is reminiscent of the painter's first pieces, in particular the 1919 portrait of her sister Cristina. Here,

trenzada como las mujeres del Istmo de Tehuantepec). La trenza, como dotada de vida propia, se erige como un animal monstruoso, una serpiente o un alacrán sobre la cabeza de Frida (ocupa de hecho el centro del lienzo, relegando la figura a segundo término). Otro indicio curioso: por única vez Frida se autorretrata con los hombros desnudos, lo que da a esta obra un aspecto sensual desacostumbrado en la obra de la artista.

Autorretrato con monos, 1943

Contemporáneo de Diego en mi pensamiento, este autorretrato de factura delicada muestra a Frida Kahlo con los changos saltarines, sus animales preferidos (por su agilidad, quizás, o porque semejan niños que juegan incansables); una extraña metáfora de la maternidad derivada hacia el amor por los animales. El dibujo bordado en su huipil blanco es el signo de movimiento en el calendario azteca.

Diego en mi pensamiento, 1943

La conflictiva relación de Frida Kahlo con Diego Rivera culminó con el divorcio ocurrido en 1940; su reconciliación y segundo matrimonio tuvieron lugar meses después. A partir de esa fecha, la relación entre ambos pintores se intensificó, basada ya en una profunda solidaridad. Eso es lo que expresa este famoso autorretrato de Frida, en el que aparece vestida a la usanza tehuana, con la efigie de Rivera grabada en la frente, que anula aquel célebre Autorretrato con el pelo cortado en el que se pintó a sí misma sin el atributo que le confería gracia a los ojos del pintor: su abundante cabellera negra.

La novia que se espanta de ver la vida abierta, 1943

Frida Kahlo retoma la tradición de los bodegones del siglo pasado para realizar esta obra de corte simbólico, en la que una muñeca vestida de novia descubre, entre un montón de jugosas frutas tropicales, una sandía partida que muestra su carnosidad. Interpretación sui generis de lo orgánico de la condición femenina. Asimismo, la mantis religiosa (campamocha) que aparece en el primer plano—y corresponde en la composición a la novia—los cocos de expresión humana, la papaya cortada e incluso el búho—símbolo nocturno—son otras tantas metáforas de la feminidad. En los últimos años de su vida, ya casi paralizada, Frida Kahlo volvió a utilizar los símbolos de este cuadro premonitorio en una serie de naturalezas muertas aún más desgarradoras.

Retrato de la Señora Natasha Gelman, 1943

Frida Kahlo realizó pocos retratos de sus amigos, aunque existen algunos que se cuentan entre las obras más complejas de su producción, como el del botanista Burbank, enraizado en la tierra, o el del doctor Farril, su médico de cabecera. Este retrato de Natasha Gelman es, por lo tanto, excepcional en el conjunto de la obra de

Natasha Gelman has the sad expression typical of Kahlo's work. The painting has a frame of azulejos [Mexican decorative ceramic tiles], an example of Kahlo's taste for popular objects, a penchant echoed in several of her pieces.

El abrazo de amor del universo, la tierra (Mexico), Diego, yo y el sr. Xolotl, [The Love Embrace of the Universe, The Earth (Mexico), Diego, I and Señor Xolotl], 1949

One of Kahlo's most complex and enigmatic paintings, it is composed of different juxtaposed elements—as were Rivera's murals. Kahlo has combined symbolic icons: a self-portrait, as mother of Diego; a depiction of the cosmos; and symbols of fertility, such as the drop of milk, proliferating plants, and pervasive roots. Clearly referring to her life, these images can be seen from a psychoanalytical perspective, an investigative technique with which Kahlo was familiar. Her pictorial version of *Freud's Moses*, completed years before, exemplifies her psychological awareness and corresponds compositionally to this work. Kahlo presents herself as the mother of Diego as child; on his forehead, the eye of wisdom, in his hands, the fire of passion. From Frida's open heart gushes blood, a parallel to the milk that falls from the breast of the Earth (Mexico) symbol. At the painter's foot lies Mr. Xolotl, her favorite dog. Along the edges of the painting, evolving planets revolve to complete the composition.

—O.D.

AGUSTÍN LAZO (1897–1971)

Agustín Lazo belongs to the generation of artists that includes Rufino Tamayo, Abraham Angel, Antonio "El Corzo" Ruiz, and Miguel Covarrúbias. Born in the early years of the century, the group took form during the Mexican Revolution and matured when José Vasconcelos headed the *Secretaría de Educación Pública* [Ministry of Public Education], founded in 1921.

For some months, with Adolfo Best Maugard, Lazo helped form a new, post-revolutionary art. As he grew more sophisticated, however, he found himself unable to pursue such spontaneous art. Shortly after, he left Mexico for France, where he lived until 1932, returning to his country only from 1926 to 1927.

Starting in 1924–1925, Lazo frequented Paris avant-garde circles, in particular, the Surrealists. A friend of Max Jacob and Robert Desnos, he was keenly interested in Surrealist theories, which had an indelible effect on his work.

His first paintings that were Surrealist in character seem to have

Kahlo, y recuerda por su factura las primeras obras de la pintora y, en particular, el retrato de su hermana Cristina, de 1929. Natasha Gelman aparece aquí con una expresión de tristeza característica de la mano de Frida Kahlo. Hay que notar el marco de azulejos, ejemplar del gusto por los objetos de arte popular presente en diversas obras de esta pintora.

El abrazo de amor del universo, la tierra(México), Diego, yo y el Sr. Xolotl, 1948

Este es uno de los cuadros más complejos y enigmáticos de Frida Kahlo. Conforman la composición varios elementos articulados entre sí por yuxtaposición (como en los murales de Diego Rivera). Frida Kahlo organiza una serie de íconos de carácter simbólico, desde su autorretrato como madre de Diego hasta una representación del cosmos, que se entrelazan con varios símbolos de la fecundidad (la gota de leche, las plantas que crecen desordenadamente, las raíces que se filtran por todos lados, etcétera). Referencias obvias a su condición y a su biografía, estas imágenes pueden observarse desde una perspectiva psicoanalítica, técnica de interpretación que Frida Kahlo conocía bastante bien, como lo prueba su versión pictórica del Moisés de Freud, realizado años antes, que corresponde compositivamente a este cuadro. Frida se muestra a sí misma como madre de un Diego niño que lleva en la frente el ojo de la sabiduría y, entre las manos, el fuego de la pasión. Del corazón abierto de Frida brota un chorro de sangre paralelo al de la leche que mana del pecho de la representación de la tierra (o México). A los pies de la pintora descansa el señor Xolotl, su perro escuintle favorito. En la periferia del cuadro, una confusa gravitación de planetas que evolucionan complementa esta composición.

—O.D.

AGUSTÍN LAZO (1897–1971)

Agustín Lazo forma parte de la generación de Rufino Tamayo, Abraham Angel, Antonio *El Corzo* Ruiz, Miguel Covarrubias, y otros. Es decir, del grupo de artistas que, nacidos en los primeros años del siglo, se forman durante la Revolución Mexicana y llegan a la madurez con la gestión de José Vasconcelos en la recién fundada Secretaría de Educación Pública, en 1921. Durante algunos meses, Lazo participa en la conformación de un nuevo arte posrevolucionario al lado de Alfredo Best Maugard; su refinamiento le impide aparentemente seguir la vía de un arte espontáneo, y poco después viaja a Francia, donde reside hasta 1932, excepto en los años 1926 y 1927, en que vuelve a su país.

A partir de 1924-1925, Agustín Lazo frecuenta en París los círculos de vanguardistas, y en particular a los surrealistas: amigo de Max Jacob y de Robert Desnos, se compenetra de la teoría surrealista que marca de manera indeleble su obra. Sus primeros cuadros de rasgos surrealistas parecen inspirados por Giorgio de Chirico. Muy

been inspired by Giorgio de Chirico. Soon, however, Lazo's work developed from a careful constructivism to an intense lyricism. Upon his return to Mexico, he introduced Surrealist theories to his country, where they flourished in the 1940s.

A brilliant essayist, playwright, set designer, and painter, Lazo left a deeper impression on Mexican painting of the first half of the twentieth century than is often apparent. As a discreet artist who was not drawn to the art world and its debates, his work was overshadowed by that of painters more widely known.

When his companion, Xavier Villaurrutia, died in 1950, Lazo stopped painting almost completely.

Juegos peligrosos [Dangerous Games], **c. 1930–1932**

In this piece, all the drama of a dream scene is expressed. In an empty interior, we find characters who take on a surprising proportion. Accommodating verticality, they seem frozen by astonishment before a ball that, though only a toy, seems to pose a threat.

Robo al banco [Bank Robbery], **c.** 1930–1932
Fusilamiento [Execution by Firing Squad], **ca/c.** 1930–1932

In the 1930s, Agustín Lazo completed a series of collages based on nineteenth-century engravings and reminiscent of works by Max Ernst. They are the core of a large series of works done in gouache and pen-and-ink, rendered like etchings. These gouaches depict dream scenes, brief anecdotes in which realistic elements are paradoxically placed in peculiar situations.

—O.D.

ROCÍO MALDONADO (1951–)

Maldonado studied at the *Escuela Nacional de Pintura y Escultura La Esmeralda* in Mexico City between 1977 and 1980. She also received instruction in the workshops of Luis Nishizawa and Gilberto Aceves Navarro, as well as in that of the printmaker Octavio Bajonero. In 1980 Maldonado made a study trip to New York, Washington, Philadelphia, and Boston. She had her first one-person exhibition in 1980 in Querétaro. She has taken part in important group exhibitions of Mexican art in New York, California, Paris, Palma de Mallorca, Madrid, and Australia, and her work has been seen in many contexts in Mexico City, such as in the exhibitions *Imágenes Guadalupanas, Cuatro Siglos* at the Centro Cultural/Arte Contemporáneo (1987), and *El mueble: 8 artistas* at the Galería OMR. Maldonado continues to show regularly at the Galería OMR in Mexico City.

The work in this exhibition *Piedras* [Stones], 1985, takes its inspiration from a traditional pulp handmade paper used in codexes, amate paper. But in this instance the artist has chosen tissue paper in a grisaille format. As in most of her imagery on paper, Maldonado has chosen images from to natural world: stone, branches, leaves. In her

pronto, sin embargo, Lazo pasa de un pulcro constructivismo a un intenso lirismo. A su regreso a México, introduce en el país las teorías surrealistas que tendrán un gran auge en la década de los cuarenta.

Brillante ensayista, dramaturgo, escenógrafo y pintor, Agustín Lazo dejó una huella más profunda de lo que parece en la pintura mexicana de la primera mitad del siglo XX. Artista discreto, poco atraído por los cenáculos y las polémicas, fue opacado por la publicidad de pintores más conocidos.

A la muerte de su amigo Xavier Villaurrutia, en 1950, Agustín Lazo dejó prácticamente de pintar.

Robo al Banco, **ca.** 1930-1932
Fusilamiento, **ca.** 1930-32

En la década de los treinta, Agustín Lazo realizó una serie de collages que recuerdan los que había hecho Max Ernst, años antes, con base en grabados del siglo XIX. Estos constituyen el fundamento conceptual de una amplia serie de Gouache trabajados con plumillas, cuya texturización semeja de alguna manera los antiguos grabados, y configuran la obra plenamente surrealista de Agustín Lazo. Representan escenas "soñadas," breves anécdotas en las que convergen elementos realistas en contrapunto con una situación delirante. De una delicadeza y una precisión poco comunes, estas obras se apartan deliberadamente de los trabajos habituales de la escuela mexicana de pintura.

—O.D.

ROCÍO MALDONADO (1951–)

Maldonado estudió en la *Escuela Nacional de Pintura y Escultura La Esmeralda* en el D.F. entre los años de 1977 y 1980. También recibió instrucción en los talleres de Luis Nishizawa, Gilberto Aceves Navarro y el grabador Octavio Bajonero. En 1980 Maldonado realizó un viaje de estudios a Nueva York, Washington, Filadelfia y Boston. Tuvo su primera exposición individual en Querétaro en 1980. Ha participado en importantes exposiciones de arte mexicano en Nueva York, California, París, Palma de Mallorca, Madrid y Australia y su obra se ha presentado en varios contextos en el D.F. como las exposiciones *Imágenes Guadalupanas: Cuatro Siglos* en el Centro Cultural/Arte Contemporáneo (1987) y *El mueble: 8 artistas* en la Galería OMR. Maldonado continúa exponiendo regularmente en la Galería OMR en el D.F.

La obra expuesta toma su inspiración de un papel hecho a mano de pulpa tradicional: el papel amate usado para códices, pero en esta instancia, la artista utilizó papel de China y la técnica de grisalla. Como en muchas de sus obras en papel, Maldonado se apega a temas e imágenes del mundo natural: piedras, ramas, hojas, mientras que sus

collages, the artist incorporates the traditional bright colors of Mexican folk art: blue, yellow, and red, which together form a background to the pastiche of objects she attaches, such as articulated *papier mâché* dolls.

CARLOS MÉRIDA (1891–1984)

Carlos Mérida was born in Quetzaltenango, Guatemala, in 1891. At age seventeen, he went to France to study painting.

Between 1910 and 1914, he worked at the Montparnasse studio of the Dutch painter Kees Van Dongen, as well as, in Montmartre, that of Anglada Camarasa, a Catalán, who also taught Roberto Montenegro and Angelina Beloff. At the time, these artists were practicing a form of late Symbolism that was combined with Fauvist elements from the first School of Paris. Hence, Mérida's penchants during this period.

With the First World War, Mérida returned to Guatemala, where he lived until 1917, pursuing his interest in American folklore. He then left for New York, where he met José Juan Tablada, who encouraged him to move to Mexico. In 1919, he arrived in Mexico City and showed his work at the *Escuela Nacional de Bellas Artes* [National School of Fine Arts].

The following year, José Vasconcelos was made director of education at the *Universidad Nacional de Mexico* [National University of Mexico] and called the young painters of the republic to work with him. Mérida was part of Diego Rivera's team that completed the encaustic mural at the *Escuela Nacional Preparatoria*. Alone, he decorated the *Biblioteca Infantil* [Children's Library], next to the building of the *Secretaría de Educación Pública* [Ministry of Public Education].

Mural work, however, did not really interest him, and he very quickly went back to easel painting. In 1926, he had a show in New York, and in 1927, there was an exhibit of his work at the Paris Galerie des Quatre-Chemins, which published a collection of his illustrations, entitled *Imágenes de Guatemala* [Images of Guatemala].

Starting in the 1930s, Mérida gradually gave up the stylized figuration of his folkloric illustrations, for example, images of dancers and indigenous figures. Propelled by an increasingly accentuated stylization, as well as his study of the ornamental motifs of American folklore, he broke free of figurative images and began to compose his paintings with simple geometric forms. He executed monumental oil paintings, tapestries, murals, and numerous graphic pieces. His individual manner of perceiving painting, based on strict geometry, blazed a trail for many artists, among them, Gunther Gerzso, Vicente Rojo, Manuel Felguérez, Kasuya Sakai, and others.

Mérida lived in Mexico City until his death in 1984, at the age of ninety-three.

Cinco paneles [Five Panels], 1963

collages incorporan los tradicionales colores brillantes del arte folklórico mexicano como el azul, amarillo y rojo que forman un fondo para el pastiche de objetos pegados, como las muñecas articuladas de papel maché.

CARLOS MÉRIDA (1891–1984)

Carlos Mérida nació en Quetzaltenango, Guatamala, en 1891. A los diecisiete años, viaja a Francia con la intención de estudiar pintura. Entre 1910 y 1914 trabaja en los estudios del holandés Cornelius Kees van Dongen, en Montparnasse, y del catalán Anglada Camarasa (quien también fue maestro de Roberto Montenegro y de Angelina Beloff) en Montmartre. Ambos pintores practican entonces una forma de tardío simbolismo entremezclado con elementos tomados de los *fauves* de la primera escuela de París. Esto permite precisar el interés de Mérida en esta primera etapa.

Al estallar la Primera Guerra Mundial, Mérida vuelve a Guatemala y reside en su país natal hasta 1917, interesándose por el folklor americano. Ese año viaja a Nueva York y conoce a José Juan Tablada, quien lo impulsa a instalarse en México. En 1919 llega a la ciudad de México y expone sus obras en la Escuela Nacional de Bellas Artes. Al año siguiente, cuando José Vasconcelos accede a la rectoría de la Universidad Nacional de México y llama a los jóvenes pintores de la República a colaborar con él, Carlos Mérida forma parte del equipo de trabajo de Diego Rivera en la realización del mural a la encáustica del anfiteatro de la Escuela Nacional Preparatoria. Decora, solo, la Biblioteca Infantil anexa al edificio de la Secretaría de Educación Pública. El muralismo, sin embargo, no le interesa primordialmente y, muy pronto, vuelve a la pintura de caballete. En 1926 expone en Nueva York y, en 1927, en París, en la Galería des *Quatre-Chemins*, que edita un álbum de sus ilustraciones, *Imágenes de Guatemala*.

A partir de los años treinta, Mérida abandona poco a poco la figuración estilizada de sus ilustraciones de temas folklóricos—danzantes, figuras indígenas, etcétera—y llevado por una estilización cada vez más acentuada (también debido a sus estudios de los motivos ornamentales del folklore americano), rompe con la representación y empieza a construir sus cuadros con formas geométricas básicas. Realiza óleos de formatos monumentales, tapices, murales y numerosas obras gráficas. Su personal modo de concebir la pintura con fundamento en una estricta geometría abrió el camino a una serie de artistas entre ellos Gunther Gerzso, Vicente Rojo, Manuel Felguérez, Kasuya Sakai y otros.

Carlos Mérida vivió en la ciudad de México hasta el momento de su muerte, en 1984, a los 93 años.

Cinco paneles, 1963

Estas obras contemporáneas de Carlos Mérida son un claro ejemplo de la habilidad de este precursor del geometrismo mexicano

These Mérida pieces clearly show the skill possessed by this forerunner of Mexican geometric trends of the 1960s. Influenced by Picasso, who from the first days of Cubism tried to synthesize form, Mérida created figures with simple elements: squares and triangles intersected by black lines. Nonetheless, he never lost track of his Latin American roots, painting popular dances and rituals, gestures and movements, with a severe palette of yellows and ochres, reds and blacks.

Sometimes, as in *Variación a un viejo tema* [Variation on an Old Theme], Mérida strayed from synthesized figuration to create totally abstract pieces. Yet the volumes seem reminiscent of birds with beaks turned to the sky. In *Fiesta de pájaros* [Festival of the Birds], the outstretched hands of dancers extend in a suggestion of prayer.

—O.D.

ROBERTO MONTENEGRO (1887–1968)

Born in Guadalajara in 1887, Roberto Montenegro studied architecture in Mexico City before enrolling at the *Escuela Nacional de Arte* [National Art School], where he met Diego Rivera in 1904. The following year, he travelled to France and Spain. Like Rivera, he spent much of the Civil War period abroad, returning in 1920 to paint his first murals. In 1930 he met Sergei Eisenstein and accompanied him during the filming of *Que viva Mexico*. In 1934 he became director of the Museo de Artes Populares de Bellas Artes-Montenegro died during a journey to Patzcuaro in 1968.

JOSÉ CLEMENTE OROZCO (1883–1949)

An essential figure in the Mexican mural movement, José Clemente Orozco stands out in the general context of twentieth-century Mexican fine art. His vigorous expressionism and his spontaneity, which sometimes borders on the abrupt and shocking, radically distinguish him from Diego Rivera's intellectualism and David Alfaro Siqueiros's investigations into synthesis. In fact, in the world of Mexican painting, no other painter is as emotional, therefore, as virulent, as José Clemente Orozco. His own politics quickly drove him away from painters who, since 1922, had been affiliated with the *Sindicato de Pintores* [Union of Painters], organized by Davíd Alfaro Siqueiros.

Orozco's path is significant. Unlike most painters of his generation, he attended the *Escuela Nacional de Bellas Artes* [National School of Fine Arts], the former *Academia de San Carlos* [Academy of San Carlos], for only a few months, choosing to take classes at the agriculture school instead.

In 1911, a few months after the fall of Porfirio Díaz, he launched a career as a lampoon cartoonist for opposition newspapers. When the revolutionary leader [and president] Francisco Madero was killed [by the conservative forces of Victoriano Huerta], Orozco was led to

de los años sesenta. Influido, de alguna manera, por las enseñanzas de Picasso, quien intentó, desde los tiempos del cubismo, sintetizar las formas, Mérida crea figuras con base en elementos sencillos: cuadrados y triángulos enlazados por líneas negras. No pierde, sin embargo, su raigambre latinoamericana, y pinta danzas y rituales populares, gestos y movimientos, en una estricta paleta de amarillos y ocres, rojos y negros. En algunas ocasiones, como en el cuadro Variación a un viejo tema, Mérida se aparta de la figuración sintética para construir obras absolutamente abstractas, aun cuando los volúmenes parecen recordar aves con el pico dirigido al cielo, como las manos de los danzantes en *Fiesta de pájaros*, que se extienden en una sugerida plegaria.

—O.D.

ROBERTO MONTENEGRO (1887–1968)

Nacido en Guadalajara en 1887, Roberto Montenegro estudió arquitectura en la ciudad de México antes de asistir a la Escuela Nacional de Arte, donde conoció a Diego Rivera en 1904. Al año siguiente, viajó a Francia y España. Como Rivera, permaneció en el extranjero durante gran parte de la Guerra Civil, regresando a México en 1920 cuando pintó su primer mural. En 1930, conoció a Sergej Eisenstein y lo acompañó durante la filmación de *Que Viva México*. En 1934, fue nombrado director del Museo de Artes Populares de Bellas Artes. Montenegro murió durante un viaje a Pátzcuaro en 1968.

JOSÉ CLEMENTE OROZCO (1883–1949)

Figura primordial del muralismo mexicano, José Clemente Orozco destaca, sin embargo, en el conjunto de la plástica mexicana del siglo XX. Por su vigoroso expresionismo, una espontaneidad que colinda a veces con los brusco y lo escabroso, se distingue radicalmente del intelectualismo de Diego Rivera o de la búsqueda sintética de David Alfaro Siqueiros. De hecho, no existe en el panorama de la pintura mexicana un pintor tan emocional, y por ello virulento, como José Clemente Orozco. Por su postura política, también, se distancia muy pronto de los pintores afiliados desde 1922 al Sindicato de Pintores, organizado por David Alfaro Siqueiros.

La trayectoria misma de José Clemente Orozco resulta significativa. A diferencia de los pintores de su generación, sólo pasa algunos meses en la Escuela Nacional de Bellas Artes (antigua Academia de San Carlos) para dedicarse a la ingeniería agrónoma. A principios de la segunda década de este siglo, pocos meses después de la caída de Porfirio Díaz, inicia una carrera como caricaturista panfletario en los periódicos de oposición, que lo llevan a abrazar la causa de Venustiano Carranza, a la muerte de Madero. En 1913 crea en Orizaba, Veracruz, un efímero periódico de vanguardia. En 1916, presenta una exposición en un local de la ciudad de México, con las

champion the cause of Venustiano Carranza [a staunch opponent of Huerta]. In 1913, in Orizaba, Veracruz, he founded a short-lived, avant-garde newspaper.

In 1916, in a space in Mexico City, he exhibited socially harsh watercolors from the Casa de lágrimas [House of Tears] series: prostitutes depicted while resting, utterly exhausted, hot, and bored. These illustrations created a scandal at the time and were confiscated by United States customs officials when Orozco crossed the border in 1917.

When he first went to the United States, Orozco lived in Los Angeles and designed movie posters. When he returned to Mexico in 1920, the decade-long revolution was about to end.

As a candidate for president of the republic, Alvaro Obregón urged the people to put down their arms. Philosopher José Vasconcelos, named director at the *Universidad Nacional de México* [National University of Mexico], prepared the ideological ground for the institutionalization of the revolution. He called upon exiled painters to help him build a new Mexico. Montenegro, Rivera, and Best Maugard, among others, began working on the walls of the *Escuela Nacional Preparatoria* [National Prepatory School].

Orozco joined the movement relatively late. In 1922, thanks to support from Rivera, he began working on a first version of his frescoes for the central hall of the *Escuela Nacional Preparatoria* [National Preparatory School], works that he would destroy and redesign in 1927. Although inspired by Renaissance painting, Orozco's work caused an uproar among the bourgeosie (whom he caricatured) due to its virulent, critical, and intentionally anticlerical and anticonventional cast.

When Plutarco Elias Calles was elected president in 1924, even though Orozco was invited to restore works damaged by demonstrators and took advantage of the opportunity to redo and complete them, his muralist period was interrupted. As early as 1927, Orozco was on the fringe of the muralist movement. In that year, he moved to New York, where he remained until 1935.

Orozco's large murals at the *Palacio de Bellas Artes* [Palace of Fine Arts], at the *Suprema Corte de Justicia* [Supreme Court of Justice], and at the *Hospicio Cabañas de Guadalajara* [Guadalajara Poorhouse] were executed between 1935 and 1949, the year of his death.

Desnudo feminino [Female Nude], no date

This unfinished watercolor from the same series as the previous piece shows us the aggressively distorted caricatures that Orozco rendered. For this reason, Xavier Villaurrutia defined his work as a "school of horror" with deep Mexican roots.

Sin título [Untitled], no date

Besides his impressive murals, José Clemente Orozco completed numerous oil paintings (portraits, landscapes, scenes of the

agresivas acuarelas de la serie *Casa de lágrimas*; prostitutas sorprendidas en sus momentos de reposo, agobiadas por el cansancio, el calor y el fastidio. Esas ilustraciones escandalizaron en su momento y fueron secuestradas por la aduana de Estados Unidos, al cruzar Orozco la frontera en 1917.

Durante su primera estancia en Estados Unidos, Orozco vive en Los Angeles, realizando carteles para salas de cine. Cuando vuelve a México, en 1920, la Revolución está ya por terminar. Elegido candidato presidencial, Alvaro Obregón insta al pueblo a deponer las armas. El filósofo José Vasconcelos, nombrado Rector de la Universidad Nacional de México, prepara el teatro ideológico para la institucionalización de la Revolución. Llama a los pintores exiliados a colaborar con él en la construcción del nuevo México. Montenegro, Rivera, Best Maugard, entre otros, empiezan a trabajar en los muros de la Escuela Nacional Preparatoria.

José Clemente Orozco llega relativamente tarde al movimiento: en 1922, gracias al apoyo de Rivera, empieza una primera versión de sus murales al fresco en el patio central de la Preparatoria (que destruirá y volverá a trazar en 1927). Aunque inspirada en la pintura renacentista, la obra de Orozco: virulenta, crítica deliberadamente anticlerical y anticonvencional (recurre a los esquemas de su época de caricaturista para representar a la burguesía) causa escándalo. La elección del presidente Plutarco Elías Calles interrumpe esta fase (aunque Orozco será invitado a restaurar las obras dañadas por los manifestantes, lo que aprovechará para rehacerlas y continuarlas). Desde 1927, Orozco se sitúa al margen del muralismo convencional. Ese año viaja a Nueva York, donde permanecerá hasta 1935.

Las grandes obras murales de Orozco que se hallan en el Palacio de Bellas Artes, la Suprema Corte de Justicia y en el Hospicio Cabañas de Guadalajara, fueron elaboradas entre 1935 y 1949, año de su fallecimiento.

Desnudo feminino, sin fecha

Esta acuarela incompleta, de la misma serie que la obra anterior, permite apreciar las agresivas deformaciones caricaturescas que acostumbraba hacer José Clemente Orozco, por lo que Xavier Villaurrutia definió su arte como una "escuela del horror" con profundas raíces mexicanas.

Sin título, sin fecha

Esta escena de baile o de prostíbulo, trazada rápidamente como si se tratara de una instantánea, recuerda también las acuarelas de la serie Casa de lágrimas, de 1916, sin la carga de sensualidad de aquéllas. Con el tiempo, la mirada de Orozco se ha vuelto menos complaciente, más agresiva.

Sin título, sin fecha

Al lado de su imponente obra mural, José Clemente Orozco

revolution), as well as countless drawings, gouaches, and watercolors. Some of these were conceived as sketches for his murals, though they also act as independent pieces. The same is true of his women depicted in conversation. In theme, they resemble the watercolors of 1916, although the freer line work is more reminiscent of the tortured women of *Catarsis* [Catharsis], the mural in the *Palacio de Bellas Artes* [Palace of Fine Arts]. Note Orozco's characteristic tones: the reddish ochres, the alternating gray and black.

Sin título [Untitled], no date

With its quick line work, this dance hall/brothel scene is reminiscent of the watercolors in the Casa de lágrimas [House of Tears] series of 1916. Yet it lacks the sensual aspect that made that series unique. Over time, Orozco's eye became less complaisant and more aggressive.

Autorretrato [Self Portrait], 1932

Among Orozco's many self-portraits, this blue sketch is the uncompromising expression of the artist's existential attitude. He paints only his head, as if he were being photographed. His fixed stare is magnified by the thick eyeglasses. The taut mouth and shaggy hair complete the psychological portrait. The line work also reflects Orozco's expressive talent.

—O.D.

CARLOS OROZCO ROMERO (1898–1984)

Although painters from the first half of the twentieth century did not respect him much, Carlos Orozco Romero played an important role in defining Mexican art. Born in 1898 in Guadalajara, Jalisco, where he spent a good part of his life, he was one of the promoters of artistic creation and a key figure in painting associations. Ever since the founding of *Centro Bohemio* in the number of such organizations had increased in Guadalajara.

Orozco Romero studied in Guadalajara with Ixca Farias. Thanks to support he received from his family, he moved to Mexico City where he began his career as a caricaturist for [the newspapers] *El Heraldo, Excelsior*, and *Universal Ilustrado*.

In the early 1920s, when the Mexican school of painting was at its peak, Orozco Romero traveled to Europe. He lived briefly in Paris and in Madrid. Upon his return in 1924, he chose to settle in Guadalajara, where he gave drawing and painting lessons.

In 1928, back in Mexico City, Orozco Romero, along with Carlos Mérida, founded the *Galería de Arte Moderno* [Gallery of Modern Art], located on the upper floors of the current *Palacio de Bellas Artes* [Palace of Fine Arts]. There, the young painters of Mexico City—Julio Castellanos, Rufino Tamayo, and María Izquierdo—showed their work.

In 1939, he was awarded a Guggenheim grant and went to live in

realizó numerosos óleos (retratos, paisajes, escenas de la Revolución, etcétera) y una infinidad de dibujos, gouaches y acuarelas, algunos de los cuales fueron pensados como bocetos para sus murales, aunque funcionan como obras independientes. Así sucede con estas mujeres sorprendidas en una conversación, que recuerdan temáticamente las acuarelas de 1916, aunque el trazo, mucho más libre, hace pensar en las torturadas Mujeres de Catarsis, el mural del Palacio de Bellas Artes. Hay que notar el colorido particular de Orozco: ocre rojizos, grises y negros alternados.

Autorretrato, **diciembre** 1932

Entre los numerosos autorretratos de Orozco, este boceto en tonos azulados expresa sin compasión la actitud existencial del manco Orozco: se pinta a sí mismo como fotografiado, con la mirada fija detrás de los espesos lentes, que aumentan el tamaño de sus ojos. La boca fija, tensa y el cabello hirsuto completan el retrato psicológico. El trazo, aquí también, revela la habilidad expresiva de Orozco.

—O.D.

CARLOS OROZCO ROMERO

Aunque poco valorado entre los pintores de la primera mitad del siglo XX, Carlos Orozco Romero jugó un papel importante en la definición del arte mexicano. Nacido en Guadalajara, en 1898, una buena parte de su existencia transcurrió en la capital jalisciense, donde promovió la creación artística y fue una figura prominente de las asociaciones de pintores que, desde la creación del Centro Bohemio, grupo vanguardista fundado por José Guadalupe Zuno, Javier Guerrero, y Carlos Satahl, se han multiplicado en Guadalajara.

Orozco Romero estudió en Guadalajara con Ixca Farías. Gracias al apoyo de su familia, se trasladó a la ciudad de México, donde se inició profesionalmente como caricaturista en El Heraldo, Excélsior y El Universal Ilustrado. A principio de la década de los veinte, en el apogeo de la Escuela Mexicana de Pintura, Orozco Romero viajó a Europa. Vivió brevemente en París y en Madrid. A su regreso en 1924, prefirió instalarse en Guadalajara, donde dio clases de dibujo y pintura. En 1928, de vuelta a la capital, organizó junto con Carlos Mérida, la Galería de Arte Moderno, en los altos del actual Palacio de Bellas Artes, en la que expusieron los pintores jóvenes del México de entonces: Julio Castellanos, Rufino Tamayo, María Izquierdo y otros.

En 1939 recibió una beca Guggenheim, y se fue a vivir a Nueva York durante casi un año. A su regreso participó, junto con Agustín

New York for almost a year. When he returned, Orozco Romero was part of the *Exposición Internacional del Surrealismo* [International Exhibition of Surrealism], with Agustín Lazo, Guillermo Meza, Manuel Rodriguez Lozano, Roberto Montenegro, and Manuel Alvarez Bravo. The show was organized by the *Galería de Arte Mexicano* [Gallery of Mexican Art].

In 1958, Orozco Romero represented Mexico at the twenty-ninth Venice Biennale, and in 1959, his work was part of an exhibition of contemporary mexican art at the Mexican Art Gallery in San Antonio, Texas.

Danzantes [Dancers], no date

In the tradition of the Mexican themes that Diego Rivera, Roberto Montenegro, and Doctor Atl introduced in the early 1920s, later borrowed by several younger painters (Abraham Angel, Manuel Rodriguez Lozano, and Julio Castellanos in his first period), Orozco Romero here depicts Indian dancers—probably from Jalisco or Michoacan—dressed in hoods and wearing sculpted wooden masks. Though this piece stands apart from Orozco's other work in theme, the drawing style, integrated with geometric line, corresponds to that of other Jalisco painters: Jesús Guerrero Galván, Alfonso Michel, Juan Soriano, and Ricardo Martinez, in their early periods.

Entrada al infinito [Entrance to Infinity], 1936

Surrealist theory began to spread in Mexico in the late 1920s, and the movement was rapidly digested by the new generation of painters. Along with Agustín Lazo, Guillermo Meza, and Frida Kahlo, Orozco Romero can be considered one of the purest representatives of Mexican Surrealism, with its own rules and criteria. Starting in the mid-1930s, he expressed his fervor and reveries in works that were deliberately dreamlike. In this piece, for example, a naked woman stands in a barren landscape punctuated by austere monoliths. This young Indian nude recalls the virgins of Flemish painting. The melancholy, gloomy atmosphere characteristic of the Symbolism of the previous century has found new expression here.

La novia [The Bride], 1939

If not for the lanky drawing style specific to Orozco Romero, this village bride might recall some of Maria Izquierdo's pieces. This is due in part to the strange situation of the character, placed in an interior/exterior demarcated by two soft-pink walls, as well as the nuptial veil that hangs loosely in the upper part of the painting. More than a conventional bride, this young woman—expectant and dressed in antique style, with a medieval aspect—seems to wait for an unlikely husband.

Lazo, Guillermo Meza, Manuel Rodríguez Lozano, Roberto Montenegro y Manuel Álvarez Bravo en la exposición Internacional del Surrealismo que organizó la Galería de Arte Mexicano.

En 1958 representó a México en la XXIX Bienal de Venecia y, en 1959, participó en la Exposición de Arte Mexicano Contemporáneo en la Mexican Art Gallery de San Antonio, Texas.

Danzantes, sin fecha

En la línea de los temas mexicanos que introdujeron Diego Rivera, Roberto Montenegro y el Doctor Atl a principios de los veintes, y que luego retomaron varios pintores más jóvenes (Abraham Ángel, Manuel Rodríguez Lozano, Julio Castellanos en su primera etapa, entre otros), Carlos Orozco Romero representa a unos danzantes indígenas, presumiblemente de Jalisco o Michoacán, ataviados con largos capotes blancos máscaras de madera tallada. Aunque, por su temática, esta obra se aparta del conjunto de la producción de Orozco Romero, el estilo de su dibujo sintético, de líneas geometrizadas; emparenta a Orozco Romero con los pintores jaliscienses Jesús Guerreo Galván, Alfonso Michel y los jóvenes Juan Soriano y Ricardo Martínez.

Entrada al infinito, sin fecha

El surrealismo, cuyas teorías empezaron a difundirse en México al final de la década de los veinte, fue rápidamente asimilado por la nueva generación de pintores. Junto con Agustín Lazo, Guillermo Meza, y por supuesto, Frida Kahlo, se puede considerar a Carlos Orozco Romero como uno de los representantes Más puros de un surrealismo mexicano con reglas y variantes propias. Desde mediados de los treintas, Orozco Romero vertió sus obsesiones y sus ensoñaciones en obras de deliberado carácter onírico, como en este cuadro que muestra a una joven desnuda en medio de un paisaje yermo en el que se yerguen amenazantes monolitos. A no ser por la tez morena y la configuración tipificada del rostro, este desnudo recuerda las vírgenes flamencas. La melancolía, lo lúgubre –rasgos heredados del simbolismo decimonónico- encuentran aquí una nueva exteriorización.

La novia, 1939

A no ser por el dibujo filiforme específico de Orozco Romero, esta novia de pueblo recuerda ciertas obras de María Izquierdo. Esto se debe, en parte, a la extraña situación de la figura, en un interior/exterior delimitado por dos muros de delicado color rosa, y por el velo nupcial que cuelga arbitrariamente en la parte superior. Más que una novia, en sentido estricto, esta señorita ya madura y ataviada a la usanza antigua (su vestido tiene algo de medieval) parece estar esperando a un improbable novio.

Protesta [Protest], 1939

Orozco Romero most probably encountered de Chirico's work when he was in Europe in the 1920s. The Jalisco painter's best period is born from this influence. It is especially noticeable in this piece, which depicts a moving marionette, her many arms and legs rendered in Futurist fashion. She is being manipulated by an invisible force located outside the painting, the title of which suggests a political allegory.

DIEGO RIVERA (1886–1957)

Considered the master of the Mexican muralist movement, Diego Rivera produced work that was monumental both in quantity and volume. His striking personality, his fondness for debate, and his talent as a painter made him a celebrated figure in Mexico's cultural and political scenes between the 1920s and 1950s.

Rivera was born in Guanajuato in 1886. His family moved to Mexico City when he was still very young. A precocious talent, he attended the *Escuela Nacional de Bellas Artes* [National School of Fine Arts] while still very young and received a sound education in drawing and painting.

The first pieces that Rivera showed at the dawn of the century were deeply influenced by his teacher, landscapist José Maria Velasco. In 1907, Rivera was able to travel to Europe thanks to support from the governor of the state of Veracruz, Don Teodoro Dehesa. In Madrid, Rivera attended a painting academy for two years and took special interest in the work of El Greco, which he discovered in Toledo.

In 1909, he visited Paris, Bruges, Ghent, and London. In Bruges, he met painter Angelina Beloff, who was to become his first wife. After a short trip to Mexico in 1910, he settled in Paris.

Rivera was greatly influenced by the avant-garde trends that he discovered in Europe. In Montparnasse, where Picasso, Braque, and Modigliani lived, as well as many members of the Italian Futurist movement, Rivera explored the creative potential of Cubo-Futurism. Taking refuge in Spain during the First World War, he introduced Cubism to the Spanish public.

Rivera returned to Paris in 1915 and continued painting in the Cubist manner. In 1917, after a contentious dispute with various French artists, he stopped working in this style and returned to a certain form of Classicism.

A trip to Italy in 1920–1921 proved a step towards muralism. Upon discovering the Italian Renaissance frescoes of the *quattrocento*, he began considering the possibility of painting monumental pieces. This coincided with some of the ideas of philosopher José Vasconcelos, who, in 1921, invited him to come back to Mexico.

In 1922, after a short tour across Mexico, Rivera began his first mural in the lecture hall at the *Escuela Nacional Preparatoria* [National Preparatory School] in Mexico City. This work reflected the great

Protesta, 1939

La influencia de De Chirico –cuya obra Orozco Romero debió de conocer en su viaje a Europa durante los veintes-, marca la mejor etapa del pintor jalisciense y es particularmente obvia en esta pieza que muestra a un títere en movimiento (con múltiples brazos y piernas, tratados a la manera futurista) al que impulsa alguna fuerza invisible, situada afuera del cuadro. El título sugiere una alegoría de tipo político.

DIEGO RIVERA (1886–1957)

Considerado como el máximo representante de la Escuela Mural Mexicana, Diego Rivera realizó una obra monumental, tanto en cantidad como en volumen. Su brillante personalidad, su gusto por la polémica, además de su talento como pintor, lo volvieron un personaje reconocido en el panorama cultural y político de México de los ános veinte a los cincuenta.

Diego Rivera nació en Guanajuato, en 1886. A los pocos años, viajó con su familia a la ciudad de México. Ingresó precozmente en la Escuela Nacional de Bellas Artes (antigua Academia de San Carlos) donde obtuvo una sólida formación como dibujante y pintor. Fue discípulo de José María Velazco. Las primeras obras expuestas por Rivera, en los albores de este siglo, están profundamente marcadas por las enseñanzas del paisajista. En 1907, Rivera logró viajar a Europa gracias al apoyo del gobernador de Veracruz, don Teodoro Dehesa. En Madrid frecuentó una academia de pintura durante dos años y se interesó, en particular, por la pintura de El Greco, que conoció en Toledo.

En 1909, Rivera emprendió un viaje por Europa que lo llevó a París, Brujas, Gante y Londres. En Brujas conoció a la pintora rusa Angelina Beloff, quien se convertiría en su primer esposa. Después de un breve viaje a México, en 1910, Rivera se instaló en París con Angelina.

A partir de ese momento, Rivera se dejó influir libremente por las corrientes de vanguardia que descubrió en Europa. En Montparnasse, donde también vivían Picasso, Braque y Modigliani, así como varios de los integrantes del movimiento futurista italiano, Rivera investigó las posibilidades creativas del cubo-futurismo. Refugiado en España durante la Primera Guerra Mundial, presentó el cubismo al público español. En 1915, volvió a su departamento parisiense y siguió practicando el cubismo. En 1917, después de una polémica con algunos artistas franceses, abandonó esa tendencia para regresar a una forma de clasicismo.

Un viaje a Italia, realizado en 1920-1921, marca su paso al muralismo: al descubrir los frescos italianos del *quattrocento*, Rivera concibe la posibilidad de pintar obras monumentales. Este proyecto coincide con algunas de las ideas del filósofo José Vasconcelos, quien le invita a volver a México en 1921.

En 1922, después de un breve viaje por la República Mexicana,

influence that Italian painting had on him.

When he began working on the wall of the *Secretaría de Educación Pública* [Ministry of Public Education] two years later, Rivera had found his own mural style, one that embraced several influential movements: Constructivism, based on Cubism; the grandeur of the Tuscan *quattrocento* fresco artists; the vertical thrust of Greco's work; and the freely interpreted colors of Mexican popular art.

Between 1922 and 1929, Rivera completed some of his largest creations in Mexico: the frescoes at the *Secretaría de Educación Pública* [Ministry of Public Education], at the *Escuela de Chapingo* [Chapingo School], and in the staircase of the *Palacio Nacional* [National Palace]. During this time, he did not do much easel work. He was more involved, however, with graphics, creating prints and posters, as well as illustrated books.

Rivera was a member of the *Sindicato de Pintores* [Painters Union] founded by Siqueiros in 1922. He joined the stridentist movement [Mexican avant garde] between 1922 and 1924 and helped found the Mexican Communist Party. Thus, he was almost completely devoted to political activism.

In 1929, shortly after a trip to the Soviet Union, Rivera broke from the Communist Party. At the same time, political changes in Mexico interrupted his work for the *Palacio Nacional* [National Palace]. So he left for the United States with his third wife, Frida Kahlo.

He lectured in Los Angeles and painted a mural at the *Escuela Nacional de Bellas Artes* [National School of Fine Arts]. Shortly thereafter, commissioned by Henry Ford, he began preparing the mural for the Detroit Institute of Arts. Perhaps his largest piece, this painting exalts the values of the technological civilization of the twentieth century.

Once he had finished this piece, Rivera went to New York to paint a large fresco at Rockefeller Center, which was then under construction. Work was interrupted when he included a portrait of Lenin in the piece, yet the uproar that resulted did not break Rivera. Though his painting was destroyed in 1935, Rivera recreated it in Mexico City on the third floor of the *Palacio de Bellas Artes* [Palace of Fine Arts]. Before leaving New York, Rivera again painted an entire series of panels in a school for workers affiliated with Leon Trotsky.

Upon his return to Mexico, Rivera tackled new murals: he finished the staircase at the Palacio Nacional [National Palace] and decorated the *Secretaría de Salud* [Ministry of Health], among other projects. Yet he gradually became more and more involved with easel painting. He began a large series of portraits of figures in Mexican society and, in other formats, developed diverse aspects of his mural paintings.

Rivera's political activism went beyond statements to the press. A militant for the Fourth International (Trotskyist), he invited Leon Trotsky to his home. He wrote articles and lectured on the burning

Rivera inicia su primer mural en el anfiteatro de la Escuela Nacional Preparatoria, en la ciudad de México. Esta obra revela la gran influencia de la pintura italiana. Sin embargo, al iniciar su trabajo, dos años después, en los muros de la Secretaría de Educación Pública, Rivera se ha liberado y logra conformar un estilo propio de pintura mural al fresco, en el que se pueden detectar distintas influencias: el constructivismo a partir del cubismo; la amplitud de los fresquistas toscanos del; la verticalidad de las composiciones tomadas de El Greco y los colores libremente interpretados de las artes populares mexicanas, además de otras.

Entre 1922 y 1929, Rivera realiza alguna de sus más importantes creaciones en México: los frescos de la Secretaría de Educación Pública, los de la Escuela de Chapingo y los de la escalera del Palacio Nacional. Su producción de pintura de caballete es relativamente modesta en ese período, aunque no sucede lo mismo con la gráfica: realiza grabados, ilustra libros y carteles.

Miembro del Sindicato de Pintores, creado por David Alfaro Siqueiros en 1922, integrante del movimiento estridentista entre 1922 y 1924, fundador del Partido Comunista Mexicano, Rivera se entrega de lleno a las actividades políticas. En 1929, poco después de un viaje a la Unión Soviética, Rivera rompe con el partido comunista. Al mismo tiempo, los cambios del gobierno en México interrumpen sus trabajos en Palacio Nacional. Viaja entonces a Estados Unidos con su tercera esposa, Frida Kahlo. Dicta conferencias en Los Angeles y realiza allí un mural en la Escuela de Bellas Artes. Poco después, contratado por Henry Ford, prepara los murales del Detroit Institute of Art, quizás su obra mural de mayor envergadura, en la que exalta los valores de la civilización técnica del siglo veinte. Al finalizar esa obra, Rivera se encuentra en Nueva York para pintar un gran fresco en el Rockefeller Center, entonces en construcción. La inclusión en el mural de un retrato de Lenin interrumpe la obra. Cunde el escándalo, pero Rivera no cede. Ese mural fue destruido (aunque Rivera lo volvió a pintar en México, en el tercer piso del Palacio de Bellas Artes) en 1935. Antes de abandonar Nueva York, Rivera pinta todavía una serie de paneles en una escuela para obreros de filiación trotskista.

A su regreso a México Rivera se aboca a la realización de nuevos murales: completa la escalera del Palacio Nacional y realiza decoraciones en la Secretaría de Salud, entre otros trabajos. Vuelve cada vez más, sin embargo, al caballete. Inicia una larga serie de retratos de figuras de la sociedad mexicana, y desarrolla en otro formato diversos aspectos de sus murales.

Su participación política no se limita a declaraciones en la prensa: militante de la *IV Internacional* (trotskista), invita a León Trotsky a su propia casa. Escribe artículos y dicta conferencias sobre temas candentes del momento. En el apogeo de su fama, sus palabras son escuchadas por los políticos de turno.

Inicia la construcción de su museo, *La pirámide de Anahuacalli*,

issues of the time. At the peak of his fame, Rivera's words were heeded by politicians.

He began to build his museum, *La Pirámide del Anahuacalli,* where he kept the pre-Hispanic pieces of his collection. He painted murals for the Lerma River Mill, the *Teatro de los Insurgentes* [Theater of the Insurgents], and the *Estadio Universitario* [University Stadium].

Frida Kahlo's death in July, 1954, left Rivera defenseless. Taken ill, he went to Moscow to receive treatment. Remarried to Emma Hurtado, Rivera spent his last years between his homes in San Angel and Acapulco. He died in 1957.

Sin título [Untitled], no date

Rivera filled hundreds of books with notes, sketches, and composition designs. These were taken from real life during his strolls or travels and helped him to create his murals and illustrations for books and magazines. They also informed many of his paintings. This man's portrait indicates the precision and care that Rivera brought to drawing, as well as his remarkable ability to describe succinctly.

Ultima hora [The Last Hour], 1915

When the First World War erupted, Diego Rivera, his wife, Angelina Beloff, and a group of Russian friends (including sculptor Jacques Lipchitz) were vacationing on Majorca, the largest of the Balearic Islands. The conflict ravaging Europe prevented their returning directly to Paris. After a short stay in Barcelona, the group moved to Madrid, into a building where Alfonso Reyes also lived.

Rivera, who had shown his first Cubist paintings in Paris in 1914, seemed to embrace the movement launched by Braque and Picasso. His "Cubist experiments" from this period show that he had completely digested the concepts of Cubism: building palpable reality from a few geometric elements, breaking from the one dimensional vision of traditional painting, experimenting with new forms.

In this sense, *Ultima hora* is a key piece. To paint the landscapes of Majorca, in all their vivid color, Rivera, for the first time, used sand and other materials alien to painting. He then continued creating this *faux* relief, incorporating a kind of sponge made of pigment mixed with earth, as well as other elements.

The precision of the piece and its austere tones are reminiscent of contemporaneous pieces by Juan Gris that Rivera had seen a few months earlier. His investigations into typically Cubist space, however, correspond more to Picasso's attempts of the same period.

Paisaje con cactus [Landscape with Cactus], 1931

In his youth, Rivera studied landscape painting and in this genre, he completed some of his most significant pieces before exploring Cubism. In the early 1920s, when he began working on murals, he almost completely abandoned landscape painting in order to focus on complex historical frescoes or everyday scenes. Yet landscapes did not

donde conserva las piezas prehispánicas que ha coleccionado. Pinta los murales del cárcamo del Río Lerma, del teatro de los Insurgentes y del Estadio Universitario. La muerte de Frida Kahlo, en julio de 1954, lo deja desamparado. Enfermo, viaja a Moscú con la intención de curarse. Vuelto a casar con Emma Hurtado, vive sus últimos años entre su casa de San Angel Inn y Acapulco. Fallece en 1957.

Sin Título, sin fecha

Diego Rivera llenó centenares de libretas con apuntes y bocetos, esquemas de composición, "instantáneas" tomadas en vivo en sus paseos o en sus viajes, que le sirvieron para realizar murales, ilustraciones de libros y revistas, así como numerosos cuadros. Esta cabeza de hombre revela la precisión y la pulcritud del dibujo riveriano, y su notable capacidad de síntesis.

Ultima Hora, 1915

Al estallido de la Primera Guerra Mundial, Diego Rivera, su esposa Angelina Beloff y un grupo de amigos rusos (entre los cuales se encontraba el escultor Jacques Lipchitz) veraneaban en Mallorca, en las islas Baleares. El conflicto que arrasó Europa no les permitió volver directamente a París; después de una breve temporada en Barcelona, el grupo se instaló en Madrid, en un edificio de departamentos en que también vivía Alfonso Reyes. Rivera, quien había expuesto en París en junio de 1914 sus primeras telas cubistas, parecía entonces comulgar con la tendencia inaugurada por Braque y Picasso. Sus "experimentos cubistas" de esta etapa muestran una completa asimilación de las consignas del cubismo: construcción de una realidad sensible a partir de algunos elementos geométricos, ruptura con la visión unidimensional de la pintura tradicional, experimentación de nuevas modalidades. Ultima hora es, al respecto, una pieza clave. Después de los paisajes mallorquinos de vivos colores en los que integró por primera vez arenas y otros materiales ajenos a la pintura, Rivera continúa con este falso relieve, en el que inscribe, entre otros elementos, una especie de esponja de pigmento mezclado con tierra. El rigor de la composición y los tonos austeros recuerdan los trabajos contemporáneos de Juan Gris -a quien había conocido meses antes-, aun cuando la búsqueda de un espacio característico del cubismo lo emparenta con los ensayos de Picasso de la misma época.

Paisaje con cactus, 1931

En su juventud Diego Rivera cultivó el paisaje, y en ese género realizó algunas de sus obras más significativas antes de adentrarse en el cubismo. Al convertirse en pintor de murales, al principio de la década de los veinte, Diego Rivera abandonó casi por completo ese género, abocándose a la recreación de complejas escenas históricas o de multitudinarias representaciones costumbristas. El paisaje, sin embargo, no desapareció del todo: remata varios de sus murales del período 1922-1930 con paisajes que sitúan a las escenas en uno u otro

disappear entirely from his work.

Several of his mural paintings from the period (1922–1930) depict landscapes that locate scenes in their context. Thus, the staircase paintings at the *Secretaría de Educación Pública* [Ministry of Public Education] present a detailed account of the climatic differences in Mexico, from the jungles of the Atlantic coast to the bleak, high desert plateaus.

In this sense, *Paisaje con cactus* [Landscape With Cactus] is not a unique piece, although it stands apart from the rest of Rivera's easel paintings. It may reflect the influence of photographer Edward Weston, who saw certain plants, especially cacti, as sensual. Treated with humor, these almost human plant steles are also reminiscent of his Chapingo frescoes in praise of nature.

Modesta, 1937

This simple picture is one in a series of portraits of biracial or Indian children in traditional dress that Rivera painted between the 1930s and '50s. They are reminiscent of the Mexican frontal portraits of the nineteenth century.

El curandero [The Healer], 1943

This gouache draws inspiration from a typical, everyday scene, similar to one referred to in the Rivera murals at the *Secretaría de Educación Pública* [Ministry of Public Education]. Here we observe an incident at the market. The contours, directly drawn with the brush, point to Rivera's drafting skills. The shape of the coat that envelops the woman in the foreground is characteristic of the technique the painter used to render volume.

Girasoles [Sunflowers], 1943

After the way these flowers saturate the background disproportionately (like the calla lilies in other paintings), this piece nonetheless belongs to the series depicting Mexican children. Rivera here shows two children playing with party accessories, papier mâché masks and dolls. This painting, as well as other similar works, resembles what Rivera might have included in one of his murals.

Niña con guantes [Girl with Gloves], 1943

The series of portraits of Mexican children that Rivera rendered in watercolor won great success in the 1940s and 1950s. Endlessly reproduced, they play a large role in Rivera's fame as draftsman and colorist. Nonetheless, the genre stands apart from the bulk of the painter's oeuvre. This painting of a little peasant girl is one of the first watercolors in the series.

Retrado de la Señora Natasha Gelman [Portrait of Mrs Natasha Gelman], 1943

At once simple and delicate, this is one of Rivera's most famous

ámbito. Así, los murales de la escalera de la Secretaría de Educación Pública describen minuciosamente las gradaciones climáticas de México, desde la jungla de las costas del Atlántico hasta el árido páramo del altiplano. En este sentido, este Paisaje con cactus no resulta una obra aislada, aunque se separa evidentemente del conjunto de la obra de caballete riveriana. Refleja, quizás, cierta influencia de las fotografías de Edward Weston, quien encontró en ciertas plantas, particularmente los cactus, motivos sensuales de expresión. Tratadas con humor, estas candelábricas de actitudes casi humanas nos remiten, asimismo, a las exaltaciones de la naturaleza de los frescos de Chapingo.

Modesta, 1937

Este cuadro sencillo forma parte de la serie de retratos de niños con rasgos mestizos o indígenas vestidos a la usanza tradicional, que Diego Rivera pintó entre los años cuarenta y cincuenta. Evocadores del retrato frontal del siglo XIX en México.

El curandero, 1943

Una típica escena costumbrista, como las que Diego Rivera incluyó en sus murales de la Secretaría de Educación Pública, sirve de pretexto para la realización de esta acuarela que representa una escena en un mercado. La línea de los contornos, trazada directamente con el pincel, revela la habilidad de Rivera para el dibujo, así como la conformación del rebozo de la indígena del primer plano es elocuente de su modo característico de representar el volumen.

Girasoles, 1943

Titulada Girasoles por la presencia de las flores en el fondo, que ocupan un espacio desmedido en la composición (así como los alcatraces en otros cuadros), este lienzo se sitúa, sin embargo, en la línea de la serie de niños mexicanos. En esta ocasión, Diego Rivera representa a una pareja de niños que juegan con elementos festivos, máscaras y muñecas de cartón pintadas. Esta y otras obras similares, parecen esbozos de una escena que Rivera podría incluir en alguno de sus murales.

Niña con guantes, 1943

La serie de niños mexicanos que hizo Diego Rivera a la acuarela tuvo un enorme éxito en los cuarenta y en los cincuenta. Reproducidas incontables veces, contribuyeron al reconocimiento de Rivera como dibujante y colorista. De cualquier modo, conforman una tendencia marginal en la inmensa producción del pintor. Esta niña campesina de sencilla composición es una de las primeras acuarelas de esta serie.

Retrato de la Señora Natasha Gelman, 1943

Es uno de los más célebres y comentados retratos realizados por

and discussed portraits. Here he has drawn a harmonious parallel between the model's pose—reclining on a sofa, her white dress, open like a flower—and the arum lilies behind her, which incline towards her with curiosity.

Vendedora de alcatraces [Calla Lilly Vendor], 1943

In the 1940s, Rivera painted a series of oils on the theme of arum lilies. The central theme was borrowed from one of his frescoes at the *Secretaría de Educación Pública* [Ministry of Public Education], from the 1920s. The white flower with its yellow pistil would come to symbolize sexuality, for example, in the famous Desnudo con Alcatraces [Nude with Arum Lilies], in which he presented Cristina Kahlo, his wife Frida's sister, viewed from the back, busy arranging flowers. Here, Rivera uses the frontal composition of *Desnudo con Alcatraces* [Nude with Calla Lilies] but, in the foreground, includes two young girls, dressed like Indians. These girls seem to be taken from the mural in the social hall of the *Secretaría de Educación Pública* [Ministry of Public Education].

—O.D.

JESÚS REYES FERREIRA (1882–1977)

Jesus "Chucho" Reyes Ferreira refused to consider himself a professional painter. He regarded himself as a collector and an antiquarian—a lover of colonial and folk art and rare objects. He ran an antique shop in his Guadalajara home, where he swapped treasures with other enthusiasts. At this shop, Reyes started painting, or "smearing," as he called it, the tissue papers he used to wrap his wares. The artist's early works, extremely simple in their drawing and chromatic range, display an innate decorative taste and express an entirely festive range of emotions. When he moved to Mexico City in the late 1930s, he set up a studio in the patio of his house on the Calle de Milan [Milan Street] and took his painting to another level. His papers, colors, and lines became more varied and bold. Flowers, which recall the paper blooms used in traditional Mexican weddings and festivals, along with circus characters, roosters, horses, Christs, demonic angels, and skulls, make up the the narrow thematic range of subjects Reyes developed in his work. A versatile and experimental artist, Reyes made his own color gouaches, mixing brilliant anilines with boiling water and occasionally with whiting to achieve a "crackled" effect and in his later works incorporated gold and silver powders.

ADOLFO RIESTRA (1944–1989)

Born in 1944, Adolfo Riestra's sculptures often have the appearance of baked earth as in traditional pottery. Although making a direct reference to a pre-Columbian past, the sculptures, nevertheless, reflect a thorough knowledge of Modernist sculpting technique, particularly de work of Marino Marini. Riestra passed away in 1989.

Diego Rivera. Establece aquí un armonioso paralelismo entre la actitud de la modelo, reclinada sobre un sofá; su vestido blanco, abierto como una flor, y los alcatraces del fondo, que se inclinan de manera curiosa. Retrato a la vez sencillo y delicadamente trabajado.

Vendedora de alcatraces, 1943

En los cuarenta, Diego Rivera pintó una serie de cuadros al óleo con alcatraces, en los que retomaba el motivo central de uno de sus frescos de la Secretaría de Educación Pública de los veinte. La flor blanca del alcatraz con su pistilo amarillo simboliza, de alguna manera, la sexualidad: es lo que Rivera deja intuir en el célebre Desnudo con alcatraces, en el que mostró a Cristina Kahlo -hermana de su esposa Frida- de espaldas, arreglando un adorno floral. En este cuadro, Rivera retoma la composición frontal del desnudo, pero sitúa en el primer plano a dos muchachas vestidas como indígenas, que parecen también copiadas de alguno de sus murales del patio de las fiestas de la Secretaría de Educación Pública.

—O.D.

JESÚS REYES FERREIRA (1882–1977)

Jesús "Chucho" Reyes Ferreira se negó a considerarse pintor profesional. Se consideraba coleccionista y anticuario—un admirador del arte colonial, arte folklórico, y objetos raros. Tenía una tienda de antigüedades en su casa en Guadalajara, donde intercambiaba tesoros con otros entusiastas. En esta tienda, Reyes comenzó a pintar, o "manchar" como él lo llamaba, el papel de China que usaba para envolver sus mercancías. Los primeros trabajos del artista, extremadamente sencillos en el dibujo y extensión cromática, muestran un gusto decorativo innato y expresan una festiva gama de emociones. Cuando se mudó al D.F. a finales de los 1930, instaló un taller en el patio de su casa en la Calle de Milán y llevó sus cuadros a otro nivel. Sus papeles, colores, y líneas se volvieron más variados y atrevidos. Flores que evocan aquellas usadas en bodas y festivales tradicionales mexicanos, figuras del circo, gallos, caballos, Cristos, ángeles demonios y calaveras, componen la limitada temática de la obra de Reyes. Siendo un artista versátil y experimental, Reyes elaboró sus propios gouaches mezclando anilinas brillantes con agua hirviendo, a veces con blanco de España para obtener un efecto "agrietado"; en sus obras posteriores incorporó polvos dorados y plateados.

ADOLFO RIESTRA (1944–1989)

Nació en 1944. Sus esculturas frecuentemente tienen la apariencia de tierra cocida como la alfarería tradicional. También conectando con el pasado precolombino, las esculturas reflejan un conocimiento de la escultura modernista, particularmente de la obra de Marino Marini. Riestra murió en 1989.

PAULA SANTIAGO (1969–)

Born in Guadalajara, Jalisco, in 1969, Paula Santiago studied industrial engineering before taking Literature and Art History at the Sorbonne, Paris, and art at the Universidad de Guadalajara. She continued her studies in the London studio of Nicaraguan artist Armando Morales. Santiago's art explores the forms, traditions and meanings inherent in baby clothes, dresses, bibs, breastplates and other garments. Her work has been exhibited at the San Francisco Museum of Modern Art. Santiago is based in her native Guadalajara and she represented Mexico at the 1999 Venice Biennale.

DAVID ALFARO SIQUEIROS (1896–1974)

The youngest among those known as the "three Greats" in Mexican mural painting, he was also the most precocious. Born in 1896 in Chihuahua, he spent his childhood in Irapuato, in the state of Guanajuato. At age fifteen, he took classes at the *Escuela Nacional de Bellas Artes* [National School of Fine Arts]. The school was directed by Antonio Rivas Mercado, a scientist and supporter of deposed "president for life" Porfirio Díaz, retained in this position by revolutionary president Francisco Madero.

In 1911, the young Siqueiros was active in the student strike against the school that led to its closing. This was the origin of the first *Escuela de Pintura al Aire Libre* [School of Painting in the Open Air/Free School], founded by the painter Alfredo Ramos Martinez in an old building in the Santa Anita Ixtacalco area. This "free" academy was called the "Mexican Barbizon" in reference to the French Impressionist school. It was at this time that Siqueiros completed his first paintings: Symbolist work marked by Mexico's discovery of Impressionism.

In 1913, when the Santa Anita school, considered by Victoriano Huerta's conservative government to be a source of subversion, closed its doors, Siqueiros joined the revolution. First, he went to Orizaba, in the state of Veracruz, and worked as a draftsman with José Clemente Orozco and Doctor Atl for *La Vanguardia* [a newspaper supporting the opposition forces of Venustiano Carranza]. Soon after, in the state of Jalisco, he joined the ranks of revolutionary general, Manuel M. Diéguez. Siqueiros was eighteen years old.

For some five years, until 1919, Siqueiros fought as part of the armed movement and was, with Francisco Goitia, one of the first Mexican painters to depict the revolution in his work. When the war ended, he decided to return to painting.

He was awarded a grant from the *Ministerio de Guerra* [Ministry of War] to travel to Europe. In Paris, he met Diego Rivera, who, having abandoned Cubism a few months previously, was going through a period of aesthetic self-examination and reconsideration. Siqueiros undoubtedly changed Rivera's conception of the Mexican Revolution and allowed him to consider the possibility of returning to his country.

PAULA SANTIAGO (1969–)

Paula Santiago actualmente reside en Guadalajara, donde nació en 1969. Estudió ingeniería industrial antes de estudiar literatura e historia de arte en la Sorbona en París, y arte en la Universidad de Guadalajara. Continuó sus estudios en Londres en el estudio del artista Nicaragüense, Armando Moralés. El arte de Santiago explora las formas, tradiciones, y significados inherentes de la ropa infantil, vestidos, baberos y otras prendas. Su obra ha sido expuesta en el San Francisco Museum of Modern Art junto a la de Cindy Sherman, Kiki Smith y Frida Kahlo. Representó a México en el Bienal de Venecia en 1999.

DAVID ALFARO SIQUEIROS (1896–1974)

El menor de los llamados Tres Grandes de la pintura mural mexicana, fue, también, el más precoz. Nació en 1896 en Chihuahua, aunque su infancia transcurrió en Irapuato, Guanajuato. A los quince años se inscribió en las clases de la Escuela Nacional de Bellas Artes (antigua Academia de San Carlos) que dirigía Antonio Rivas Mercado, científico porfiriano ratificado por el presidente Madero. En 1911, el joven Alfaro Siqueiros participó activamente en la huelga de estudiantes de la escuela, que desembocó en el cierre del plantel y en la apertura de la primer Escuela de Pintura al Aire Libre, organizada por el pintor Alfredo Ramos Martínez en una vieja casona del barrio de Santa Anita Ixtacalco, y bautizada como El Barbizon mexicano por sus referencias a la escuela originaria del impresionismo francés. En esa época, David Alfaro Siqueiros hizo sus primeros cuadros: composiciones simbolistas marcadas por el descubrimiento mexicano del impresionismo.

En 1913, cuando se cerró la Escuela de Santa Anita, considerada como un foro de subversión por el gobierno conservador de Victoriano Huerta, David Alfaro Siqueiros se integró a la Revolución. En primer lugar, viajó a Orizaba, Veracruz, y trabajó como dibujante al lado de José Clemente Orozco y del Doctor Atl, en el periódico carrancista *La vanguardia*. Poco después se unió en Jalisco a las fuerzas del jefe revolucionario Manuel M. Diéguez. Tenía 18 años.

Hasta 1919, David Alfaro Siqueiros participó en el movimiento armado y fue, quizás con Francisco Goitia, uno de los primeros artistas mexicanos que representaron la Revolución en obras pictóricas. Al acabarse la guerra decidió retomar la pintura. Consiguió una beca del Ministerio de Guerra para viajar a Europa. En París, se encontró con Diego Rivera, quien había abandonado el cubismo meses antes, y pasado por una etapa de crítica y reconsideración. La aportación de David Alfaro Siqueiros modificó sin duda la idea que Rivera se hacía de la Revolución Mexicana, haciéndole vislumbrar la posibilidad de volver a la patria.

En 1921, David Alfaro Siqueiros se encontraba en España. Poco antes de volver a México, publicó en Barcelona los célebres *Tres llamamientos a los pintores y escultores*, en los que se dirigía a los artistas de América, induciéndolos a realizar una pintura de alcance social y

In 1921, Siqueiros found himself in Spain. Shortly before returning to Mexico, he published his famous "Tres Llamamientos a los Pintores y Escultores" [Three Appeals to Painters and Sculptors] in Barcelona. The text was addressed to American artists and encouraged them to engage in social and political painting.

Upon his return to Mexico, in early 1922, Siqueiros joined the emerging muralist movement. Thanks to support from Rivera, he was able to execute a mural in the stairwell of *Patio Chico* [Little Courtyard] hall at the *Escuela Nacional Preparatoria* [National Preparatory School]. This piece was never completed, largely due to Siqueiros' radical views; he directly objected to orders given by Minister José Vasconcelos. In 1923, he helped found *El Machete*, the Mexican muralist movement journal, which became the organ for the recently formed Mexican Communist Party.

When José Vasconcelos resigned, around June 1924, Siqueiros moved to Guadalajara, where he received support from the governor of the state of Jalisco, José Guadalupe Zuno. Under his direction, Siqueiros created several murals for state buildings. At the same time, he supported and took part in numerous workers' strikes. Ultimately, he abandoned painting in order to devote himself to political activism.

In 1927–1928, he traveled to Moscow to celebrate the tenth anniversary of the Russian Revolution. In 1930, back in Mexico, he was soon imprisoned in Lecumberri Penitentiary for his political actions. He was released in 1931 and placed under house arrest in Taxco, Guerrero, for several months. During his years of incarceration, he devoted more and more time to painting, working on an easel and using innovative materials: jute canvas, pyroxylin, and other modern synthetic binders.

In the early 1930s, Siqueiros went into exile in South America and the United States. In Los Angeles, he executed three mural paintings. One of them, *America Tropical*, caused an uproar due to its political content. Nevertheless, it won him the recognition of North American painters.

At this time, Siqueiros was engaged in intense debate with Diego Rivera, who, since his return from the Soviet Union, was becoming increasingly supportive of dissenting Trotskyism. *El Taller Experimental* [The Experimental Studio], which Siqueiros founded in New York in 1936 with Luis Arenal and Roberto Berdecio, had a decisive influence on artists such as Jackson Pollock, who would borrow the theory of plastic accident when defining post-war Abstract Expressionism.

In 1937, Siqueiros enlisted in the International Brigades fighting on the side of Spanish Republicans against the fascist forces of General Francisco Franco. He returned to Mexico in 1939 to execute one of his largest murals, *Retrato de la burguesía* [Portrait of the Bourgeoisie], for the *Sindicato Mexicano de Electricistas* [Mexican Electrical Workers Union].

After his involvement in an attempt to murder Leon Trotsky in Mexico, Siqueiros went into exile in Chile. Because of this incident,

contenido político. Al volver a México, a principios de 1922, David Alfaro Siqueiros se integró al incipiente movimiento muralista. Gracias al apoyo de Rivera, consiguió realizar un mural en el cubo de la escalera del llamado Patio Chico de la Escuela Nacional Preparatoria. Esta obra permanece inacabada, debido en gran parte al radicalismo de David Alfaro Siqueiros, quien se opuso frontalmente a las consignas del ministro José Vasconcelos. En 1923, fue miembro fundador del *El Machete*, revista del movimiento muralista mexicano, que se convirtió muy pronto en el órgano del recién creado Partido Comunista Mexicano.

Al renunciar José Vasconcelos, a mediados de 1924, David Alfaro Siqueiros se estableció en Guadalajara, Jalisco, apoyado por el gobernador del estado, José Guadalupe Zuno, bajo cuyas órdenes realizó varios murales en dependencias públicas del estado. Al mismo tiempo, apoyó y participó en diversas huelgas. Finalmente, abandonó la pintura para dedicarse al activismo político.

En 1927–1928, viajó a Moscú para participar en los festejos del décimo aniversario de la Revolución Soviética. En 1930, fue encarcelado en Lecumberri por sus actividades políticas. Salió de la cárcel en 1931, consignado a residencia en Taxco, Guerrero, durante varios meses. En esos años de forzada reclusión, David Alfaro Siqueiros dedicó cada vez más tiempo a la pintura. Realizó entonces cuadros de caballete con técnicas novedosas: sobre tela de yute, con piroxilina y otros modernos aglutinantes sintéticos.

A principios de la década de los treinta se exilió en Sudamérica y Estados Unidos. En Los Angeles, California, pintó tres murales, uno de los cuales, *América tropical* causó escándalo por su contenido político, y a la vez le ganó el reconocimiento de pintores estadounidenses. En esa época, tuvo una violenta polémica con Diego Rivera, quien desde su regreso de la Unión Soviética tomaba más claramente partido por la disidencia trotskista. *El Taller Experimental* que David Alfaro Siqueiros montó en nueva York en 1936 junto con Luis Arenal y Roberto Berdecio, tuvo influencia decisiva en artistas como Jackson Pollock, quienes utilizarían su teoría de los accidentes plásticos en la conformación del expresionismo abstracto de la posguerra. En 1937, David Alfaro Siqueiros se incorporó a las brigadas internacionales que luchaban en la guerra de España del lado republicano. Regresó a México en 1939 para realizar una de sus más importantes composiciones murales, *Retrato de burguesía*, en el Sindicato Mexicano de Electricistas. A raíz de su participación en un intento de asesinato de León Trotsky, en México, David Alfaro Siqueiros se exilió una vez más en Chile. A raíz de ese incidente, radicalizó su postura stalinista y, a la vez, perdió algo del notable dinamismo e inventiva que caracterizó su primera etapa.

Volvió a México en 1944 y fundó el Centro Realista de Arte Moderno. En 1945, publicó su famoso panfleto No hay más ruta que la nuestra, que marcó profundamente el ambiente cultural mexicano de la posguerra.

his Stalinist political position grew radical. Simultaneously, he lost some of the remarkable dynamism and inventiveness that characterized his first period.

Siqueiros returned to Mexico in 1944 and founded the *Centro Realista de Arte Moderno* [Realist Center of Modern Art]. He published his famous pamphlet *No hay mas ruta que la nuestra* [No Other Path But Ours], which profoundly affected the Mexican post-war cultural *milieu*.

In 1960, his harsh critique of President Adolfo López Mateos put him back in prison in Lecumberri. He was released in 1964.

Between 1964 and 1973, he executed the murals at the hotel *Casino de la Selva* [Jungle Casino] in Cuernavaca. He also created the *Taller Siquerios* [Siqueiros Studio] and built the *Polyforum Cúltural Siqueiros* in Mexico City. This was his last endeavor and it ignited harsh debate, involving artists, art critics, and politicians alike.

Siqueiros died shortly there afterward, in 1974.

Siquieros por Siquieros [Siquieros by Siquieros], 1930

The thick, earthy paint, worked with a palette knife, as if for bas-relief, has allowed Siqueiros to accentuate models. This technique, which the painter began experimenting with in his first murals, later became typical of his style. Siqueiros considered a painting a three-dimensional space that the effect of light could modify. All of his life, Siqueiros opposed the picturesque style that some of the Mexican school of painting had adopted. This simple Indian portrait, with typically Mexican expression, is not folkloric in any way. It expresses Siqueiros's conception of eternal primitivism: the red of the shawl that wraps the head, with its austere features, could be that of a Biblical or medieval figure.

Mujer con rebozo [Woman with Rebozo], 1949

Pyroxylin and modern synthetic binders offered Siqueiros new possibilities of expression, and he often touched upon them for his murals and paintings. In *Mujer con rebozo* [Woman with Shawl], the medium's flexibility has allowed him to seize the gesture of the peasant woman, who covers her face like a modest virgin. The formal simplicity that Siqueiros reached in 1944 is especially evident in this painting: the shawl is blurred, barely sketched by a few brush strokes in juxtaposed tones. The same quality can be found in the woman's face and arm, suggested only by long, parallel strokes.

—O.D.

JUAN SORIANO (1920–)

Born in Guadalajara, Jalisco, Juan Soriano took an interest in painting at a very young age, being admitted to the studio of the academic painter, Caracalla. Very early in his life, he became part of the Jalisco painters group, which was headed by Roberto

En 1960, sus violentas críticas al presidente Adolfo López Mateos lo obligaron a regresar a la cárcel del Lecumberri, de la que salió en 1964. Entre 1964 y 1973, realizó los murales del hotel Casino de la Selva, en Cuernavaca, creó el taller Siqueiros en esa ciudad y construyó el Polyforum Cultural Siqueiros en la ciudad de México, obra postrimera que levantó una ardua polémica en la que intervinieron tanto artistas y críticos de arte como políticos. David Alfaro Siqueiros falleció en 1976, poco después de concluir esa obra.

Siqueiros por Siqueiros, 1930

La pasta gruesa, de una sensualidad terrosa, trabajada con espátula casi como si fuera una escultura en bajorrelieve, le permite a David Alfaro Siqueiros resaltar los modelados. Esa técnica—que el pintor empezó a ensayar tímidamente en sus primeros murales—fue más adelante característica de su estilo. Siqueiros concibe el cuadro como un espacio tridimensional que la incidencia de la luz puede modificar. Toda su vida, Siqueiros se opuso al tratamiento burdamente pintoresco de un sector de la Escuela Mexicana de Pintura. Esta sencilla cabeza de indígena, indudable expresión mexicanista, no está folklorizada, sino que expresa la concepción de Siqueiros de un eterno primitivismo: el rojo del rebozo que envuelve esta cabeza de rasgos duros, resaltados por el sombreado, podría ser el de un personaje bíblico o medieval.

Mujer con rebozo, 1949

La piroxilina y los aglutinantes sintéticos modernos ofrecieron a Siqueiros nuevas posibilidades de expresión que utilizó ampliamente en su producción mural, pero también le sirvieron para realizar varias telas. En este caso, la ductilidad de la materia le permitió sorprender el gesto de esta mujer del campo que se tapa el rostro como púdica virgen. Hay que notar la síntesis formal alcanzada por Siqueiros a partir de 1944, particularmente evidente en este cuadro: el rebozo está desdibujado, apenas descrito mediante algunos brochazos de tonos yuxtapuestos; lo mismo sucede con el rostro de la mujer y el brazo: sugeridos sólo por larguísimas pinceladas paralelas.

—O.D.

JUAN SORIANO (1920–)

Nacido en Guadalajara, Jalisco, Juan Soriano se interesó desde muy joven en la pintura e ingresó al taller del pintor académico Caracalla. Se integró muy pronto al nutrido grupo de pintores jaliscienses encabezados por Roberto Montenegro, Alfonso Michel y Carlos Orozco Romero, alrededor de los cuales gravitaba una pléyade

Montenegro, Alfonso Michel, and Carlos Orozco Romero. A group of young artists, among them Jesús Guerrero Galván, Ricardo Martínez, and "Chucho" Reyes, flocked around these figures.

In 1934, Soriano decided to try his luck in the Mexican capital. Upon his arrival, he took nighttime painting classes with the *Liga de Escritores y Artistas Revolucionarios* [League of Revolutionary Writers and Artists] at its San Jeronimo studio. He did not continue for long, however, perhaps because he did not support the extreme politicization of artists in the era of President Lázaro Cárdenas.

His academic training was traditional to a certain extent, and this set Soriano's first period apart from the rest of the Mexican school. Nonetheless, his work was heavily influenced by Surrealism, which his friends and fellow artists Ricardo Martínez and Antonio Peláez also practiced at the time.

Soriano was one of the artists promoted by Inés Amor at the Galería de Arte Mexicano, and from that time on he was well-received in Mexico. However, as the *enfant terrible* of his generation, he decided to stir up trouble.

Soriano returned from an early trip to Italy, where he would live for more than twenty years, with a series of hieratic figures, influenced by Picasso's school, which was fashionable in Europe just after the war. These pieces—a series of portraits of Lupe Marín and mythological figures in nontraditional poses—caused an uproar. In Mexico, it was being said that "Europe has ruined Juan Soriano." In effect, the painter signaled his divorce from the traditional styles of Mexico.

In the 1970s, Soriano moved from Rome to Paris, and his style evolved once again. At this point, he went back to a more traditional technique, with Impressionist touches, and completed a series of animals and delicate, poetic landscapes, as well as many portraits.

—O.D.

GERARDO SUTER (1957–)

Born in Buenos Aires, Argentina, in 1957, Gerardo Suter currently lives in Cuernavaca, Mexico. He works at the interface of art and technology, creating photographic environments, often using large scale prints. His photography uses state-of-the-art processes to realize effects often associated with aging or decay. His interest in pre-Columbian culture is highlighted in his Codex series.

RUFINO TAMAYO (1899–1991)

Rufino Tamayo was born in Oaxaca in 1899. He belonged to that generation of painters born in the twentieth century, whose childhood coincided with the Mexican Revolution and who reached the end of adolescence just at the time when the country was stabilizing. This political stability allowed them to develop their work.

Julio Castellanos, Agustin Lazo, Abraham Angel, Frida Kahlo,

de jóvenes artistas, entre ellos, Jesús Guerrero Galván, Ricardo Martínez, *Chucho* Reyes. En 1934, Soriano decidió tentar a su suerte en la capital mexicana. A su llegada, se inscribió en los cursos nocturnos de pintura de la Liga de Escritores y Artistas Revolucionarios en el taller de San Jerónimo, donde no se quedó por mucho tiempo, quizás por que no le atraía la extrema politización de los artistas del período cardenista. Con su formación académica, hasta cierto punto tradicional, el primer período de la pintura de Juan Soriano se inscribe en los márgenes de la Escuela Mexicana, aunque con fuertes influencias del surrealismo, que también practicaban en ese momento sus compañeros Ricardo Martínez y Antonio Peláez.

Soriano uno de los artistas promovidos por Inés Amor en su Galería de Arte Mexicano, tuvo desde esa época una buena acogida en México, pero —considerado el *enfant terrible* de su generación- decidió "hacer de las suyas", y después de un primer viaje a Italia —donde residiría más de veinte años——trajo consigo una serie de figuras hieráticas trabajadas al estilo en boga en Europa, en la inmediata posguerra, e influido por la escuela de Picasso. Estas obras —una serie de retratos de Lupe Marín y figuras mitológicas en actitudes poco convencionales—causaron cierto escándalo. Se decía en México que "Europa había perdido a Soriano". En efecto, el pintor marca su ruptura con los estilos tradicionales en México.

En los setenta, Soriano cambia su residencia romana por París, y una vez más su estilo se transforma. Regresa entonces a una factura más tradicional, con toques impresionistas, y elabora una serie de delicados y poéticos paisajes o figuras de animales, además de numerosos retratos.

—O.D.

GERARDO SUTER (1957–)

Nacido en Buenos Aires, Argentina en 1957, Gerardo Suter actualmente vive en Cuernavaca, México. Trabaja en la intersección del arte y la tecnología, haciendo ambientes fotográficos, frecuentemente utilizando imágenes de gran formato. Para sus fotografías utiliza procesos de alta tecnología para realizar efectos asociados con el envejecimiento y la descomposición. Su interés en la cultura precolombina se destaca en su serie, Codex.

RUFINO TAMAYO (1899–1991)

En Oaxaca, en 1899, nació Rufino Tamayo. Forma por consiguiente parte de la generación de pintores nacidos con el siglo XX, cuya infancia transcurrió durante la Revolución Mexicana y llegaron al fin de la adolescencia justo en el momento en que el país se estabilizaba, lo que les permitió desarrollar sus obras. Julio Castellanos, Agustín Lazo, Abraham Angel, Frida Kahlo, María

María Izquierdo, Gabriel Fernández Ledesma, among many others, were part of this group. Younger than the painters of the Mexican muralist movement, they adopted the stylistic and conceptual innovations promoted by their elders and so were able to create in a freer atmosphere.

Rufino Tamayo came from a family of merchants and, at a very young age, moved to Mexico City. In 1916, he attended the *Escuela Nacional de Bellas Artes* [National School of Fine Arts]. His first known works date back to these years and point to a brief flirtation with Impressionism. At the time, this movement was considered the modern style *par excellence*.

For a short time in 1921, Tamayo was part of the brigade of teachers responsible for igniting a love of art in Mexican children. The group was formed by Adolfo Best Maugard, upon the request of José Vasconcelos.

Yet Tamayo quickly distanced himself from these influences. Alone on the Mexican art scene, he began conducting his own investigations. In 1926, these led him to his first exhibition, in a space on Avenida Madero in Mexico City. On the whole, his austere depictions of Indians were not well received and shortly after Tamayo went to New York, where he would live most of the time until the mid-1940s.

In the United States, he discovered modern European art. Picasso, Matisse, Braque, and de Chirico had an indelible influence on his work. Upon his return to Mexico City in 1928, Tamayo already had his own style, a mix of deliberate primitivism, his Mexican roots, and modern complexity, which he acquired through the influences of Cezanne, Picasso, and de Chirico.

Tamayo met María Izquierdo at the *Academia de Bellas Artes* [Academy of Fine Arts], where he gave drawing classes. Diego Rivera was director at the time. Also in 1928, Tamayo had his first exhibit in the United States. Between 1929 and 1932, he traveled once a year to New York and finally settled there.

The interest he took in the primitive gradually led him to greater simplicity. Starting in the mid-1930s, he began introducing a few abstract elements into his paintings. By the beginning of the 1940s, he had arrived at simple geometry.

The great change in Tamayo, however, was triggered in the 1950s by his discovery of the work of the French artist, Jean Dubuffet. Tamayo was soon using thick and grainy materials, working the palette knife in the paint itself, and all the while, he pursued his search for formal simplification. He completed several murals in the United States, as well as in Mexico, France, and Puerto Rico.

In the 1960s, he returned to Mexico and settled for part of the year in Cuernavaca. Considered, with Diego Rivera and José Clemente Orozco, one of the most important Mexican painters of the twentieth century, Tamayo worked tirelessly until his death in 1991.

Izquierdo, Gabriel Fernández Ledesma, entre muchos otros, conforman este grupo. Menores que los pintores del llamado muralismo mexicano, recibieron naturalmente los cambios estilísticos y conceptuales que realizaron sus mayores, y pudieron así caer en un clima de mayor libertad.

Rufino Tamayo provenía de una familia de comerciantes y, muy joven, se trasladó a la ciudad de México. En 1916 ingresó a la Escuela Nacional de Bellas Artes (antigua Academia de San Carlos). Las primeras obras que de él se conocen, fechadas en estos años, revelan su breve paso por el impresionismo, considerado entonces como el estilo moderno por excelencia.

En 1921, cuando Adolfo Best Maugard creó a instancias de José Vasconcelos las brigadas de maestros encargados de desarrollar el amor por el arte entre los niños de México, Rufino Tamayo participó brevemente en ellas.

Muy pronto, sin embargo, el joven artista se aleja de esas influencias. Inicia, solo, el panorama de la pintura mexicana, una búsqueda personal que lo lleva, en 1926, a realizar una primera exposición en un local de Avenida Madero, en la Ciudad de México. Sus imágenes de austeros indígenas fueron bastante mal recibidas y, a los poco días, Tamayo viajó a Nueva York, donde residió la mayor parte del tiempo hasta mediados de los cuarenta.

En la ciudad estadounidense, Rufino Tamayo descubrió el arte moderno europeo, Picasso, Matisse, Braque, de Chirico, marcaron su obra de manera indeleble. A su regreso a México, en 1928, Tamayo ya poseía un estilo propio, mezcla de deliberado primitivismo —su raigambre mexicana— y de complejidad modernista sobre todo con influencias de Cézanne, Picasso y de Chirico.

Mientras Diego Rivera fue Director de la Academia, Rufino Tamayo dio clases de dibujo en la escuela y allí conoció a María Izquierdo.

En 1928, Tamayo expuso por primera vez en Estados Unidos. Entre 1929 y 1932 volvió cada año a Nueva York. A partir de esa fecha se instaló permanentemente en esa ciudad.

La búsqueda de Tamayo de lo primitivista lo llevó paulatinamente a una mayor sencillez; desde mediados de los treinta, empezó a abstraer los contornos de sus cuadros, hasta llegar a principios de los cuarenta a una simple geometría. Pero el gran cambio de Tamayo se debió, en la década de los cincuenta, a su descubrimiento de la obra del francés Jean Dubuffet. Tamayo adoptó pronto sus materias espesas y granuladas, el trabajo con espátula en la masa misma del pigmento, mientras practica ba su intento de simplificación formal.

Rufino Tamayo realizó diversos murales, tanto en Estados Unidos y México, como en Francia y Puerto Rico. En los sesenta, volvió a México, instalándose parte del año en Cuernavaca. Considerado— junto con Diego Rivera y José Clemente Orozco—como uno de los pintores mexicanos más importantes del siglo viente, Rufino Tamayo siguió trabajando incansablemente hasta su muerte en 1991.

Retrato de Cantinflas [Portrait of Cantinflas], 1948

Jacques Gelman produced Mario Moreno Cantinflas's first and best films. The famous comedian, whom Diego Rivera also painted on the facade of the *Teatro de los Insurgentes* in Mexico City, is depicted here during the filming of a movie, a fact confirmed by the huge camera on the far right side of the painting, transformed into an abstract element and very suggestive of the composition. On the left, there is the corner of a reflector, and below, the shadow of a sound engineer with microphone. These half-lit elements frame the brightly lit figure in the center of the painting. Tamayo seems to have focused on Cantinflas's beaming smile. His luminous eyes pierce the rhomboid shadow on his face like a mask. The painter has perfectly captured the comedian's body movement, seizing it in the specific posture of the arms.

Retrato de la Señora Natasha Gelman [Portrait of Mrs. Natasha Gelman], 1948

After the late 1930s, Tamayo painted very few portraits. His personal investigations into pictorial space without allusions caused him to favor still lifes or landscapes, in which he could introduce integrated figures. These were almost always unrecognizable. The portraits of his wife Olga are therefore exceptional, as is the one of Natasha Gelman or of Cantinflas. In these pieces, Tamayo borrowed from his first period, but his shading technique points to his development. Going beyond likeness, Tamayo chose certain elements to render geometrically. Thus, Natasha's face is practically a perfect circle, and her hands are merely suggested by the contour that emerges from the paint. Tamayo nevertheless respects some academic rules; his figure faces front and is placed in the center of the painting.

—O.D.

FRANCISCO TOLEDO (1940–)

Francisco Toledo is the most prestigious and undoubtedly one of the most original Mexican painters from the mid-twentieth-century generation. He was born in Juchitán, in the state of Oaxaca, where he began his studies. Later he attended school in Mexico City.

Very early on, he was awarded a grant that allowed him to go to France. He settled in Paris, where he began working on a piece that was distinctly primitive in character, based on childhood memories, as well as myths and legends from the Isthmus of Tehuantepec, which he interpreted freely. Even though their works differ in many respects, he is considered Rufino Tamayo's successor.

Francisco Toledo divides his life between Paris, New York, Mexico City, and Juchitán. Surly and not very communicative, he cultivates an image of himself as a man apart from high society and

Retrato de Cantinflas, 1948

Jacques Gelman fue el productor de las primeras y de las mejores películas de Mario Moreno *Cantinflas*. El famoso cómico que Diego Rivera pintó también en la fachada del Teatro de los Insurgentes de la ciudad de México aparece aquí durante la filmación de alguna película, como lo muestra la enorme cámara de cine que ocupa el extremo derecho del cuadro, y se convierte en un elemento compositivo casi abstracto, en extremo sugerente. En el otro costado, enmarcando a la figura, aparece un ángulo de un reflector de luz, y en la parte inferior, la sombra del sonidista, con su micrófono. Estos elementos en penumbra enmarcan la zona brillante iluminada en la que se sitúa el personaje. Tamayo parece haberse concentrado en la sonrisa de Cantinflas, que irradia desde los brillantes ojos; surgen de una sombra romboidal a la manera de una máscara. Asimismo, el pintor captó la gestualidad del cómico, que sintetizó en la postura poco común de los brazos.

Retrato de la Señora Natasha Gelman, 1948

Desde finales de la década de los treinta, Rufino Tamayo pintó muy pocos retratos. La búsqueda personal de un espacio pictórico desprovisto de referencias lo hace preferir la naturaleza muerta o el paisaje, en los que incluye figuras sintéticas, casi siempre irreconocibles. Los retratos de su esposa Olga resultan excepcionales, así como el de Natasha Gelman y el de Cantinflas. En estos casos, Tamayo retoma algunos de los rasgos de su primera etapa, aunque la sencillez con la que los desdibuja permite apreciar el camino recorrido. Sin detenerse en el parecido, Tamayo escoge aquí algunos elementos que geometriza; así, el rostro de Natasha Gelman es un círculo casi perfecto y las manos están apenas sugeridas por los contornos que emergen de la masa pictórica. Tamayo recurre sin embargo, a las reglas de género, y sitúa a su personaje en el centro del cuadro, en una vista frontal.

—O.D.

FRANCISCO TOLEDO (1940–)

Francisco Toledo es el más prestigiado y, sin duda, uno de los más originales pintores mexicanos de la generación del medio siglo.

Nació en Juchitán, Oaxaca, donde realizó sus primeros estudios, mismos que continuó en la ciudad de México. Muy pronto consiguió una beca que le permitió viajar a Francia. Se instaló en París, donde dio inicio a una obra de marcado carácter primitivista, basada en recuerdos de infancia, mitos y leyendas del Istmo de Tehuantepec, interpretados a su manera. Aunque su obra sea divergente en muchos aspectos, se lo considera como el continuador de Rufino Tamayo.

Francisco Toledo vive alternativamente en París, Nueva York, la ciudad de México y Juchitán. Personaje huraño y poco comunicativo, cultiva una imagen de persona alejada de las cosas mundanas y de las especulaciones. No obstante, en su obra, revela un gran conocimiento

intellectual speculation. Nevertheless, his works reflect a strong knowledge of pictorial techniques, both modern and antique.

Toledo's enormous body of work includes paintings; watercolors; engravings and lithography; sculptures of stone, wood, and wax; ceramics; and, lastly, frescoes.

—O.D.

GERMAN VENEGAS (1959–)

Born in 1959 in Puebla, German Venegas worked in a tapestry studio before meeting a skilled artisan who introduced him to woodworking. Between 1977 and 1982 he attended 'La Esmeralda', the National School of Painting and Sculpture, Mexico City. His work was included in *Art of the Fantastic: Latin America*, 1920-1987, a touring exhibition organised by the Indianapolis Museum of Art in 1987. He lives in Mexico City, where he paints as well as makes wood-reliefs.

ANGEL ZÁRRAGA (1886–1946)

Although a contemporary of Diego Rivera, Saturnino Herrán, and Roberto Montenegro, Angel Zárraga is not one of the major Mexican painters of the first half of the twentieth century. To a large extent, this results from the fact that he lived in France for a long time, so he was removed from the usual circles of Mexican painting.

Zárraga was born in Durango in 1886. A student at the *Escuela Nacional de Artes Plasticas* [National School of Plastic Arts] with Rivera, he was the first of his generation to travel to Europe. He went to Belgium in 1904. In 1909, he settled in Paris, where he welcomed Rivera upon his arrival in 1910.

At the peak of the *avant-garde*, Zárraga followed the same path as Diego Rivera, although with a certain restraint. He was influenced by Fauvism, the new Spanish school, and Cubism; but he went beyond these movements. In the early 1920s, he conceived a form of academic figuration that was both stylized and geometrical, the archetype of a style that came to be called Art Deco. In this style, he completed numerous oil paintings of athletes in action and his remarkable panels for the foyer of the Mexican Embassy in France, based on themes of the Mexican Revolution.

Angel Zárraga likewise painted many decorative murals in French churches, as well as others in Tunisia and Morrocco, at that time colonies of France. Upon his return to Mexico in 1942, Zárraga tried joining the muralist movement but was unsuccessful. Nevertheless, he created the mural decorations for the *Biblioteca de México* [Library of Mexico] in the old *Ciudadela* [Citadel] and completed a mural painting for the dome of the Monterrey Cathedral.

Zárraga died in 1946, at the age of sixty.

Retrato del Señor Jacques Gelman [Portrait of Mr. Jacques Gelman], 1945

de las técnicas pictóricas, tanto antiguas como modernas.

La enorme producción de Toledo abarca la pintura, la acuarela, el grabado y la litografía, la escultura en piedra, madera y cera, la cerámica y, últimamente el fresco.

—O.D.

GERMAN VENEGAS (1959–)

Nacido en 1959 en Puebla, Germán Venegas trabajó en un estudio de tapiz antes de conocer a un artesano especializado quien lo inició a la talla en madera. Entre los años de 1977 y 1982, estudió en La Esmeralda, la Escuela Nacional de Pintura y Escultura en el D.F. Su obra fue incluida en Art of the Fantastic: Latin America 1920-1987, una exhibición itinerante organizada por el Museo de Arte de Indianapolis in 1987. Reside en la cuidad de México, donde pinta y realiza relieves de madera.

ANGEL ZÁRRAGA (1886–1946)

Contemporáneo de Diego Rivera, Saturnino Herrán y Roberto Montenegro, Angel Zárraga no figura, sin embargo, entre los grandes de la pintura mexicana de la primera mitad del siglo XX. Eso se debe, en gran parte, a que pasó una larga temporada en Francia y a su alejamiento de los habituales círculos de la pintura mexicana.

Angel Zárraga nació en Durango en 1886. Estudió en la Escuela Nacional de Artes Plásticas (antigua Academia de San Carlos), junto con Rivera. Fue el primero de su generación en viajar a Europa; viajó a Bélgica en 1904 y desde 1909 se estableció en París, donde recibió a Rivera a su llegada, en 1910.

En los años cumbre de las vanguardias, Zárraga siguió, aunque con cierta timidez, la trayectoria de Diego Rivera: se dejó influir por el fauvismo, la nueva escuela española y el cubismo. No se detuvo en esas tendencias; a principios de la década de los veinte concibió una forma de figuración académica estilizada y geometrizada, arquetípica de los que se llamó *art-déco*. Realizó así numerosos óleos, con temas de deportistas en acción. Destacan los tableros pintados para el recibidor de la Embajada de México en Francia, sobre temas de la Revolución Mexicana.

Angel Zárraga realizó, asimismo, varias decoraciones murales en iglesias de Francia, Túnez y Marruecos, entonces colonias francesas. En 1942, volvió a México. Intentó ingresarse al movimiento muralista, sin gran éxito. Se encargó, sin embargo, de las decoraciones murales de la Biblioteca de México, en la antigua Ciudadela, e hizo un mural en la cúpula de la catedral de Monterrey.

Falleció en 1946, a los sesenta años.

Retrato del Señor Jacques Gelman, 1945

Jacques Gelman está retratado aquí cumpliendo sus funciones como productor de cine, sentado en una silla de lona en un rincón del estudio, al pie de un reflector de luz. Como un rasgo humorístico,

Jacques Gelman is depicted here as film producer, seated on a canvas chair in the corner of the studio, next to a projector. The cigar he holds in his fingers is humorous. This is a late piece, painted after Zárraga returned to Mexico, and it clearly shows the artist's skill. Zárraga never completely departed from his academic training.

—O.D.

NAHUM ZENIL (1947–)

Nahum Zenil was born in Chicontepec, Mexico in 1947 and currently lives outside of Mexico City in the shadow of the Popocatepetl volcano. He was trained in teaching and painting in the National School system.

Zenil is known mostly for his paintings in which the main subject is himself, his mother, or his lover. His face over time has become his trademark, a frontal unblinking image untouched by emotion. Zenil does not hesitate to depict homoerotic imagery in all its aspects.

Zárraga incluyó un puro entre sus dedos. Esta obra tardía de Zárraga, pintada después de su regreso a México, expone claramente las dotes del artista que nunca se desprendió totalmente de su enseñanza académica.

—O.D.

NAHUM ZENIL (1947–)

Nahum Zenil nació en Chicontepec, México en 1947 y actualmente reside en las afueras del D.F. a la sombra del volcán Popocatépetl. Asistió a escuelas donde recibió su adiestramiento en arte y educación.

Zenil es conocido por sus pinturas donde el sujeto principal es él, su madre o su amante. Su cara, después de mucho tiempo, ha sido su sello distintivo—una imagen en posición frontal, inmóvil y sin emoción. Zenil no vacila en representar imágenes homoeróticas en todos sus aspectos.

Frida Kahlo, Diego Rivera, and Twentieth-Century Mexican Art:
The Jacques and Natasha Gelman Collection

Frida Kahlo, Diego Rivera y arte mexicano del siglo veinte: La colección
de Jacques y Natasha Gelman

Exhibition Checklist
Lista de obras exhibidas

Mediums and credit lines are those furnished by The Vergel Foundation. Height preceeds width preceeds depth, all dimensions unframed unless otherwise indicated.

Materiales y créditos citados provienen de la Fundación Vergel. La altura precede a la anchura, precede a la profundidad. Todas las dimensiones son sin enmarcar, a menos de ser indicado de otra manera.

1. Marco Aldaco
Sin Título (Pegaso) [Untitled (Pegasus)], 1977
ceramic/cerámica vidriada alta temperatura
36.3 x 39 x 15 cm
14 1/4 x 15 3/8 x 5 7/8 in.

2. Marco Aldaco
Sin título (Pegaso) [Untitled (Pegasus)], 1977
ceramic/cerámica vidriada alta temperatura
41 x 33 x 18 cm
16 1/8 x 13 x 7 1/16 in.

3. Marco Aldaco
Sin título (Pegaso) [Untitled (Pegasus)], 1977
ceramic/cerámica vidriada alta temperatura
27 x 55 x 26 cm
10 5/8 x 21 5/8 x 10 1/4 in.

4. Marco Aldaco
Sin título (Pegaso) [Untitled (Pegasus)], 1977
ceramic/cerámica vidriada alta temperatura
48.5 x 29.5 x 19.5 cm
19 1/8 x 11 5/8 x 7 5/8 in.

5. Marco Aldaco
Sin título (Pegaso) [Untitled (Pegasus)], 1977
ceramic/cerámica vidriada alta temperatura
38.5 x 36.5 x 17 cm
15 3/16 x 14 3/8 x 6 5/8 in.

6. Francis Alÿs
Sin título [Untitled], 1992
oil on plastic and oil on canvas on Masonite/óleo sobre plástico y óleo sobre tela sobre Masonite
31.5 x 37.5 x 5 cm
12 3/8 x 14 3/4 x 2 in.

7. Francis Alÿs
Sin título (de la serie del Mentiroso) [Untitled (from the Liars series)]. 1994,
oil on canvas/oleo sobre tela
21 x 15 x 2 cm
8 1/4 x 5 7/8 x 3/4 in.

8. Lola Álvarez Bravo
El sueño del ahogado [The Dream of the Drowned], ca. 1945
photo collage (gelatin silver print, offset, and ink)/fotocollage (plata gelatina, offset y tinta)
26 x 22 cm
10 1/4 x 8 11/16 in.

9. Manuel Álvarez Bravo
El instrumental, 1931
gelatin silver print/plata gelatina
20.3 x 25.4 cm
8 x 10 in.

10. Marco Arce
Adaptation Study [Estudio de adaptación], 1999
watercolor on paper/acuarela sobre papelcuatro hojas, 12.7 x 17.78 cm
cada una
four sheets, 5 x 7 in. each

11. Marco Arce
Blindfolded Catching [Atrapando vendado], 1999
watercolor on paper/acuarela sobre papel
cuatro hojas, 12.7 x 17.78 cm
cada una
four sheets, 5 x 7 in. each

12. Marco Arce
Falling Space [Espacio de caída], 1999
watercolor on paper/acuarela sobre papel
cuatro hojas, 12.7 x 17.78 cm cada una
four sheets, 5 x 7 in. each

13. Marco Arce
Rhythm [Ritmo] , 1999
watercolor on paper/acuarela sobre papel
cuatro hojas, 12.7 x 17.78 cm cada una
four sheets, 5 x 7 in. each

14. Marco Arce
This is Life! [¡Esto es vida!], 1999
watercolor on paper/acuarela sobre papel
cuatro hojas, 12.7 x 17.78 cm cada una
four sheets, 5 x 7 in. each

15. Marco Arce
Words [Palabras], 1999
watercolor on paper/acuarela sobre papel
cuatro hojas, 12.7 x 17.78 cm cada una
four sheets, 5 x 7 in. each

16. Emilio Baz Viaud
Retrato de Nazario Chimez Barket [Portrait of Nazario Chimez Barket], 1952
watercolor and dry brush on cardboard/acuarela y pincel seco sobre cartulina
74 x 53 cm
29 1/8 x 20 7/8 in.

17. Miguel Calderón
Serie Historia Artificial # 1 [Artificial History #1], 1995
C-Print, AP Print/impresión "C", P.A.
104 x 150 cm
40 15/16 x 59 1/16 in.
(not pictured)

18. Miguel Calderón
Serie Historia Artificial # 8 [Artificial History #8], 1995
C-Print, AP Print/impresión "C", P.A.
104 x 150 cm
40 15/16 x 59 1/16 in.

19. Miguel Calderón
Greetings From My Hairy Nuts #2, 1996
C-Print, Unique AP/impresión "C", P.A.
126.6 x 180.3 cm
49 7/8 x 71 in.

20. Miguel Calderón
Greetings From My Hairy Nuts #4, 1996
C-Print, Unique AP/impresión "C", P.A.
126.6 x 190.2 cm
49 7/8 x 74 7/8 in.

21. Leonora Carrington
Los poderes de Madame Phoenicia [The Powers of Madame Phoenicia], 1974
mixed media on silk/técnica mixta sobre tela de seda
42.5 x 44.5 cm
16 3/4 x 17 1/2 in.

22. Rafael Cidoncha
Retrato de la Señora Natasha Gelman [Portrait of Mrs. Natasha Gelman], 1996
oil on canvas/óleo sobre tela
92 x 73 cm
36 1/4 x 28 3/4 in.

23. Elena Climent
Cubeta Azul [Blue Pail], 1990
oil on canvas/óleo sobre tela
28.5 x 23 cm
11 1/4 x 9 in.

24. Elena Climent
Naturaleza muerta con escobeta [Still Life with Broom], 1995
oil on canvas mounted on wood/óleo sobre tela montado sobre madera
41.1 x 20.3 cm
16 3/16 x 8 in.

25. Elena Climent
Naturaleza muerta con reloj [Still Life with Watch], 1995
oil on canvas mounted on wood/óleo sobre tela montado sobre madera
14.1 x 20.3 cm
5 1/2 x 8 in.

26. Miguel Covarrubias
Retrato de Diego Rivera [Portrait of Diego Rivera], ca. 1920
ink and watercolor on paper/tinta y acuarela sobre papel
29 x 21 cm
11 7/16 x 8 1/4 in.

27. Gunther Gerzso
Los cuatro elementos [The Four Elements], 1953
oil on canvas/óleo sobre tela
100 x 65 cm
39 3/8 x 25 5/8 in.

28. Gunther Gerzso
El gato de la Calle Londre I [The Cat from London Street I], 1954
oil on canvas/óleo sobre tela
64 x 80 cm
25 3/16 x 31 1/2 in.

29. Gunther Gerzso
Paisaje arcaico [Archaic Landscape], 1956
oil on Masonite/óleo sobre Masonite
80 x 53 cm
31 1/2 x 20 7/8 in.

30. Gunther Gerzso
Retrato del Señor Jacques Gelman [Portrait of Mr. Jacques Gelman], 1957
oil on canvas/óleo sobre tela
72 x 60 cm
28 3/8 x 23 5/8 in.

31. Gunther Gerzso
Personaje en rojo y azul [Figure in Red and Blue], 1964
oil on canvas/óleo sobre tela
100 x 73 cm
39 3/8 x 28 3/4 in.

32. Silvia Gruner
500 kilos de impotencia (o posibilidad) [500 kilos of Impotence (or Possibility)], 1997
carved volcanic rock and steel cable/roca volcánica y cable de acero
1500 x 1900 cm
590 1/2 x 748 in.

33. Sergio Hernández
Sin título [Untitled], 1982
paper collage on canvas (diptych)/collage de papel sobre tela (díptico)
lado 1: 114.5 x 115 x 3 cm
side 1: 45 x 45 1/4 x 1 1/8 in.
lado 2: 114.5 x 115 x 3 cm
side 2: 45 x 45 1/4 x 1 1/8 in.
medida total: 114.5 x 230 x 3 cm
overall measurements: 45 x 90 1/2 x 1 1/8 in.

34. Sergio Hernández
Nocturno, 1984
mixed media on amate (diptych)/técnica mixta sobre papel amate (díptico)
lado 1: 184.5 x 62.3 x 3.5 cm
side 1: 72 5/8 x 24 1/2 x 1 3/8 in.
lado 2: 184.5 x 62.3 x 3.5 cm
side 2: 72 5/8 x 24 1/2 x 1 3/8 in.
medida total: 184.5 x 124.6 x 3.5 cm
overall measurements unframed: 72 5/8 x 49 x 1 3/8 in.

35. Sergio Hernández
Sin título (Bota) [Untitled (Boot)], 1990
bronze/bronce
59 x 52 x 32 cm
23 1/4 x 20 1/2 x 12 5/8 in.

36. Lucero Isaac
Ojalá yo fuera una singer [I Wish I Was a Singer], 1989
collage in a box/collage en caja
58.5 x 47.7 x 24.2 cm
23 x 18 3/4 x 9 1/2 in.

37. María Izquierdo
Los caballos [Horses], 1938
watercolor on paper/acuarela
sobre papel
21 x 28 cm
8 1/4 x 11 in.

38. María Izquierdo
Escena de circo [Circus Scene],
1940
gouache on paper/gouache
sobre papel
42 x 54 cm
16 1/2 x 21 1/4 in.

39. Cisco Jiménez
Códice Chafamex [Chafamez
Box], 1989-1997
oil, acrylic, and collage on kraft
paper/óleo, acrílico y Collage
sobre papel Kraft
247 x 244 cm
97 1/4 x 96 in.

40. Cisco Jiménez
Oigan que pinche país [Hey!
What a Screwed Up Country],
1994
oil on canvas/óleo sobre tela
40.5 x 30.3 cm
15 15/16 x 11 15/16 in.

41. Cisco Jiménez
Olmeca greñudo [Hairy Olmec],
1994
carved wood and hair/madera
tallada y cabello
29 x 15 x 13 cm
11 7/16 x 5 15/16 x 5 1/8 in.

42. Cisco Jiménez
Suelas turísticas [Touristic Soles],
1995
wood, leather, enamel, and
wire/madera, cuero, pintura de
esmalte y alambre
27 x 112 cm
10 5/8 x 44 in.

43. Frida Kahlo
Autorretrato con collar [Self-
Portrait with Necklace], 1933
oil on metal/óleo sobre lámina
35 x 29 cm
13 3/4 x 11 7/16 in.

44. Frida Kahlo
Autorretrato con cama [Self-
Portrait with Bed], 1937
oil on metal/óleo sobre lámina
40 x 30 cm
15 3/4 x 11 3/4 in.

45. Frida Kahlo
Retrato de Diego Rivera [Portrait
of Diego Rivera], 1937
oil on Masonite/óleo sobre
Masonite
53 x 39 cm
20 7/8 x 15 3/8 in.

46. Frida Kahlo
Autorretrato con trenza [Self-
portrait with Braid], 1941
oil on canvas/óleo sobre tela
51 x 38.5 cm
20 x 15 1/8 in.

47. Frida Kahlo
*Autorretrato con vestido rojo y
dorado* [Self-Portrait with Red
and Gold Dress], 1941
oil on canvas/óleo sobre tela
39 x 27.5 cm
15 3/8 x 10 7/8 in.

48. Frida Kahlo
Autorretrato con monos [Self-
Portrait with Monkeys], 1943
oil on canvas/óleo sobre tela
81.5 x 63 cm
32 x 24 7/8 in.

49. Frida Kahlo
Diego en mi pensamiento [Diego
on My Mind], 1943
oil on Masonite/oleo sobre
Masonite
76 x 61 cm
29 7/8 x 24 in.

50. Frida Kahlo
*La Novia que se espanta de ver la
vida abierta* [The Bride Who
Became Frightened When She
Saw Life Opened], 1943
oil on canvas/óleo sobre tela
63 x 81.5 cm
24 7/8 x 32 in.

51. Frida Kahlo
*Retrato de la Señora Natasha
Gelman* [Portrait of Mrs.
Natasha Gelman], 1943
oil on Masonite/óleo sobre
Masonite
30 x 23 cm
11 7/8 x 9 in.

52. Frida Kahlo
*El abrazo de amor del universo, la
tierra (México) Diego, yo y el señor
Xolotl* [The Love Embrace of
the Universe, the Earth
(Mexico) Diego, I and Señor
Xolotl], 1949
oil on Masonite/óleo sobre
Masonite
70 x 60.5 cm
27 1/2 x 23 7/8 in.

53. Agustín Lazo
Fusilamiento [Execution by
Firing Squad], ca. 1930–1932
gouache and ink on
paper/gouache y tinta sobre
papel
24.6 x 33 cm
9 5/8 x 13 in.

54. Agustín Lazo
Juegos peligrosos [Dangerous
Games], ca. 1930–1932
gouache and China ink on
paper/gouache y tinta china
sobre papel
35 x 23.5 cm
13 3/4 x 9 1/4 in.

55. Augustín Lazo
Robo al banco [Bank Robbery],
ca. 1930–1932
gouache and ink on
paper/gouache y tinta sobre
papel
24.6 x 33 cm
9 5/8 x 13 in.

56. Rocío Maldonado
Piedras [Stones], 1985
ink on paper/tinta sobre papel
130 x 176.5 cm
51 1/8 x 69 1/2 in.

57. Carlos Mérida
Fiesta de pájaros [Festival of the
Birds], 1959
polished board/tablero pulido
50 x 40 cm
19 3/4 x 15 3/4 in.

58. Carlos Mérida
El mensaje [The Message], 1960
polished board/tablero pulido
71 x 88 cm
28 x 34 5/8 in.

59. Carlos Mérida
Variación a un viejo tema
[Variations on an Old Theme],
1960
oil on canvas/óleo sobre tela
89 x 69.5 cm
35 x 27 3/8 in.

60. Carlos Mérida
Cinco paneles [Five Panels], 1963
A. watercolor and pencil on
cardboard/acuarela y lápiz
sobre cartulina
B. gouache, watercolor and
pencil on cardboard/gouache,
acuarela y lápiz sobre cartulina
C. gouache, watercolor and
pencil on cardboard/gouache,
acuarela y lápiz sobre cartulina
D. gouache, watercolor and
pencil on cardboard/gouache,
acuarela y lápiz sobre cartulina
E. gouache, watercolor and
pencil on cardboard/gouache,
acuarela y lápiz sobre cartulina
cada panel: 130 x 25 cm
each panel: 51 1/4 x 9 3/4 in.
grupo completo:183 x 212 cm
complete set: 72 x 83 1/2 in.

61. Roberto Montenegro
Amanecer [Dawn], 1950
oil on canvas/oleo sobre tela
80.3 x 80.3 cm
31 5/8 x 31 5/8 in.

62. José Clemente Orozco
Desnudo femenino [Female
Nude], not dated/sin fecha
ink and charcoal on paper/tinta
y carboncillo sobre papel
48 x 64 cm
18 7/8 x 25 1/4 in.

63. José Clemente Orozco
Estudios de figura (Estudio para los murales de la escuela Nacional Preparatoria) [Figure Study (Studio drawing for the murals of the "Escuela Nacional Preparatoria")], ca. 1926
charcoal on kraft paper /carboncillo sobre papel kraft
95 x 71 cm
37 3/8 x 28 in.

64. José Clemente Orozco
Estudios de figura (Estudio para los murales de la escuela Nacional Preparatoria) [Study for Torso (Studio drawing for the murals of the "Escuela Nacional Preparatoria")], ca.1926
charcoal on kraft paper / carboncillo sobre papel kraft
61.5 x 96.5 cm
24 1/2 x 38 in.

65. José Clemente Orozco
Autorretrato [Self-Portrait], 1932
watercolor and gouache on paper/acuarela y gouache sobre papel
37 x 30 cm
14 1/2 x 11 7/8 in.

66. José Clemente Orozco
Sin título (Salón México) [Untitled (Salon Mexico)], 1940
gouache on paper/gouache sobre papel
49 x 67 cm
19 1/4 x 26 3/8 in.

67. José Clemente Orozco
Pintura [Painting], 1942
oil on paper/óleo sobre papel
37 x 25 cm
14 1/2 x 9 7/8 in.

68. Carlos Orozco Romero
Danzantes [Dancers], not dated/sin fecha
pencil and watercolor on paper/lápiz y acuarela sobre papel
48 x 59 cm
18 7/8 x 23 1/4 in.

69. Carlos Orozco Romero
Entrada al infinito [Entrance to infinity], 1936
oil on canvas/óleo sobre tela
75 x 5 cm
29 1/2 x 2 in.

70. Carlos Orozco Romero
La novia [The Bride], 1939
oil on canvas/óleo sobre tela
41 x 31 cm
16 1/8 x 12 1/8 in.

71. Carlos Orozco Romero
Protesta [Protest], 1939
Oil, gouache, and pencil on canvas/aguada de óleo y lápiz sobre tela
39 x 32 cm
15 3/8 x 12 5/8 in.

72. Jesús Reyes Ferreira
El adiós [The Goodbye], not dated/sin fecha
tempera on china paper/temple sobre papel de china
75.5 x 49.5 cm
29 3/4 x 19 1/2 in.

73. Jesús Reyes Ferreira
El florero [Flower Vase], not dated/sin fecha
tempera on china paper/temple sobre papel de china
74 x 48.5 cm
29 1/8 x 19 in.

74. Jesús Reyes Ferreira
Sin título [Untitled], not dated/sin fecha
tempera on china paper/temple sobre papel de china
75 x 48.5 cm
29 1/2 x 19 in

75. Adolfo Riestra
Torso rosa [Pink Torso], 1988
clay/barro cocido
96.5 x 70.5 x 28 cm
38 x 27 3/4 x 11 in.

76. Diego Rivera
Sin título [Untitled], not dated/sin fecha
pencil on paper/lápiz sobre papel
31 x 23 cm
12 1/4 x 19 in.

77. Diego Rivera
Última hora [The Last Hour], 1915
oil on canvas/óleo sobre tela
92 x 73 cm
36 1/4 x 28 3/4 in.

78. Diego Rivera
Paisaje con cactus [Landscape With Cactus], 1931
oil on canvas/óleo sobre tela
125.5 x 150 cm
49 3/8 x 59 in.

79. Diego Rivera
Modesta, 1937
oil on canvas/óleo sobre tela
80 x 59 cm
31 1/2 x 23 1/4 in.

80. Diego Rivera
El curandero [The Healer], 1943
gouache on paper/gouache sobre papel
47 x 61 cm
18 1/2 x 24 in.

81. Diego Rivera
Girasoles [Sunflowers], 1943
oil on wood/óleo sobre madera
90 x 130 cm
35 1/2 x 51 1/8 in.

82. Diego Rivera
Niña con guantes [Girl with Gloves], 1943
watercolor on paper/acuarela sobre papel
73 x 53 cm
28 3/4 x 20 7/8 in.

83. Diego Rivera
Retrato de la Señora Natasha Gelman [Portrait of Mrs. Natasha Gelman], 1943
oil on canvas/óleo sobre tela
115 x 153 cm
45 1/4 x 60 1/4 in.

84. Diego Rivera
Vendedora de alcatraces [Calla Lily Vendor], 1943
oil on Masonite/óleo sobre Masonite
150 x 120 cm
59 x 47 1/4 in.

85. Paula Santiago
Amorfeo II [Amorpheus II], 1996
rice paper, blood, and knitted hair/papel arróz, sangre y cabello tejido
capelo: 47 x 43 x 18 cm
glass box: 18 1/2 x 16 7/8 x 7 in.

86. Paula Santiago
Moños [Bows], 1996
rice paper, blood, and embroidered hair/papel arróz, sangre y cabello bordado
55.5 x 67 x 5 cm
glass Box:21 7/8 x 26 3/8 x 2 in.

87. Paula Santiago
Punto filete, 1996
rice paper, blood, wax and embroidered hair/papel arróz, sangre, cera y cabello bordado
capelo: 47 x 43 x 18 cm
glass box: 18 1/2 x 17 x 7 in.

88. Paula Santiago
Huipil, 1997
rice paper, blood and knitted hair
capelo: 46 x 43 x 18 cm
glass box: 18 1/8 x 16 7/8 x 7 in.

89. David Alfaro Siqueiros
Siqueiros por Siqueiros [Siqueiros by Siqueiros], 1930
oil on canvas/óleo sobre tela
99 x 79 cm
39 x 31 in.

90. David Alfaro Siqueiros
Cabeza de Mujer [Head of a Woman], 1939
oil on canvas/óleo sobre tela
54.5 x 43 cm
21 1/2 x 16 7/8 in.

91. David Alfaro Siqueiros
Mujer con rebozo [Woman with Rebozo], 1949
Piroxiline on Masonite/Piroxilina sobre Masonite
119.5 x 97 cm
47 x 38 1/8 in.

92. David Alfaro Siqueiros
Retrato de la Señora Natasha Gelman [Portrait of Mrs. Natasha Gelman], 1950
Piroxiline on Masonite/Piroxilina sobre Masonite
120 x 100 cm
47 1/4 x 39 3/8 in.

93. Juan Soriano
Niña con naturaleza muerta [Girl with a Still Life], 1939
oil on canvas/óleo sobre tela
81.3 x 65.2 cm
32 x 25 5/8 in.

94. Juan Soriano
Naturaleza muerta con madrepora [Still life Brain Coral], 1944
oil on Masonite/óleo sobre Masonite
60.3 x 51.9 cm
23 3/4 x 20 1/2 in.

95. Gerardo Suter
Serie: Codices. Octecomatl (Olla de pulque) [Codex Series: Octecomatl (Pot of Pulque)], 1991
gelatin silver print (ed. 3/10)/ plata gelatina (ed. 3/10)
158 x 125 cm
62 1/4 x 49 1/4 in.

96. Gerardo Suter
Serie: Codices. Tlapoyagua (Mano) [Codex Series: Tlapoyagua (Hand)], 1991
gelatin silver print (ed. 3/10)/plata gelatina (ed. 3/10)
158 x 125 cm
62 1/4 x 49 1/4 in.

97. Rufino Tamayo
Retrato de Cantinflas [Portrait of Cantinflas], 1948
oil on canvas/óleo sobre tela
100 x 80.5 cm
39 3/8 x 31 3/4 in.

98. Rufino Tamayo
Retrato de la Señora Natasha Gelman [Portrait of Mrs. Natasha Gelman], 1948
oil and charcoal on Masonite/óleo y carbón sobre Masonite
120 x 91 cm
47 1/2 x 35 7/8 in.

99. Francisco Toledo
Conejo de los Escorpiones [Rabbit of the Scorpions], 1975
oil and canvas with sand/óleo sobre tela con carga arenosa
100 x 129.5 cm
39 3/8 x 51 in.

100. Francisco Toledo
Autorretrato con sombrero [Self-Portrait with Hat], 1987
oil and tempera on canvas on Masonite/óleo y temple sobre tela sobre Masonite
60 x 70 x 8 cm (con marco)
23 5/8 x 27 1/2 x 3 1/8 in. (framed)

101. Francisco Toledo
Red [Net], 1988
ink on paper/tinta sobre papel
49.5 x 65 cm
19 1/2 x 25 5/8 in.

102. Francisco Toledo
El Petate de los chapulines [Palm-Rug of Grasshoppers], 1989
pencil and ink on paper/lápiz y tinta sobre papel
49.5 x 65 cm
19 1/2 x 25 5/8 in.

103. Francisco Toledo
Sin título [Untitled], 1996
acrylic on paper double face/acrílico sobre papel doble cara
27.5 x 36 cm
10 7/8 x 14 1/8 in.

104. Germán Venegas
Sin título [Untitled], 1991
carved wood/madera tallada
123.5 x 87 x 25 cm
48 5/8 x 34 1/4 x 9 7/8 in.

105. Germán Venegas
Sin título [Untitled], 1991
carved wood/madera tallada
123.5 x 87 x 19 cm
48 5/8 x 34 1/4 x 7 1/2 in.

106. Ángel Zárraga
Retrato del Señor Jacques Gelman [Portrait of Mr. Jacques Gelman], 1945
oil on canvas/óleo sobre tela
130.5 x 110.5 cm
51 3/8 x 43 1/2 in.

107. Nahum Zenil
Cuando no tengo ganas [When I Don't Feel Like It], 1984
mixed media on paper/técnica mixta sobre papel
29.5 x 21.5 cm
11 5/8 x 8 1/2 in.

108. Nahum Zenil
Esperando [Waiting], 1984
mixed media on paper/técnica mixta sobre papel
29.5 x 21.5 cm
11 5/8 x 8 1/2 in.

109. Nahum Zenil
Corazón [Heart], 1987
mixed media on paper/técnica mixta sobre papel
48 x 39.2 x 3.2 cm
18 7/8 x 15 1/2 x 1 1/4 in.